Hans Memling

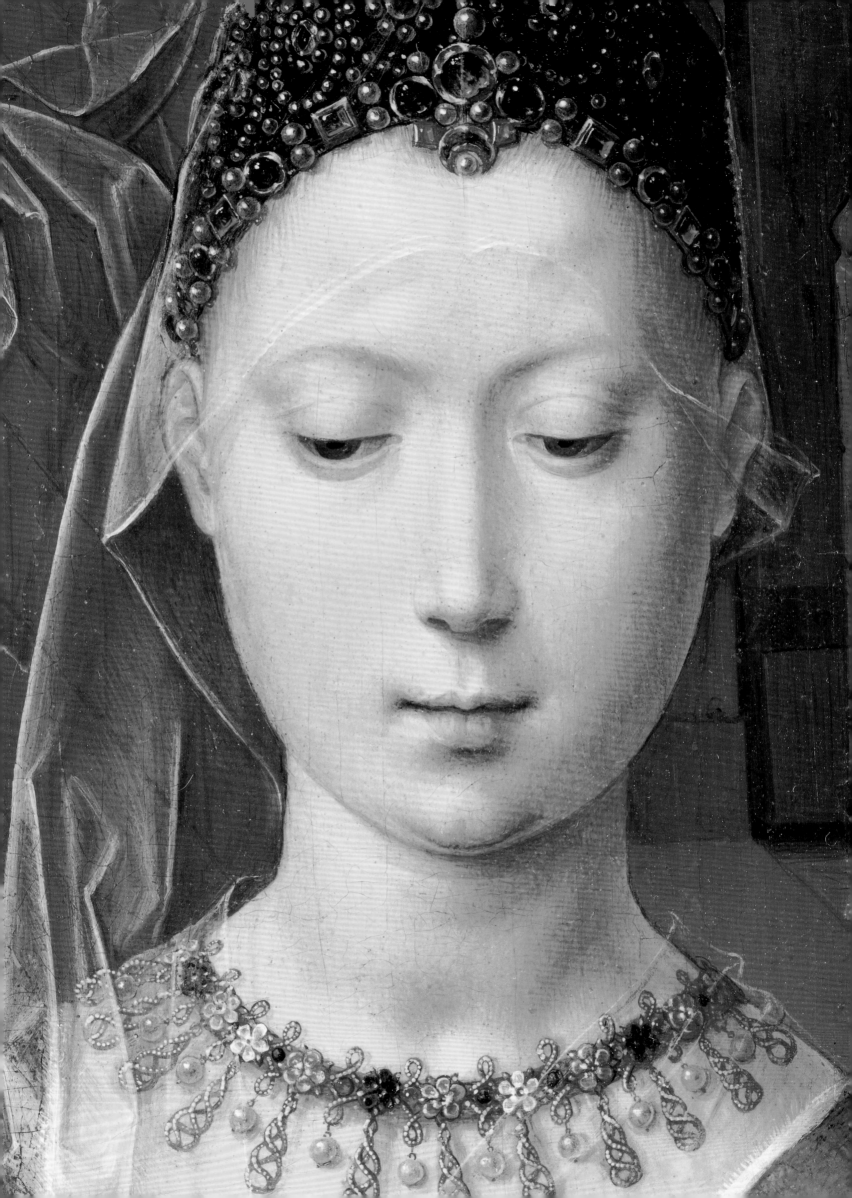

Memling

in Brugge

à Bruges

in Bruges

in Brügge

STICHTING KUNSTBOEK

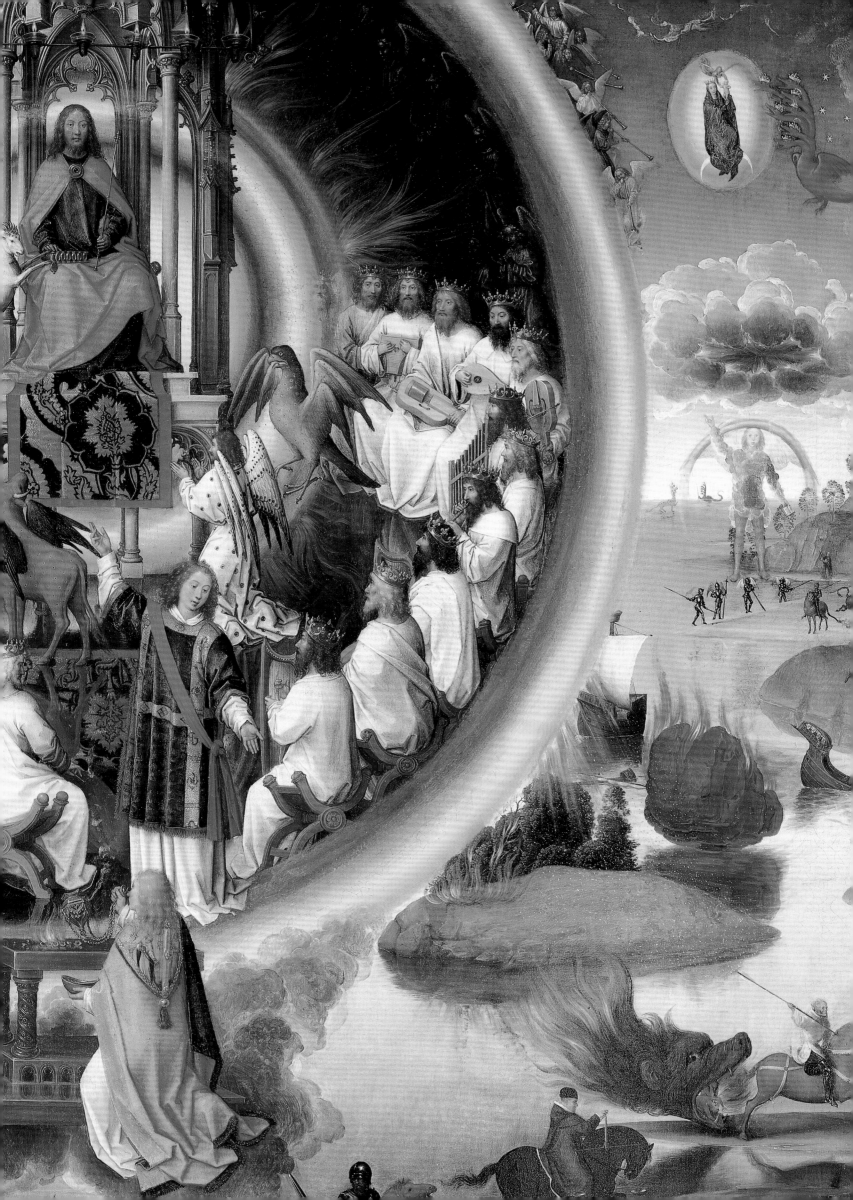

Hans Memling, meester van de traditie en virtuoos vernieuwer

In 1465 wendde een zekere *Jan van Mimnelinghe*, geboren in Seligenstadt (een stadje aan de Main, 24 km onder Frankfurt), zich tot de administratie van de stad Brugge om zich als burger te laten inschrijven. Het was de toen al befaamde Hans Memling die, meer nog dan Jan van Eyck, de legendarische roem van Brugge als centrum van de internationaal zo bewonderde 'nieuwe' Vlaamse schilderkunst zou belichamen. De vijftiende eeuw was de bloeitijd van het schilderij als zelfstandig universum, van de afbeelding als illusie van de natuur. In de Zuidelijke Nederlanden had de verburgerlijking van de maatschappij samen met een latent aanwezige naturalistische geaardheid, het stijgende succes van dat nieuwe medium gestimuleerd. Het ons nu zo vertrouwde schilderij, een verplaatsbaar optisch meubel met een illusiewekkende afbeelding, een kijkdoos als het ware, maakte snel opgang. Na de grote pioniers, Jan van Eyck, de Meester van Flémalle en Rogier van der Weyden, die de koloristisch indrukwekkende en geraffineerde realistische stijl van de zgn. Vlaamse Primitieven tot ontplooiing brachten en een lichtende wereld van schitterende stoffelijkheid en humane en religieuze diepgang creëerden, wordt de tweede helft van de eeuw in hoofdzaak door vier andere grote persoonlijkheden beheerst. Het zijn Dieric Bouts en Hugo van der Goes in Leuven en Gent en Petrus Christus en Hans Memling in Brugge. Memling was weliswaar een generatiegenoot van Hugo van der Goes, maar zijn karakter en opleiding waren totaal verschillend. Hij zou het aanschijn van de schilderkunst in Brugge dertig jaar lang bepalen, op eenzame hoogte boven de nijvere ambachtelijkheid van de gewone schilders. Memling blijkt nooit te hebben voldaan aan de verplichting zijn vrijmeesterschap te kopen. Hij wordt in de archivalia voortdurend met de als epitheton gebruikte titel 'Meester' vernoemd, wat op een uitzonderlijk, respect afdwingend aanzien wijst. Men heeft wel eens geopperd dat hij als hofschilder in dienst van Karel de Stoute heeft gewerkt, maar dit werd echter nooit bewezen en is ook onwaarschijnlijk. Het kan zijn dat hij rechtstreeks hertogelijke bescherming genoot, maar het waren veeleer invloedrijke burgerlijke en kerkelijke kringen die hem in hun midden opnamen en misschien zijn geprivilegieerde komst naar Brugge hebben bewerkstelligd.

Voordien moet hij beslist een tijd bij Rogier van der Weyden in Brussel hebben gewerkt, zo sterk is zijn werk door stijl en compositie van de oudere meester doordrongen. Misschien heeft Van der Weyden hem op het einde van zijn leven in de rijke milieus van bankiers, prelaten en hovelingen als zijn spirituele erfgenaam kunnen introduceren.

Ondanks zijn Duitse afkomst is Memling een schilder die opgegroeid is in de Zuidnederlandse traditie. Toch is een zekere paradijselijke zachtheid die zijn schilderijen uitstralen, wellicht niet vreemd aan een eerste Rijnlandse opleiding (Keulen ?). Ook bepaalde in oorsprong Duitse thema's en compositietypes waaraan hij gedurende heel zijn carrière trouw blijft, wijzen op een vrij indringende beïnvloeding. Memling, die vermoedelijk rond 1440 geboren is, heeft waarschijnlijk Duitse *Wanderjahre* beleefd. Zijn aankomst in het atelier van Van der Weyden moet ca 1459-1460 te situeren zijn.

Twee jaar na zijn burgerschap in Brugge krijgt hij al een prestigieuze opdracht van een Florentijnse bankier. *Het Laatste Oordeel* is een monumentale triptiek die Memling in 1467 aanvatte en waaruit een voldragen meesterschap spreekt. Het werk was bedoeld voor een kapel in Florence, die toebehoorde aan Angelo Tani, directeur van de Medici-bank in Brugge. Zijn opvolger, Tommaso Portinari, gaf eveneens opdrachten aan Memling. De Italiaanse bankiers waren niet zijn enige vreemde opdracht-

gevers. De indrukwekkende *Triptiek met de Kruisiging* (Sankt-Annen-Museum, Lübeck) was bestemd voor een kapel in de dom van Lübeck, die door de gebroeders Greverade was opgericht. Een andere triptiek ontstond op vraag van John Donne van Kidwelly, een ridder van het huis van York onder Edward IV (Londen, National Gallery). Maar ook voor Brugge zelf voerde hij grote bestellingen uit. Pieter Bultync liet een twee meter breed altaarstuk schilderen voor de kapel van de leerlooiers in de O.-L.-Vrouwekerk (München, Alte Pinakothek). Jan Crabbe, de invloedrijke abt van de Duinenabdij te Koksijde, was zijn meceen. Willem Moreel, een belangrijk stedelijk politicus stichtte een altaar in de Sint-Jacobskerk, waarvoor Memling een triptiek moest schilderen. Andere vooraanstaande Brugse burgers ontmoeten we als schenkers van zijn schilderijen. Handelaars als Jan du Cellier of een toekomstig burgemeester als Maarten van Nieuwenhove lieten zich in vrome aanbidding voor de Maagd Maria afbeelden (Parijs, Louvre; Brugge Memlingmuseum). Naast handelaars, prelaten, notabelen en bankiers, waren er nog de kloosterlingen verbonden aan het Sint-Janshospitaal en meestal behorend tot dezelfde kringen, die Memling blijkbaar als enige gegadigde kunstenaar voor hun altaarstukken aanspraken, zoals Jan Floreins of Adriaan Reins. In het vernieuwde koor stond het grote *Johannesdrieluik*. De congregatie liet ook een schrijn bouwen om er o.m. de relieken van de H. Ursula in te bewaren. Het werd in 1489 ingewijd. Memling was de auteur van de beschilderde zijkanten, die de Ursulalegende uitbeeldden. Al deze kunstwerken bevinden zich nog in het oorspronkelijke hospitaal.

Eigenlijk schilderde Memling in hoofdzaak voor de door economische welvaart rijk geworden burger. In zijn narcisme wenste deze opdrachtgever zich gespiegeld te zien in een ideale wereld, die een aards paradijs moest verbeelden en tegelijk ook een gewenste toekomstige hemelse toestand van permanent geluk. Memlings penseel schiep een wereld waarin er een versmelting en verwisselbaarheid tot stand kwam tussen het heilige en het menselijke, tussen hemel en aarde, zoals dat in de klassieke mythologie bestond. De statische ruimtelijkheid en ook het ideële karakter maken zijn werk daarenboven tot een vroege vorm van classicisme. Memling is ook de eerste kunstenaar van boven de Alpen die het genre van de moraliserende allegorie in zijn œuvre een plaats gunt. In dit klimaat van wereldse zelfvoldaanheid en humanistische belangstelling voor de 'verschijning' der dingen, nam ook het portret een ongemeen hoge vlucht. Zonder de natuurgetrouwheid aan te tasten, effende Memlings penseel de trekken, zoals de beeldhouwer zijn marmeren busten polijst. Deze mannen en vrouwen zijn dikwijls in aanbidding voor een *Madonna met Kind* voorgesteld, in halffiguur op een twee- of drieluik. Zo waren zij al tijdens het leven eeuwig verbonden met de hemelse Moeder en de Heiland. Had men tot kort daarvoor de gewoonte het portret tegen een donker vlak te plaatsen, dan doorbrak Memling deze geslotenheid door zijn modellen vaak voor een ver en groen landschap onder een stralend blauwe hemel af te lijnen.

Memling stierf in 1494 en liet het grootste en veelzijdigste œuvre van de vijftiende eeuw na. De verrassend complexe verhaalstructuur die hij als virtuoos vertolker van het evangelie tentoonspreidt, de feilloze, transparante techniek en de innoverende behandeling van het portret maken hem tot een figuur die de grote traditie der Vlaamse Primitieven een laatste, recapitulerende gestalte gaf en haar tegelijk en onmerkbaar met de opkomende renaissance laat versmelten.

Hans Memling, maître de la tradition et brillant innovateur

En 1465, un certain *Jan van Mimnelinghe*, né à Seligenstadt (petite ville sur le Main, à quelque 24 km au Sud de Francfort), se faisait inscrire auprès de l'administration municipale comme citoyen de la ville de Bruges. Déjà célèbre sous le nom de Hans Memling, ce créateur, plus encore que Jean Van Eyck, allait personnifier la légendaire 'nouvelle' école de peinture flamande de Bruges, si réputée et admirée internationalement. La peinture du quinzième siècle s'inscrit dans un univers autonome, un monde où la représentation n'est perçue que comme l'illusion de la nature. Dans les provinces méridionales des Pays-Bas, l'embourgeoisement de la société et la tendance au naturalisme déjà latent ont facilité le succès foudroyant de ce nouveau médium : le tableau, objet aujourd'hui si familier, meuble visuel amovible avec son illustration-illusion, véritable boîte à images. La première partie de ce quinzième siècle verra émerger les grands précurseurs : Jean van Eyck, le Maître de Flémalle et Roger van der Weyden. D'une part, la plénitude et le raffinement du style réaliste développé par ces 'Primitifs flamands' sont impressionnants par la vaste palette des coloris et la maîtrise de leur talent. D'autre part, la luminosité matérielle du monde étincelant qu'ils projettent, s'enrichit de multiples accents d'une profonde intensité humaine et religieuse. Quant à la seconde moitié du siècle, elle sera principalement dominée par quatre autres fortes personnalités : Dieric Bouts et Hugo van der Goes à Louvain et à Gand, Petrus Christus et Hans Memling à Bruges.

Contemporain d'Hugo van der Goes, mais d'un caractère et d'une formation radicalement différents, Hans Memling, définira pendant trente ans les canons de la peinture à Bruges et occupera seul un rang inégalé, surplombant largement l'artisanat laborieux des peintres ordinaires. Memling ne semble jamais s'être acquitté de l'obligation d'acheter son titre de franc-maître. Néanmoins, dans les archives, son nom s'accompagne toujours du qualificatif 'Meester', ce qui dénote un respect exceptionnel, voire une marque de considération hors normes. Certains historiens ont avancé qu'il travaillait comme peintre de cour au service de Charles le Téméraire. Mais cela n'a jamais été prouvé et est d'ailleurs invraisemblable. Il est possible qu'il ait joui de la protection ducale, mais son intégration fut bien plus le fait des influents cercles bourgeois et ecclésiastiques qui l'adoptèrent en leur sein et même peut-être privilégièrent son installation à Bruges. Avant son arrivée dans la cité cossue, il doit avoir travaillé quelque temps dans l'atelier de Roger van der Weyden à Bruxelles, tant son œuvre est imprégnée du style et du mode de composition du maître plus âgé. Peut-être van der Weyden a-t-il introduit à la fin de sa vie Hans, considéré comme son fils spirituel, dans les riches milieux de banquiers, de prélats et de courtisans.

Malgré ses origines allemandes, Memling est un peintre qui a grandi dans la tradition flamande. Pourtant, la douceur édénique qui émane de ses tableaux est sans aucun doute redevable à sa première formation rhénane (Cologne ?). De plus, certains thèmes et types de composition allemands auxquels il restera fidèle pendant toute sa carrière indiquent la pérennité de ses influences germaines. Probablement né aux alentours de 1440, il doit avoir effectué, à l'instar des compagnons, des *Wanderjahre* (années de voyage) en Allemagne. Aussi, son arrivée dans l'atelier de van der Weyden date sans doute des années 1459-1460.

Deux ans après avoir acquis la citoyenneté brugeoise, il est l'heureux bénéficiaire d'une commande prestigieuse d'un banquier florentin. En effet, Angelo Tani lui commande *le Jugement dernier*, triptyque monumental que Memling 'attaque' en 1467 et qui témoigne d'une maîtrise accomplie de son art. Cette œuvre était destinée à une chapelle de Florence appartenant à ce directeur de la banque Medici à Bruges. A l'occasion de son mariage, son successeur, Tommaso Portinari, passera également commande à Memling.

Toutefois, les banquiers italiens n'étaient pas ses seuls donneurs d'ordre étrangers. Ainsi, l'impressionnant *Triptyque de la Crucifixion* (anciennement 'Le Calvaire'; Sankt-Annen Museum, Lübeck) était promis à une chapelle de la cathédrale de Lübeck érigée par les frères Greverade. Un autre triptyque fut réalisé à la demande de John Donne de Kidwelly, chevalier de la maison d'York sous Edouard VI (Londres, National Gallery). Mais Memling accomplit également des commandes importantes pour les notables brugeois. Par exemple, Pierre Bultync fit peindre un retable de deux mètres de large pour la chapelle des tanneurs dans l'Eglise Notre-Dame (Munich, Alte Pinakothek). Jean Crabbe, l'influent abbé de l'abbaye des Dunes de Coxyde, fut son mécène. Guillaume Moreel, éminent homme politique de la cité, fit élever un autel en l'église Saint-Jacques pour lequel Memling dut peindre un triptyque. Mais la liste des 'donateurs', représentés adorant la Vierge Marie (Paris, Louvre; Bruges, Musée Memling), inclut bien d'autres noms encore de la bourgeoisie brugeoise. Citons, des marchands, comme Jean du Cellier, ou un futur bourgmestre, comme Martin Van Nieuwenhove. Outre celles des commerçants, des prélats, des notables et des banquiers, rappelons aussi les commandes des responsables de la communauté religieuse de l'hôpital Saint-Jean, issus généralement des mêmes groupes sociaux. Apparemment, comme Jean Floreins et Adrien Reyns, pour exprimer leur dévotion, ils ne faisaient confiance qu'aux retables de Memling. Le chœur rénové de la chapelle abritait *le grand triptyque des Deux saints Jean*. La congrégation fit aussi construire un écrin pour y conserver e.a. les reliques de Ste Ursule. La châsse fut consacrée en 1489. Memling est l'auteur des tableautins des faces latérales qui illustrent la légende de Ste Ursule. Toutes ces œuvres d'art se trouvent encore dans l'hôpital auquel elles étaient destinées.

En réalité, Memling peignait essentiellement pour le bourgeois enrichi grâce à la prospérité économique ambiante. Tout à son narcissisme, le commanditaire voulait se voir immortalisé dans un monde idéal, reflet du paradis terrestre, mais encore garant sacré de son futur bonheur éternel au Ciel. Le pinceau de Memling a créé un monde où sacré et profane se fondent et s'interpénètrent, un no man's land entre ciel et terre, à l'instar de la mythologie classique. En outre, le statisme du champ ainsi que le caractère idéel, voire conceptuel, de ses travaux associent sa création à une forme précoce du classicisme. Mais Memling est également le premier artiste du Nord à ouvrir l'œuvre à l'allégorie moralisante. Dans ce climat de suffisance mondaine et de perception humaniste de 'l'apparence' des choses, le portrait connaissait également de hautes envolées. Sans affecter la fidélité de la restitution, son pinceau nivelait les traits comme le sculpteur polit ses bustes de marbre. Ces hommes et ces femmes, à mi-corps sur un diptyque ou un triptyque, sont souvent représentés en adoration devant une *Madone à l'Enfant*. Ainsi, se tissait, avant même leur mort, un lien éternel entre eux, la Mère céleste et le Sauveur. Si, jusqu'à peu avant lui, les peintres avaient coutume de planter leur modèle devant un fond sombre, Memling s'est employé à élargir l'espace en profilant souvent ses personnages sur un lointain et verdoyant paysage sous un ciel bleu rayonnant.

Memling décéda en 1494 et a laissé l'œuvre la plus imposante et la plus diversifiée du quinzième siècle. La structure narrative étonnamment complexe dont il fait étalage comme interprète virtuose de l'Evangile, la technique sans failles, transparente ainsi que le traitement innovateur du portrait en font l'artiste qui a su conférer à la grande tradition des Primitifs flamands une forme récapitulative et définitive tout en lui préparant une fusion insensible avec la Renaissance dont les effets commencent à poindre.

Hans Memling, master of tradition and brilliant innovator

In 1465 a certain Jan van Mimnelinghe, born in Seligenstadt (a little town on the river Main, 24 km to the south of Frankfurt), presented himself to the authorities of the city of Bruges, where he wished to register as citizen. This was the already famous Hans Memling who, even more than Jan van Eyck, was to embody Bruges' legendary status as the centre of the 'new' Flemish painting that was so admired internationally. The fifteenth century was the era of the painting as autonomous universe, the image as illusion of nature. The urbanization of society in the Southern Netherlands combined with a certain naturalistic affinity to encourage the rapid rise of a new, though now familiar medium: the painting as moveable, visual furniture with an illusionistic image – a peep-show, as it were.

The great pioneers, Jan van Eyck, the Master of Flémalle and Rogier van der Weyden, developed the impressively coloured and refined realistic style of the so-called Flemish Primitives and created a luminous world of dazzling materiality and human and religious profundity. The second half of the fifteenth century was subsequently dominated by four other great personalities, namely Dieric Bouts in Leuven, Hugo van der Goes in Ghent and Petrus Christus and Hans Memling in Bruges. The face of Bruges painting was determined for thirty years by Memling, a contemporary of Hugo van der Goes, but an artist entirely different in temperament and training. He occupied the lonely heights way above the workaday craftsmanship of the ordinary painters. Memling does not appear to have purchased free master status, although he is invariably referred to in the archives as 'Meester', indicating that he was highly respected. It has been suggested that he was the court painter to Charles the Bold, but this has never been proven and is rather improbable. He might have enjoyed the duke's protection, but he was embraced above all by influential bourgeois and ecclesiastical circles, who might have arranged his privileged settlement in Bruges.

Memling must have spent some time working under Rogier van der Weyden in Brussels, as his work is deeply permeated by the style and composition of the earlier master. It is possible that towards the end of his life Van der Weyden introduced Memling to the wealthy circle of bankers, prelates and courtiers as his spiritual heir. Despite his German origins, Memling developed in the Southern Netherlandish artistic tradition, although the paradisiacal softness radiated by his paintings might have its roots in early Rhineland (Cologne?) training. Several originally German themes and compositional types to which he remained faithful throughout his career might also point to a fairly deep-seated influence on the part of his native country. Memling was probably born in around 1440 and must have moved around Germany for several years before arriving at the workshop of Rogier van der Weyden in about 1459–1460.

Memling had already won a prestigious commission from a Florentine banker two years after being granted Bruges citizenship. *The Last Judgement* is a monumental triptych commenced in 1467 which demonstrates Memling's fully-fledged mastery. It was intended for a chapel in Florence belonging to Angelo Tani, manager of the Medici bank in Bruges. His successor, Tommaso Portinari, also gave commissions to Memling. The Italian bankers were not his only foreign clients. The impressive *Passion triptych* (Sankt-Annen-Museum, Lübeck) was painted for a chapel in Lübeck Cathedral founded by the Greverade brothers. Another triptych was executed for Sir John Donne of Kidwelly, a knight of the House of York under Edward IV (London, National Gallery). Memling also carried out

major commissions for Bruges itself. Pieter Bultync commissioned the painting of a two metre wide altarpiece for the tanners' chapel in the Church of Our Lady (Munich, Alte Pinakothek), and Jan Crabbe, the influential abbot of the Duinen Abbey in Koksijde, was another patron. Willem Moreel, an important municipal politician installed an altar at St James' Church, for which Memling was ordered to paint a triptych. Other leading Bruges citizens were donors of his paintings, too. Merchants like Jan du Cellier and the future mayor Maarten van Nieuwenhove had themselves immortalized at prayer before the Virgin Mary (Paris, Louvre; Bruges, Memling Museum). In addition to merchants, prelates, prominent citizens and bankers, there were also the monks and nuns of St John's Hospital – most of whom came from the same social circles – who evidently considered Memling the only suitable artist for their altarpieces. Jan Floreins and Adriaan Reins were two such individuals. The renewed choir of the hospital church housed the large Altarpiece of *St John the Baptist and St John the Evangelist*. The congregation also ordered the construction of a shrine to hold relics including those of St Ursula. The reliquary was consecrated in 1489. Memling provided the painted sides which recount the legend of St Ursula. All of these works of art are still to be found in the original building.

Memling's principal customers were well-to-do burghers who had grown rich from the city's economic success. The vanity of these individuals was such that they wished themselves to be portrayed in an ideal world – simultaneously an earthly paradise and the hoped-for heavenly state of permanent bliss. Memling's paintbrush created a world in which holy and human figures and heaven and earth merged and became interchangeable, in the manner of classical mythology. Indeed, the spatially static and idealized character of Memling's work makes it an early form of classicism. He is also the first artist north of the Alps to include the moralizing allegory in his oeuvre. The portrait enjoyed unusual prominence, too, in this climate of worldly self-congratulation and humanistic interest in the 'appearance' of things. Without sacrificing truth to nature, Memling's brush evened out the features of his subjects, like a sculptor polishing a marble bust. His sitters are often shown half-length in a diptych or triptych, praying to a *Virgin and Child*. In this way, they could be eternally linked with the Mother of God and the Saviour, even during life. It had been customary until that time to place portraits against a flat, dark background. Memling broke away from this sense of enclosure by setting many of his models against a distant, green landscape beneath a dazzling blue sky.

Memling died in 1494, leaving behind the biggest and most comprehensive oeuvre of the fifteenth century. The surprisingly complex narrative structures he developed as a brilliant interpreter of the gospels, his flawless, transparent technique and his innovative treatment of the portrait make him at once the culmination of the great Flemish Primitive tradition and its seamless link with the rise of the Renaissance.

Hans Memling, Meister der Tradition und virtuoser Erneuerer

Im Jahre 1465 wandte sich ein gewisser *Jan van Mimnelinghe*, geboren in Seligenstadt (einem kleinen Ort am Main, 24 Km südlich von Frankfurt) an die städtische Verwaltung von Brügge, um sich dort als Ansässigen einzutragen. Es war der damals bereits berühmte Hans Memling, der, mehr noch als Jan van Eyck, den international legendären Ruf Brügges als Zentrum der bewunderten 'neuen' flämischen Malerei verkörperte. Das fünfzehnte Jahrhundert war die Epoche, in der das Gemälde zu einem selbständigen Universum und die Abbildung zu einer Täuschung der Natur hinauswuchs. In den südlichen Niederlanden hatten die Verbürgerlichung der Gesellschaft und der ständig latent vorhandene naturalistische Charakter des Alltagslebens den gewaltigen Aufstieg dieses neuen Mediums herbeigeführt. Es handelte sich tatsächlich um das uns jetzt so vertraute Gemälde, ein verstellbares optisches Möbel mit illusionserregender Darstellung, kurz um einen Guckkasten. Nach dem Zeitalter der wichtigen Wegbereiter, Jan van Eyck, des Meisters von Flémalle und Rogier van der Weyden, die den koloristisch eindrucksvollen und raffiniert realistischen Stil der sogenannten flämischen Primitiven schufen und eine aufleuchtende Welt glänzender Stofflichkeit sowie humane und geistliche Tiefe kreierten, wurde die zweite Hälfte des Jahrhunderts hauptsächlich von vier anderen großen Persönlichkeiten beherrscht Es handelt sich um Dieric Bouts und Hugo van der Goes in Löwen und Gent, Peter Christus und Hans Memling in Brügge. Es war vor allem Memling, Zeitgenosse von Hugo van der Goes aber mit völlig unterschiedlichem Charakter und unterschiedlicher Ausbildung, der das Angesicht der Malerei in Brügge 30 Jahre lang entscheidend geprägt hat. Memling stand der arbeitsamen Handwerklichkeit der einfachen Maler sehr fern. Nie ist er der Verpflichtung, die Freiherrschaft zu kaufen, entgegengekommen. In den Archiven wird sein Name meistens mit dem Titel 'Meester' geschmückt, ein Hinweis auf den Respekt, der man ihm damals entgegenbrachte. Es hat mal geheißen, daß Memling als Hofmaler im Dienst Karls des Kühnen tätig war, aber diese Behauptung ließ sich nie nachweisen und ist auch eher unwahrscheinlich. Wohl mag es zutreffen, daß er herzoglichen Schutz genoß aber es waren doch vor allem die einflußreichen bürgerlichen und kirchlichen Kreise, die ihn aufnahmen und die sein priviligiertes Eintreffen in Brügge erwirkt haben. Vorhin soll er eine Zeitlang bei Rogier van der Weyden in Brüssel gearbeitet haben, sosehr ist sein Werk von dem Stil und der Kompositionsart des älteren Meisters durchdrungen. Vielleicht hat Van der Weyden ihn am Ende seines Lebens in die reichen Kreise der Bankiers, Prälaten und Höflinge als seinen geistigen Erben introduzieren können.

Trotz seiner deutschen Herkunft ist Memling ein Maler, der in der südniederländischen Tradition aufgewachsen ist. Dennoch spricht aus seinen Gemälden eine gewisse paradiesische Sanftheit, die er bestimmt seiner ersten rheinländischen (Kölner?) Ausbildung verdankt. Auch gewisse, in Ursprung deutsche Themen und Kompositionsarten, denen er seine ganze Karriere hindurch treu blieb, weisen auf eine weitgehende Beeinflüßung hin. Wahrscheinlich wurde Memling um 1440 geboren. Nach einigen deutschen Wanderjahren traf er etwa um die Jahre 1459-1460 in der Werkstatt von Van der Weyden ein.

Zwei Jahre nach seiner offiziellen Einbürgerung in Brügge erhält er bereits einen prestigiösen Auftrag eines Florentiner Bankiers. *Der jüngste Gericht* heißt das monumentale Triptychon, das Memling im Jahre 1467 anfängt und aus dem ein ausgereiftes Können spricht. Es war für eine Kapelle in Florence gemeint, deren Besitzer Angelo Tani, der Geschäftsführer der Medici-Bank in Brügge war. Sein Nachfolger, Tommaso Portinari, wurde später auch ein regelmäßiger Kunde Memlings. Die italienischen

Bankiers waren nicht die einzigen ausländischen Auftraggeber. Das eindrucksvolle *Triptychon mit der Kreuzigung* (Sankt-Annen-Museum, Lübeck) war für eine von den Brüdern Greverade errichtete Kapelle im Lübecker Dom gedacht. Ein anderer Altar wurde von John Donne von Kidwelly, einem Ritter des Yorker Hauses unter Edward IV. bestellt (London, National Gallery) und auch aus Brügge selbst bekam er wichtige Aufträge. Pieter Bultync ließ einen 2 Meter breiten Altaraufsatz für die Kapelle der Gerber in der Liebfrauenkirche malen (München, Alte Pinakothek). Jan Crabbe, der einflußreiche Abt der Dünenabtei von Koksijde, war sein Mäzen. Willem Moreel, ein wichtiger Kommunalpolitiker, errichtete einen Altar in der St.-Jakobskirche, für den Memling ein Triptychon malen sollte und andere vornehme Bürger aus Brügge traten als Spender seiner Gemälde auf. Händler wie Jan du Cellier oder ein künftiger Bürgermeister wie Maarten van Nieuwenhove ließen sich in frommer Anbetung der hl. Jungfrau Maria (Paris, Louvre; Brügge, Memlingmuseum) darstellen. Außer Händlern, Prälaten, Bankiers und sonstigen angesehenen Personen schenkten auch die Mönche des St.-Johannkrankenhauses (Jan Floreins, Adriaan Reins, ...), die übrigens in den gleichen Kreisen verkehrten, Memling als einzigem Künstler ihr Vertrauen für ihre Altare. Im renovierten Chor stand der große *Johannesaltar*. Die Kongregation ließ u.a. auch einen Schrein zur Aufbewahrung der Reliquien der hl. Ursula bauen. Er wurde 1489 eingeweiht. Memling war der Maler der Längsseiten, die die Legende der hl. Ursula darstellen. All diese Kunstwerke befinden sich auch heute noch im ursprünglichen St.-Johannkrankenhaus.

Im Grunde malte Memling nur für die Bürger, die von dem wirtschaftlichen Aufschwung maximal profitieren konnten. Ihr Narzißmus brachte sie dazu, sich darstellen zu lassen in einer idealen herbeigesehnten Welt. Diese Welt sollte ein Paradies auf Erden und zugleich auch einen erwünschten himmlischen Zustand stetigen Glückes darstellen. Memlings Pinsel kreierte eine Welt, in der nach dem Vorbild der klassischen Mythologie eine Verschmelzung und Austauschbarkeit zwischen dem Heiligen und dem Menschlichen, zwischen Himmel und Erde zustandekam. Außerdem erinnern die statische Räumlichkeit und der ideelle Charakter seines Werkes an die späteren frühen klassizistischen Werke. Memling war auch der erste Künstler nördlich der Alpen, der dem Genre der moralisierenden Allegorie in seinem Œuvre Platz einräumte. In diesem Klima der Selbstzufriedenheit und des humanistischen Interesses für die 'Erscheinung' der Dinge, hatte auch das Porträt einen bemerkenswerten Erfolg. Zwar immer noch wirklichkeitsgetreu, ebnete sein Pinsel die Gesichtszüge, sowie ein Bildhauer seine Marmorbüste polierte. Die von ihm dargestellten Männer und Frauen erscheinen oft in *Anbetung vor der Madonna mit Kind*, in Halbfigur auf Dip- oder Triptychon. Auf diese Weise wurden sie bereits während ihres Lebens auf ewig mit der himmlischen Mutter und dem Heiland verbunden. Bis dahin war es immer Tradition gewesen, ein Bildnis vor einer dunklen Fläche zu malen. Memling durchbrach diese Verschlossenheit, indem er seine Modelle oftmals vor einer fernen und grünen Landschaft unter strahlendem Himmel darstellte.

Memling starb im Jahre 1494. Er hinterließ das größte und umfassendste Gesamtwerk des fünfzehnten Jahrhunderts. Die überraschend komplizierte Erzählstruktur, die er als meisterhafter Darsteller der Heiligen Schrift entfaltet, die tadellose, transparente Technik und die neue Umgangsart mit dem Porträt machen aus ihm eine Figur, welche die große Tradition der flämischen Primitiven ein letztes Mal auf übergreifende Weise gestaltete und sie zugleich -fast unnachweisbar- mit der anbrechenden Renaissance verschmelzen ließ.

Triptiek van Jan Crabbe, ca. 1467-1470

Triptyque de Jean Crabbe, approx. 1467-1470 - Triptych of Jan Crabbe, c. 1467–1470 - Altar des Jan Crabbe, um 1467-1470

De verschillende panelen van deze triptiek zijn na scheiding en splitsing van de zijluiken in de 19de eeuw verspreid geraakt. Alleen de buitenluiken met de voorstelling van de *Annunciatie* worden permanent te Brugge bewaard. De stijl leunt in de tekening, de figuratie en het landschap zeer sterk aan bij Rogier van der Weyden. Het werk mag dan ook tot de opdrachten van de eerste jaren na Memlings komst in Brugge worden gerekend. De stichter die op het middenpaneel zowel door de H. Bernardus als de H. Johannes de Doper wordt beschermd, is ongetwijfeld Johannes Crabbe, zesentwintigste abt (1457-1488) van het cisterciënzerklooster van Koksijde, de machtige Duinenabdij. Hij knielt bij de *Kruisiging* die hier tot de hoofdfiguren, Maria, Johannes de Evangelist en Magdalena, is beperkt. Dit voor Memling kenmerkende, en wellicht uit zijn Duitse voorgeschiedenis te verklaren compositietype met naast elkaar opgestelde heiligenfiguren, wordt op de zijluiken visueel doorgetrokken in de gestalten van de H. Anna links en de H. Wilhelmus van Maleval rechts. Zij beschermen twee bijkomende stichters, een hoogbejaarde dame met voor Memlings doen bijzonder scherp geburineerde trekken, en een jongeman, wiens portret onder slijtage van de verflaag heeft geleden. Beide figuren komen nogmaals samen voor op het rechterluik van de *Aanbidding der Koningen* in het Prado. Zij zijn vermoedelijk naaste verwanten (moeder en broer of neef?) van de abt. Johannes Crabbe was een groot mecenas van kunst en literatuur en een waar humanist in de renaissancistische betekenis van het woord, maar bovendien ook vertrouwensman en politiek raadgever van Maria van Bourgondië en Maximiliaan van Oostenrijk. Gesloten vertoont de triptiek een *Annunciatie* in witte tonen met gekleurd inkarnaat. Het is één van de vroegste voorbeelden in de Nederlanden van een 'natuurlijke' of 'levende' grisaille.

Les différents panneaux de ce triptyque ont été disséminés dans le courant du 19ème siècle. En effet, à cette époque, les volets latéraux ont été détachés et scindés. Seuls les volets extérieurs représentant l'*Annonciation* sont conservés en permanence à Bruges. Le style du dessin, de la figuration et du paysage est encore fortement influencé par Roger van der Weyden. Aussi, l'ouvrage fait-il sûrement partie des premières commandes réalisées par Memling après son installation à Bruges. Le donateur représenté sur le panneau central, protégé tant par St Bernard que par St Jean Baptiste, est sans nul doute Jean Crabbe (1457-1488), vingt-sixième abbé du cloître cistercien de Coxyde, la puissante abbaye des Dunes. Il est agenouillé près du Christ en croix. Toutefois, cette *Crucifixion* compte pour seuls personnages la Vierge Marie, St Jean l'Evangéliste et Marie-Madeleine. Ce type de composition avec sa succession de saints - si caractéristique de l'art de Memling - est sans doute lié aux origines allemandes du maître. En outre, cette juxtaposition se prolonge visuellement dans les panneaux latéraux avec les silhouettes de Ste Anne, à gauche, et de St Guillaume de Maleval, à droite. Ces saints protègent également deux autres donateurs, une dame très âgée, au visage inhabituellement buriné pour la patte de Memling, et un jeune homme, dont la peinture du portrait présente des traces d'usure. Ces deux personnages figurent également sur le volet droit de l'*Adoration des Mages* exposée au Prado. Il s'agit probablement de proches parents (mère et frère ou neveu?) de l'abbé. Grand mécène des arts et de la littérature, véritable humaniste - au sens qu'on lui attribuait pendant la Renaissance -, Jean Crabbe était l'homme de confiance et le conseiller politique de Marie de Bourgogne et de Maximilien d'Autriche. Fermé, le triptyque illustre l'*Annonciation* en tonalités blanches teintées d'incarnat. C'est l'un des plus anciens exemples de grisaille 'naturelle' ou 'vivante' dans la peinture flamande.

This triptych was dismantled in the nineteenth century and the individual panels dispersed. Only the exteriors of the wings with the *Annunciation* are permanently on show in Bruges. The style of the underdrawing, figuration and landscape is very similar to that of Rogier van der Weyden, and so the painting may be numbered amongst the commissions received by Memling in the first years after his arrival in Bruges. The donor, who is protected in the central panel by St Bernard and St John the Baptist, is undoubtedly Johannes Crabbe, the twenty-sixth abbot (1457–1488) of the Cistercian monastery at Koksijde – the powerful Duinen Abbey. He is shown kneeling before the *Crucifixion* which is limited in this instance to the principal figures of Mary, St John the Evangelist and Mary Magdalene. This compositional type with a row of saints is typical of Memling and might be rooted in his German background. It extends visually into the wings, where we find St Anne on the left and St William of Maleval on the right. They protect two additional donors: an elderly lady, whose features are unusually chiselled for Memling, and a young man whose portrait has been damaged by abrasion to the paint layer. The same two figures appear in the right wing of *the Adoration of the Magi* in the Prado. They are probably close relatives (mother and brother or nephew?) of the abbot. Jan Crabbe was a great patron of art and literature and a true humanist in the Renaissance sense of the word. He was councillor to Mary of Burgundy and Maximilian of Austria. The closed triptych has an *Annunciation* in white tones with coloured flesh areas. It is one of the earliest examples in the Low Countries of a 'natural' or 'living' grisaille.

Nach der Trennung und der Aufteilung der Seitenflügel sind die verschiedenen Tafeln dieses Altars im 19. Jahrhundert zerstreut worden. Nur die Außenflügel, mit der Darstellung der *Annonziation*, befinden sich dauernd in Brügge. Der Stil des Bildes erinnert qua Zeichnung, Figuration und Landschaft sehr stark an die Werke von Rogier van der Weyden. Es wird zu den Aufträgen aus den ersten Jahren nach Memlings Ankunft in Brügge gerechnet. Der Stifter, der auf der mittleren Flügel sowohl von dem hl. Bernardus als von dem hl. Johannis beschützt wird, ist zweifelsohne Johannes Crabbe, sechs-undzwanzigster Abt (1457-1488) des mächtigen Zisterzienserklosters (Dünenabtei) von Koksijde. Er kniet bei der *Kreuzigung*, welche hier auf die wichtigsten Figuren, Maria, Johann, den Evangelist und Magdalena beschränkt wurde. Diese für Memling charakteristische Kompositionsweise mit den nebeneinander aufgestellten Heiligenfiguren, die wahrscheinlich aus seiner deutschen Periode resultiert, wird auf den Seitenflügeln mit der Gestalt der hl. Anna auf der linken und der des hl. Wilhelmus auf der rechten Seite, erweitert. Diese beschützen zwei zusätzliche Stifter, eine hochbetagte Dame mit verwitterten Zügen, was nicht gerade typisch Memling ist, und einen jungen Mann, dessen Bildnis sehr unter Verschleiß der Farbschicht gelitten hat. Beide Figuren treten nochmals auf dem rechten Flügel der *Anbetung der Könige* im Prado in Erscheinung. Wahrscheinlich sind sie nahe Verwandte (Mutter und Bruder oder Neffe?) des Abtes, der ein bedeutender Kunst- und Literaturmäzen und ein wahrer Humanist der Renaissance war. Außerdem war er die Vertrauensperson und der politische Berater von Maria von Burgundien und Maximilian von Österreich. In geschlossenem Zustand zeigt uns das Triptychon eine *Verkündigung* in weißen Farbtönen mit Inkarnatrot. Es ist eines der frühesten Beispiele einer 'natürlichen' oder 'lebendigen' Grisaille in den Niederlanden.

83,3 x 26,7; 78 x 63; 83,3 x 26,7,
Vicenza, Museo Civico (middenpaneel), inv. A297, New York, Pierpont Morgan Library (binnenluiken), Brugge, Groeningemuseum (buitenluiken), inv. 0.1254-1255

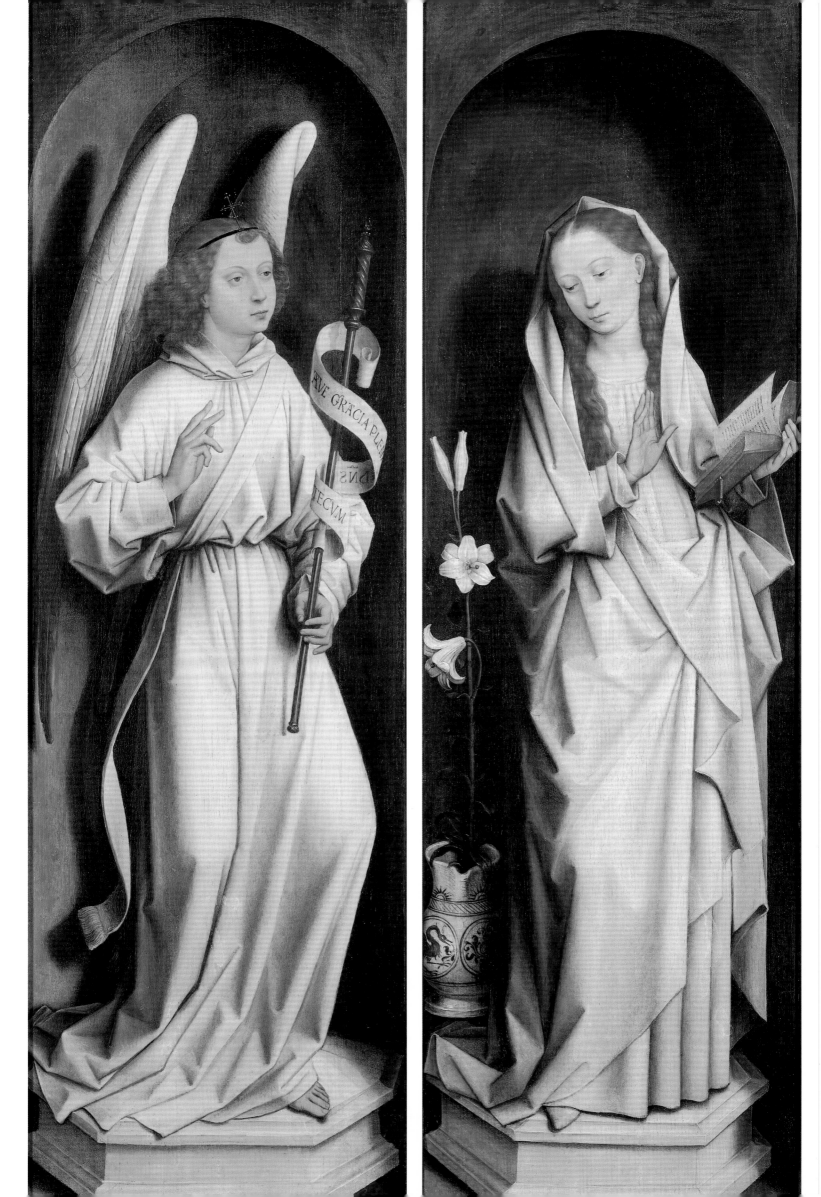

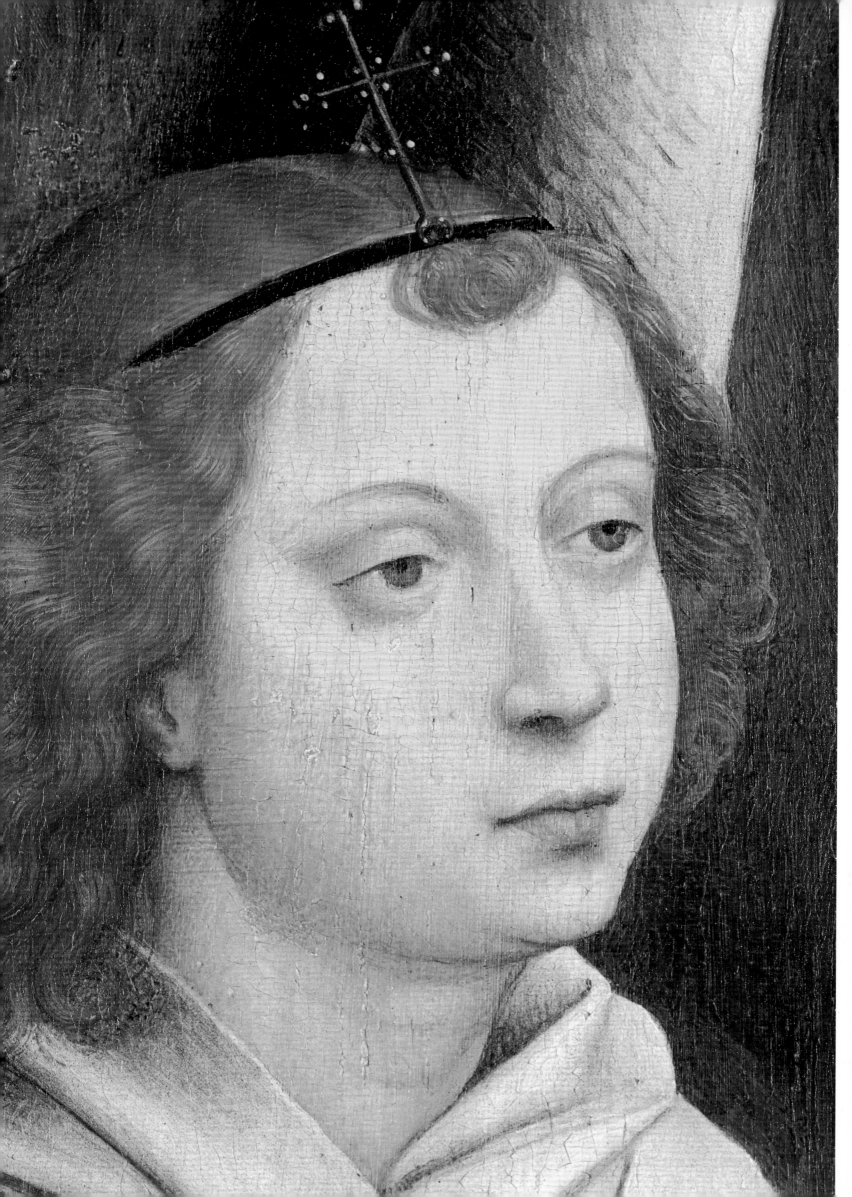

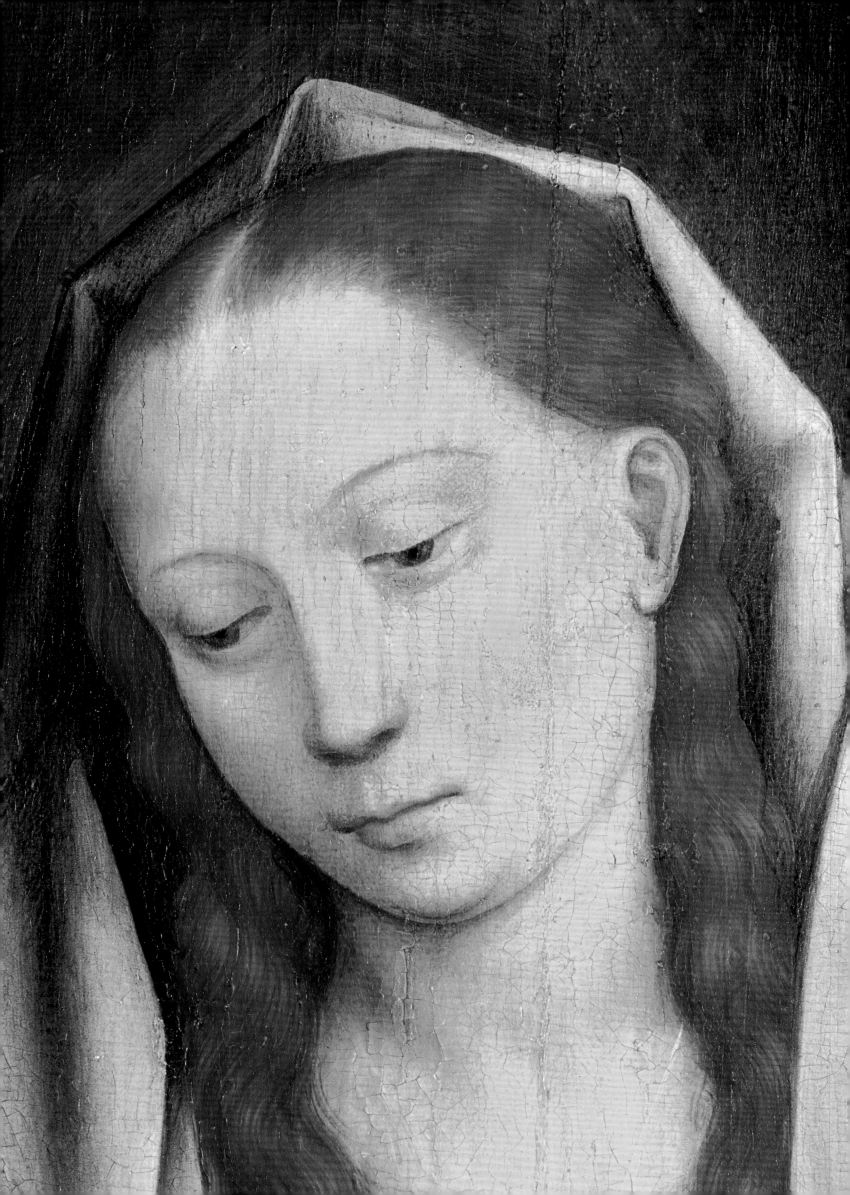

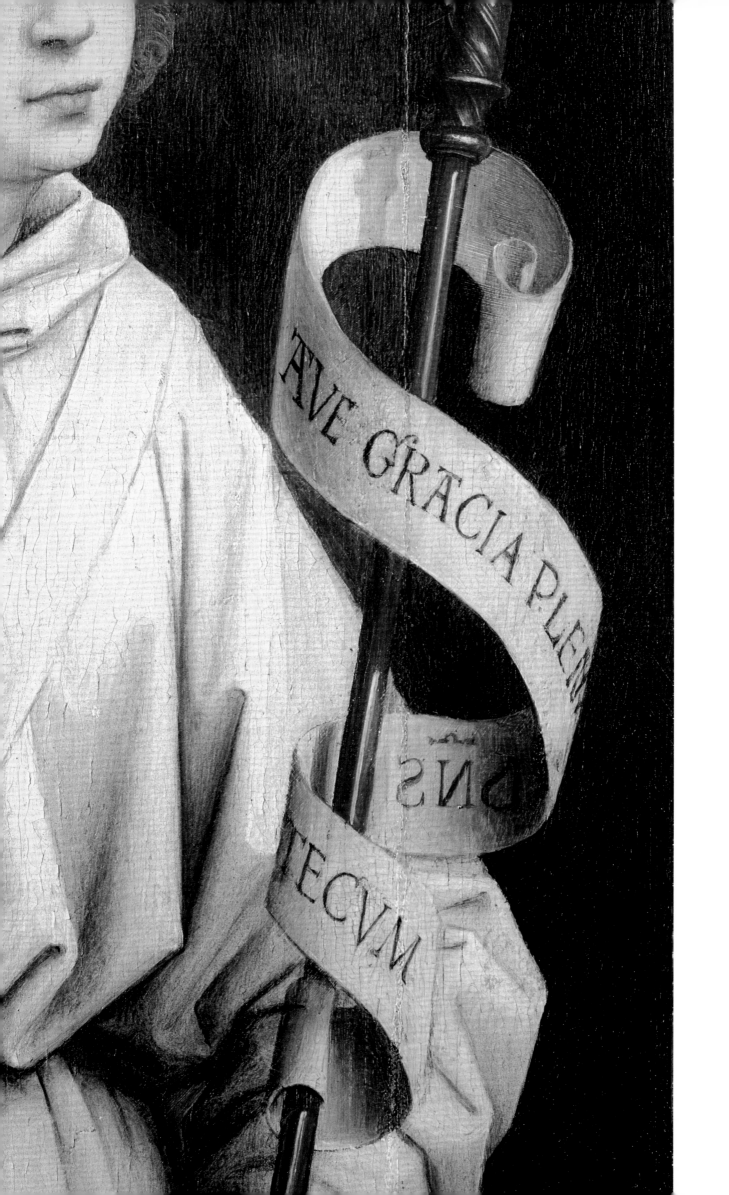

Triptiek van Johannes de Doper en Johannes de Evangelist,
(Johannesretabel) ca. 1474-1479

Triptyque de St Jean Baptiste et de St Jean l'Evangéliste, approx. 1474-1479 - Triptych of St John the Baptist and St John the Evangelist, c. 1474–1479

Altar des Johannis des Täufers und des Johannis des Evangelisten, um 1474-1479

Deze triptiek die ontstaan is in de periode tussen het *Laatste Oordeel* (1467) van Gdansk en de *Passie* (1491) van Lübeck, is één van de drie omvangrijkste die Memling geschilderd heeft. Het werk is toegewijd aan de twee heilige Johannessen, wier geschiedenis in kleine achtergrond-tafereeltjes op het middenpaneel aanvangt en op het linker- en het rechterluik uitmondt in een hoofdepisode, resp. *de Onthoofding van Johannes de Doper* en *de Apocalyps van Johannes de Evangelist*. Op het middenpaneel vormen beide mannelijke heiligen een hemelse 'Sacra Conversazione', een gewijde samenkomst met de H. Catharina en de H. Barbara, aan weerszijden van de Madonna, die gekroond als hemelkoningin op een troon zit. Beide heiligenparen symboliseren hier de mannelijke en vrouwelijke kloostergemeenschap der augustijnen van het Sint-Janshospitaal van Brugge. Het werk werd gemaakt om geplaatst te worden op het altaar van de in 1473-1474 verbouwde absis van de kloosterkerk, waar het tot de barokke vernieuwing in 1637 te zien was. De leidinggevende geestelijken die het retabel bestelden, zijn met hun patroonheiligen op de gesloten zijde afgebeeld. Het zijn Jacob de Ceuninc, die ook nog als klein figuurtje op het middenpaneel uiterst rechts staat toe te kijken, Antheunis Seghers, Agnes Casembrood en Clara van Hulsen. De openbaring van het einde der tijden op het rechterluik is één der merkwaardigste voorstellingen van de *Apocalyps* in de late middeleeuwen. Vóór Memling is er geen enkel voorbeeld aan te wijzen waar het visioen zich in zijn totaliteit in één enkel beeld aan het oog van Johannes voltrekt. Het opschrift op de lijst OPUS.IOHANNIS.MEMLING.ANNO. MCCCCLXXIX.1479. is wellicht een herschildering van het oorspronkelijke.

Conçu à mi-chemin entre le *Jugement dernier* (1467) exposé à Gdansk et la *Passion* (1491) de Lübeck (anciennement : Calvaire), cette œuvre fait partie, comme les deux précédentes, des triptyques les plus imposants peints par Memling. L'ouvrage est consacré aux deux saints Jean, dont les vies sont narrées dans les petites saynètes figurant en toile de fond sur le panneau central. Les deux volets latéraux rappellent un épisode capital de leur existence, à savoir : le panneau de gauche *La décollation de St Jean Baptiste*, et celui de droite l'*Apocalypse de St Jean l'Evangéliste*. Sur le panneau central, les deux saints forment une 'Sacra Conversazione' céleste, une réunion sacrée avec sainte Catherine et sainte Barbe, entourant la Madone. La Vierge, reine céleste, assise sur un trône, est couronnée par deux anges. Les deux couples de saints symbolisent ici les communautés religieuses, de femmes et d'hommes, des augustins de l'Hôpital St-Jean de Bruges. L'œuvre était destinée à l'autel de l'abside de la chapelle du couvent transformée en 1473-1474. Le tableau y resta jusqu'à la rénovation baroque de 1637. Les responsables de la maison conventuelle, commanditaires du retable, sont reproduits avec leurs saints patrons à l'arrière des panneaux latéraux. Il s'agit de Jacques de Cueninc - présent encore à l'extrême droite du panneau central comme petit personnage assistant à la sainte conversation -, d'Antheunis Seghers, d'Agnès Casembrood et de Clara Van Hulsen. La vision de la fin du monde de St Jean, sur l'île de Pathmos, telle qu'elle est représentée sur le panneau intérieur de gauche est l'une des illustrations les plus remarquables de l'*Apocalypse* dans la peinture du bas Moyen-âge. Avant Memling, il n'existait aucune œuvre où Jean l'Evangéliste voit lui-même se dérouler sa vision d'un seul tenant et dans sa totalité. L'inscription de l'encadrement 'OPUS.IOHANNIS. MEMLING. ANNO.MCCCCLXXIX.1479.' a sans doute été repeinte sur l'inscription originale.

Together with the *Last Judgement* (1467) and *the Passion* (1491) in Lübeck, this triptych is one of the most important to be painted by Memling. Its execution fell halfway between the other two works. It is dedicated to the two St Johns, whose legends are recounted in small background scenes commencing in the central panel and culminating in the key episodes in the left and right wings respectively (the *Beheading of St John the Baptist* on the left and the *Apocalypse of St John the Evangelist* on the right). The two male saints form part of the central panel's 'Sacra Conversazione' – a divine encounter with St Catherine and St Barbara on either side of the Virgin. The latter is enthroned and crowned as Queen of Heaven. The two pairs of saints represent in this instance the male and female monastic communities of St John's Hospital in Bruges. The work was painted for the altar in the hospital church's apse, which was rebuilt in 1473–1474. It remained there until the Baroque renovation of the building in 1637. The clerics responsible for the commissioning of the altarpiece are shown on the closed side with their patron saints. They are Jacob de Ceuninc, who also appears as a small spectator on the extreme right of the central panel, Antheunis Seghers, Agnes Casembrood and Clara van Hulsen. The revelation of the end of the world in the right wing is one of the most remarkable presentations of the *Apocalypse* of the late Middle Ages. No example is known prior to Memling in which the vision unfolds in its totality before St John's eyes in a single image. The inscription on the frame, OPUS.IOHANNIS.MEMLING. ANNO.MCCCCLXXIX.1479 might be a repainted version of the original one.

Zusammen mit dem *Jüngsten Gericht* (1467) von Danzig und *Die Passion* (1491) von Lübeck bildet es das umfangreichste Triptychon das Memling je malte. Es soll in der Periode zwischen der Entstehenzeit von beiden obengenannten Werken geschaffen worden sein. Das Werk ist den beiden heiligen Johannis geweiht, deren Geschichte in kleinen Hintergrundszenen auf der mittleren Tafel anfängt und auf dem linken und rechten Flügel in die Hauptepisoden, bzw. die *Enthauptung des Johannis des Täufers* und die *Apokalypse des Johannis des Evangelisten*, mündet. Auf der mittleren Tafel bilden die beiden männlichen Heiligen eine himmlische 'Sacra Conversazione', eine geweihte Versammlung mit der hl. Catharina und der hl. Barbara, an beiden Seiten der Gottesmutter, die gekrönt als Himmelskönigin thront. Beide Heiligenpaare vertreten hier die männliche und weibliche Augustinenzer Klostergemeinschaft des StJohannkrankenhauses von Brügge. Das Werk war für den Altar der in den Jahren 1473-1474 umgebaute Apsis der Klosterkirche gedacht, wo es bis zur barocken Erneuerung im Jahre 1637 zu sehen war. Die führenden Geistlichen, die den Altaraufsatz bestellten, sind mit ihren Schutzheiligen auf der geschlossenen Seite abgebildet. Es handelt sich um Jacob de Ceuninc, der auch noch in kleinerer Gestalt auf der äußerst rechten Seite der mittleren Tafel zuschaut, sowie um Antheunis Seghers, Agnes Casembrood und Clara van Hulsen. Die Offenbarung vom Ende der Zeiten auf dem rechten Flügel ist eine der merkwürdigsten Darstellungen der *Apokalypse* im Spätmittelalter. Vor Memling gab es kein einziges Beispiel, in dem die Erscheinung sich ganz und gar in einem einzigen Bild im Blickfeld von Johannis vollzieht. Die Aufschrift auf dem Rahmen, OPUS.IOHANNIS.MEMLING.ANNO. MCCCCLXXIX.1479, wurde wahrscheinlich später neugemalt.

176 x 78,9; 173,6 x 173,7; 175,9 x 78,9
Brugge, Sint-Janshospitaal, Memlingmuseum, inv. O.SJ175.I

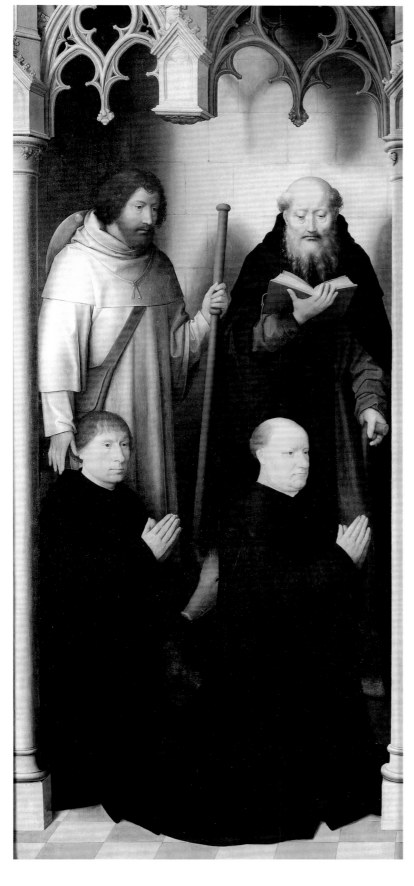
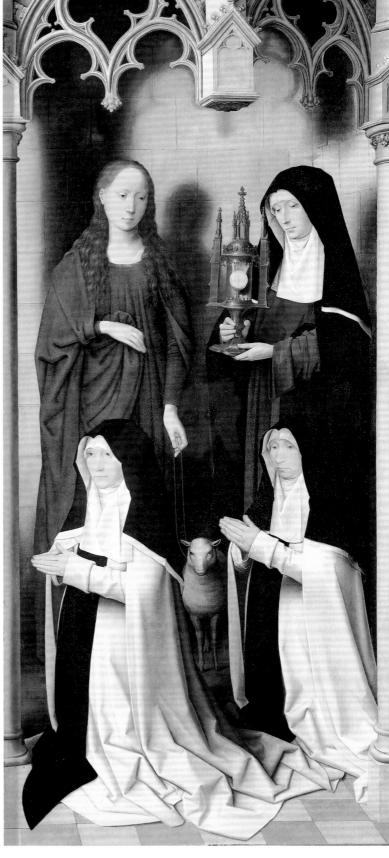

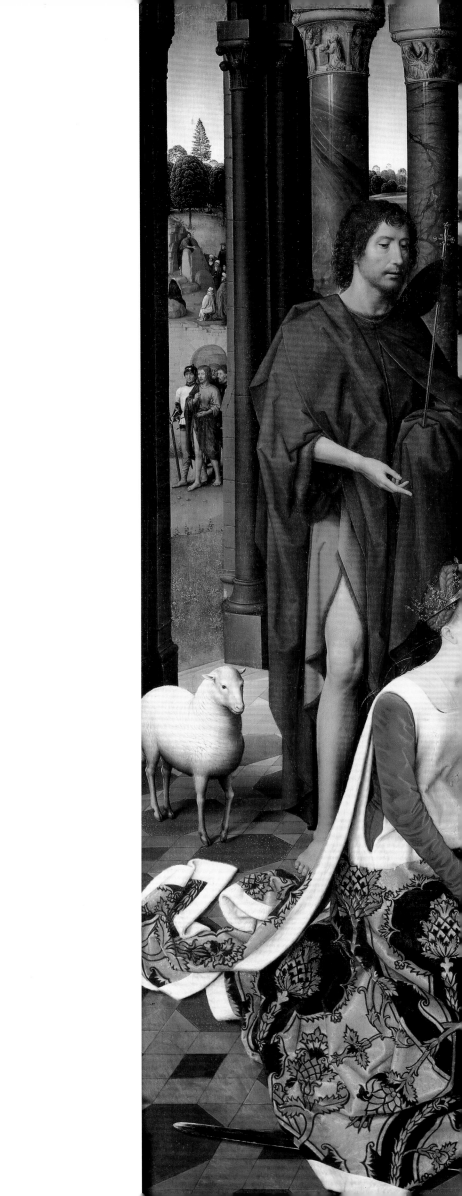

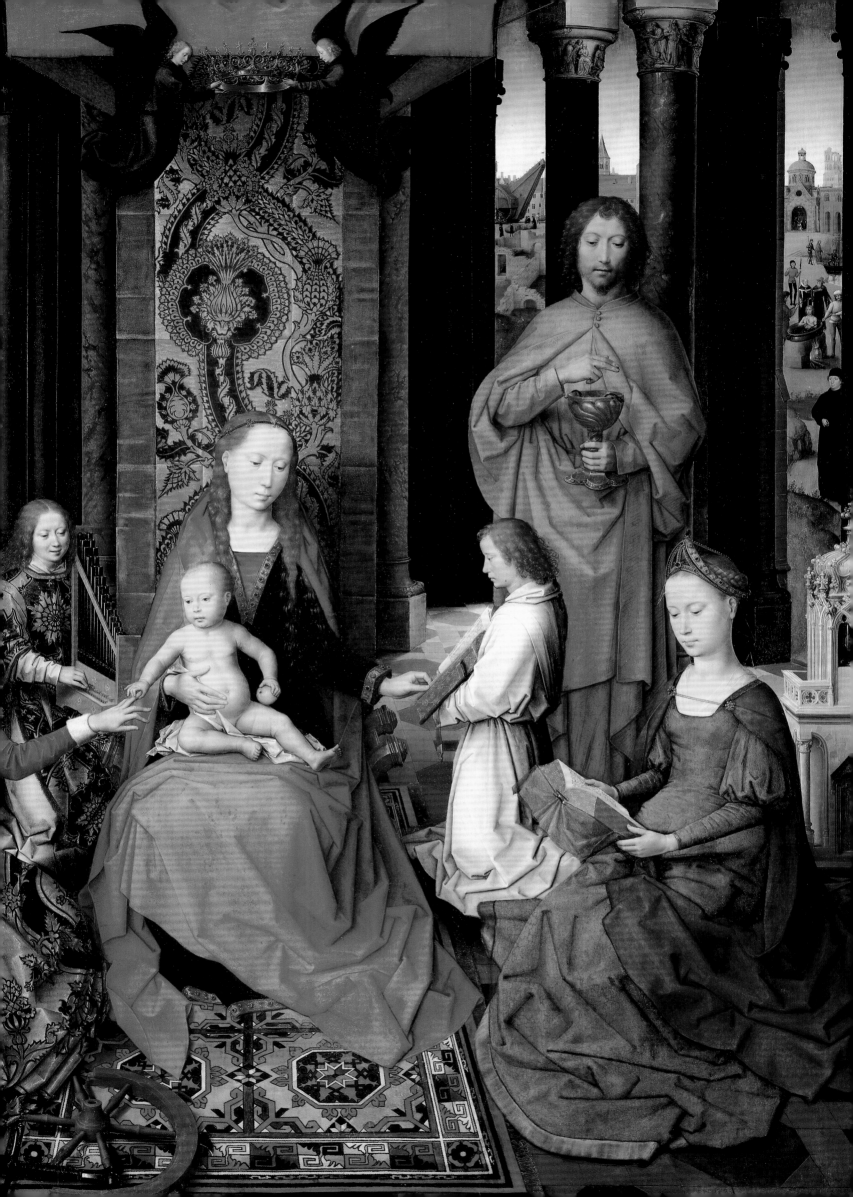

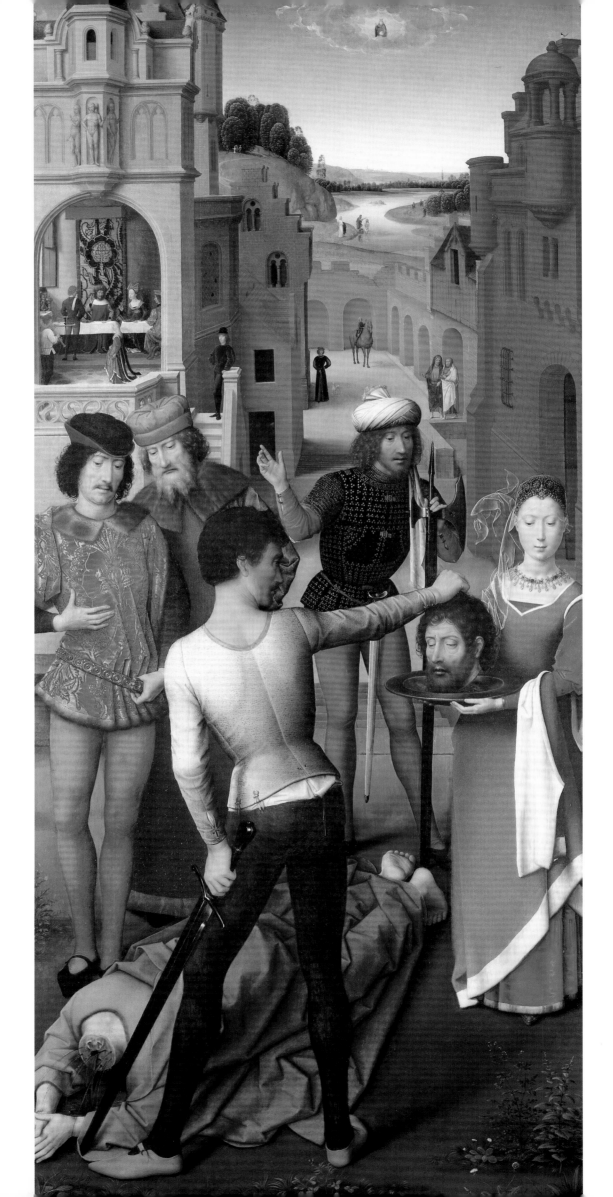

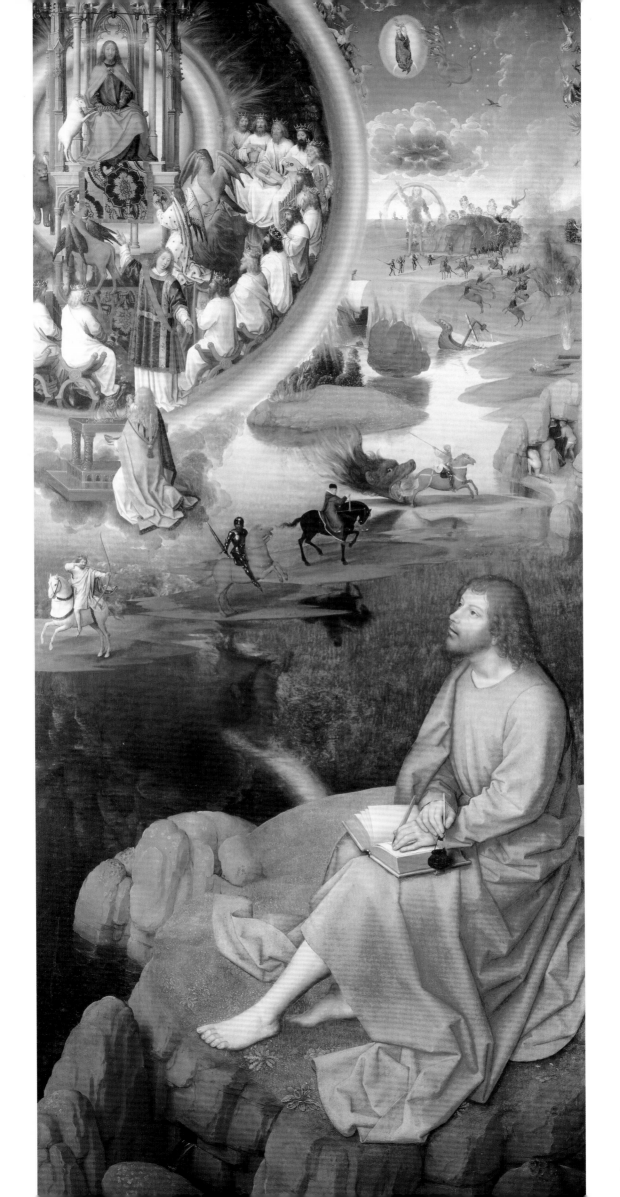

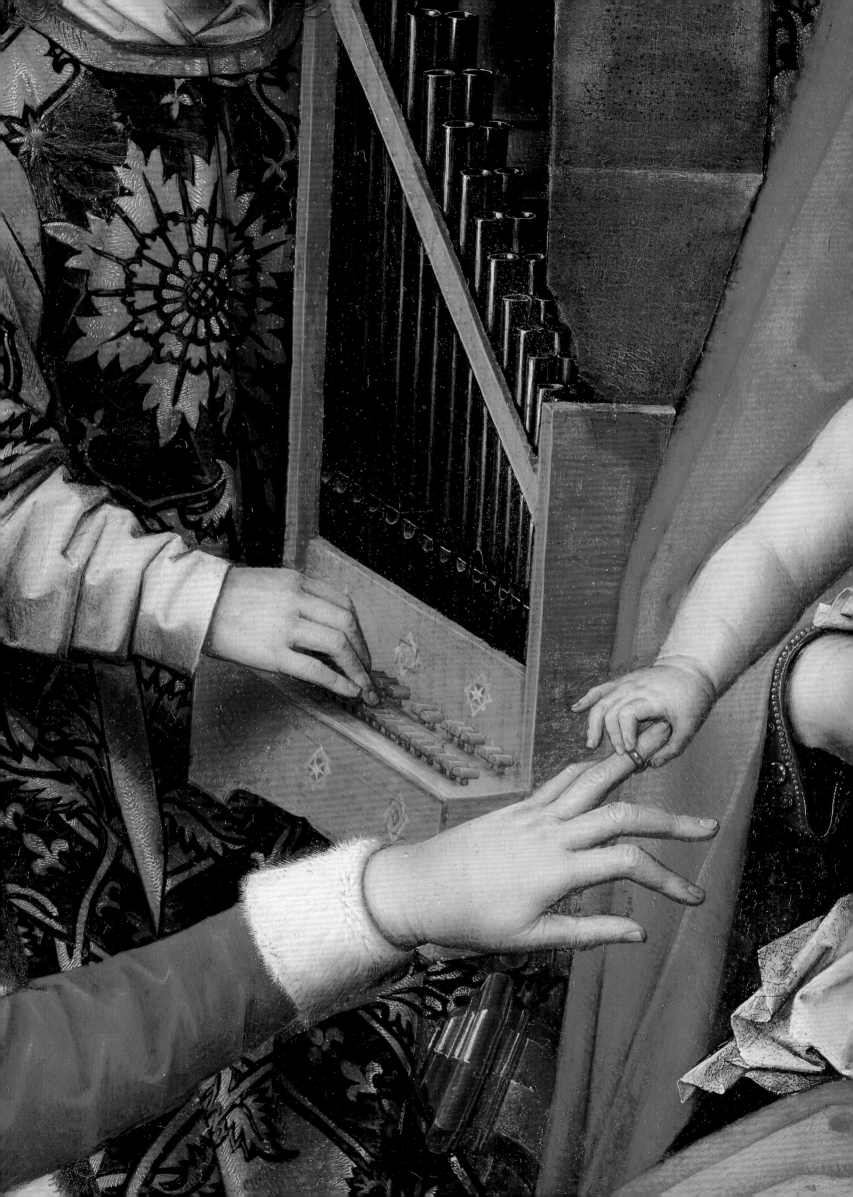

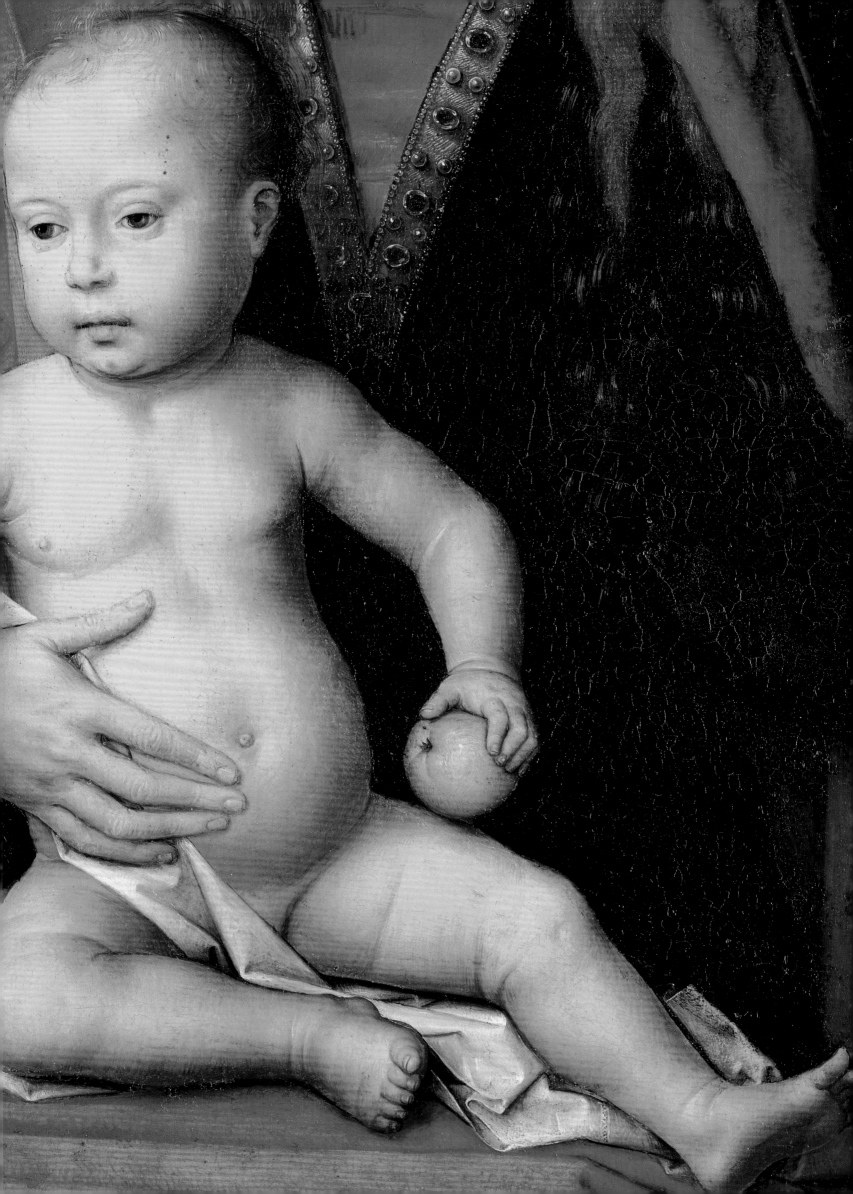

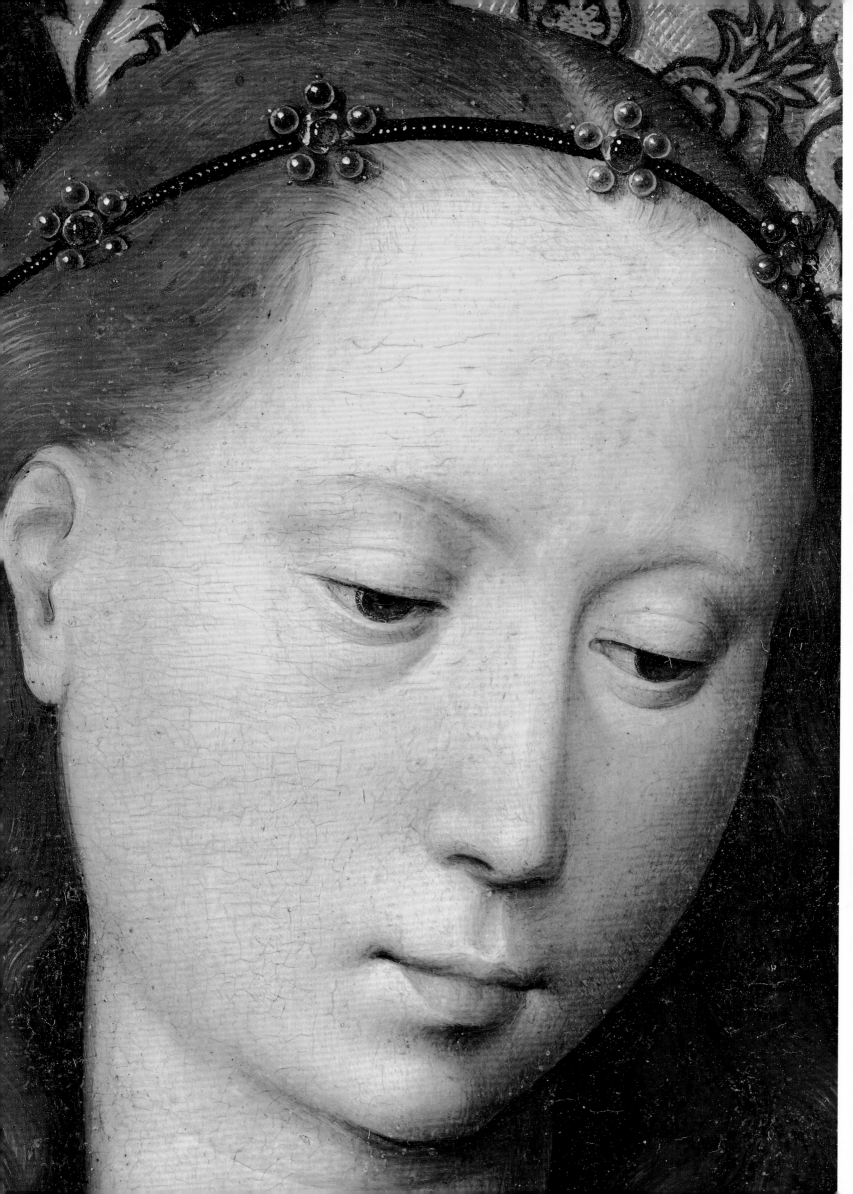

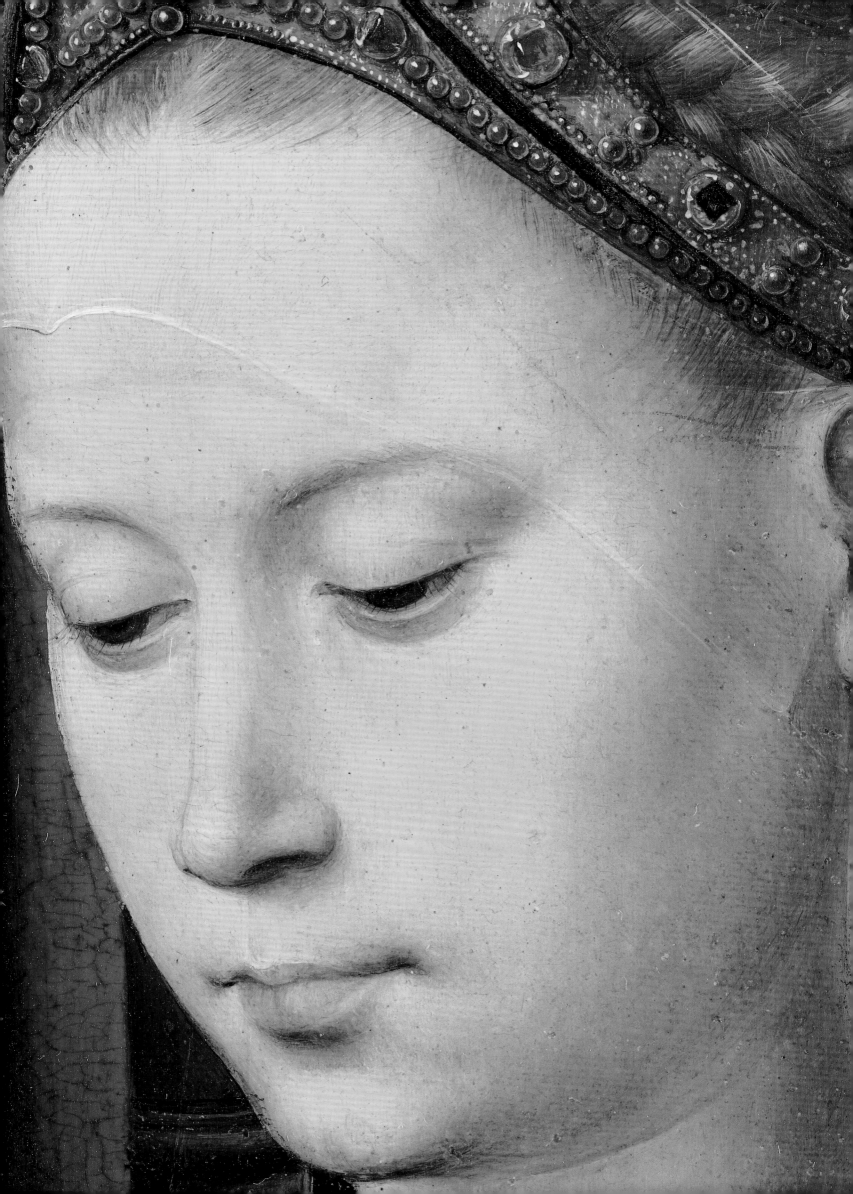

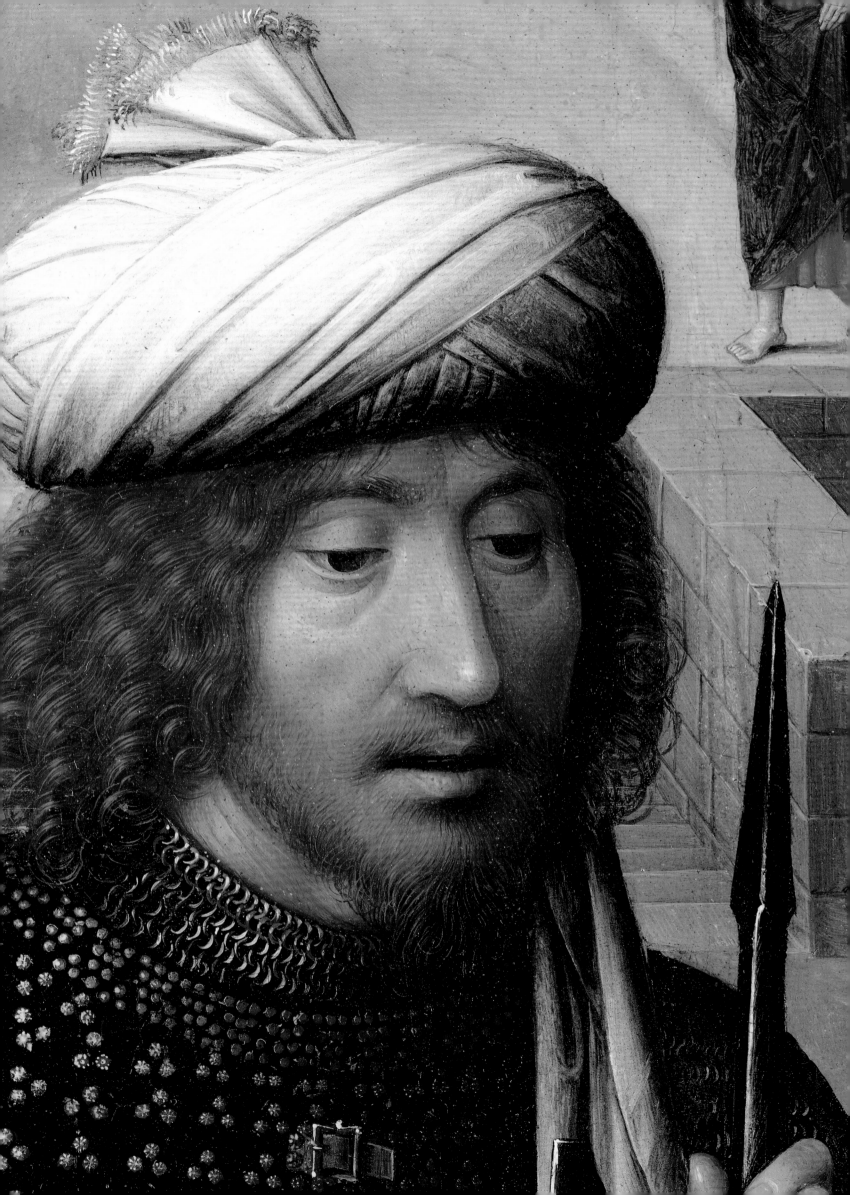

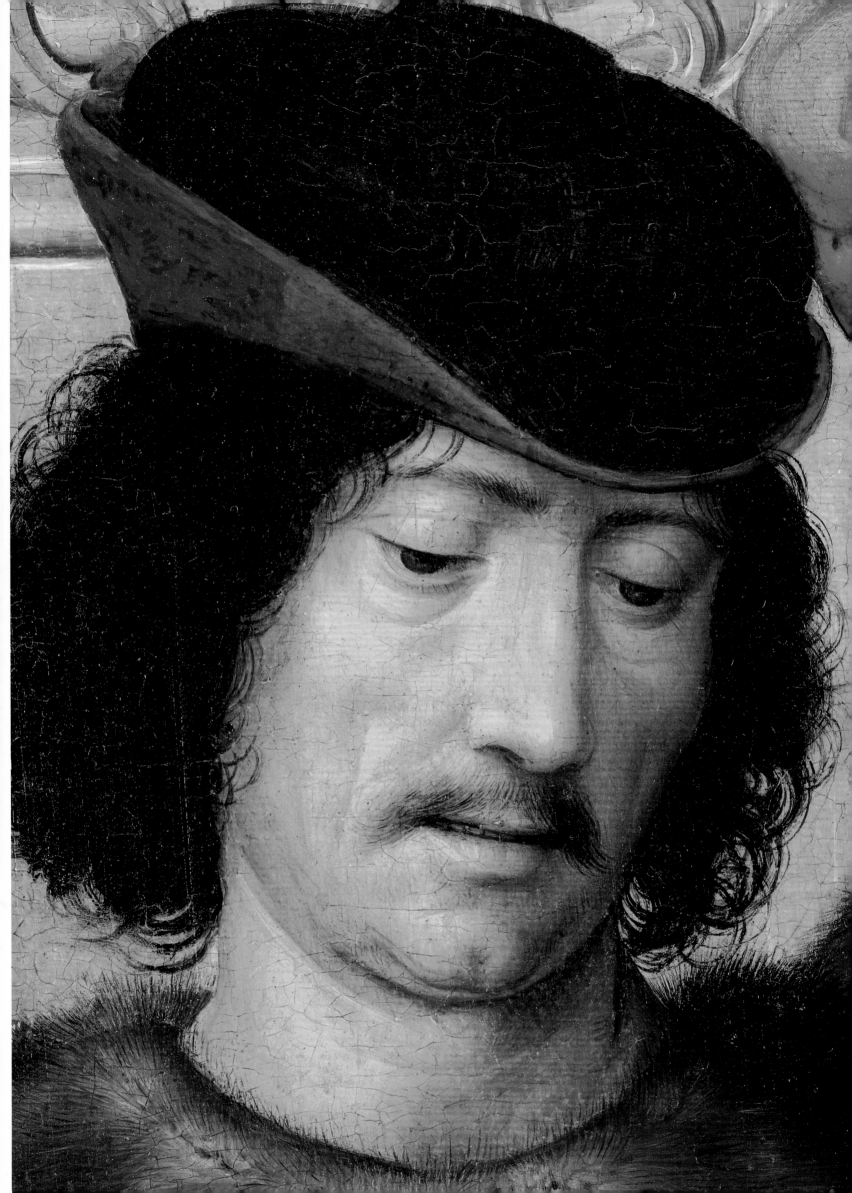

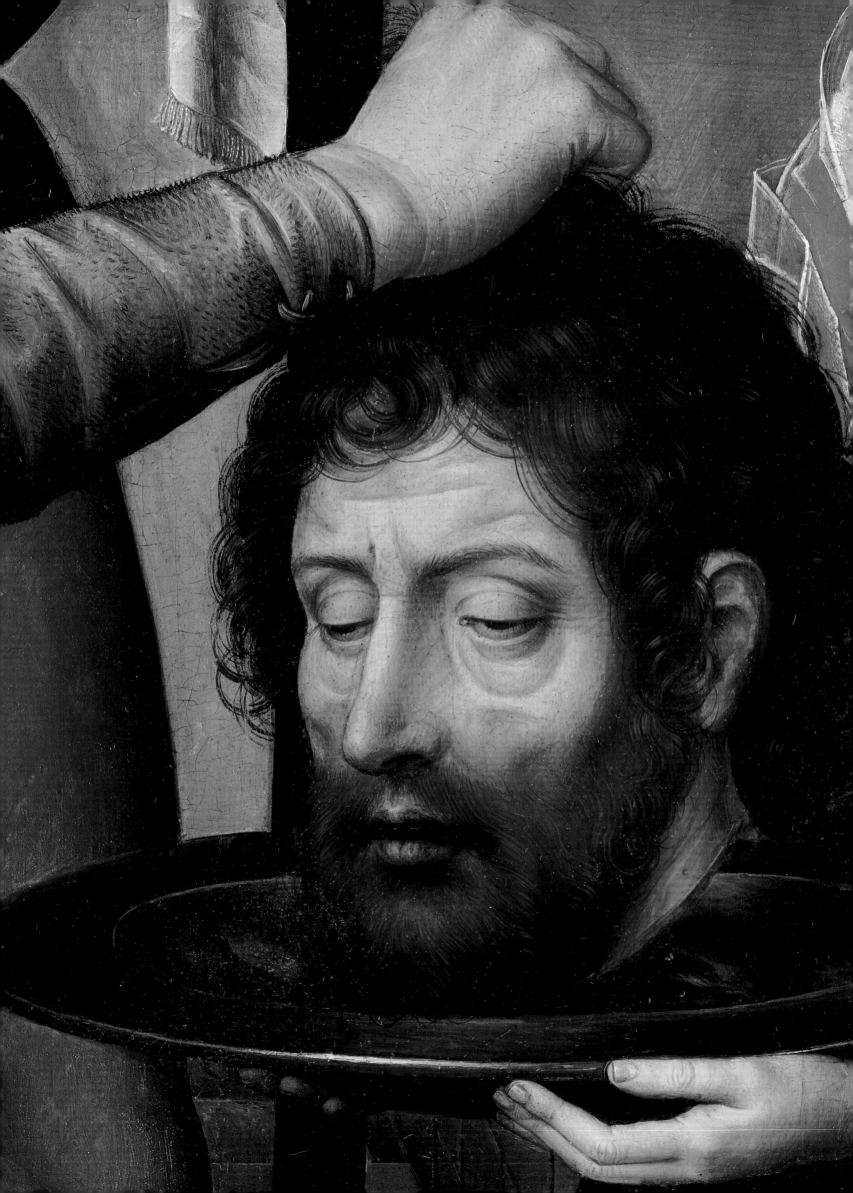

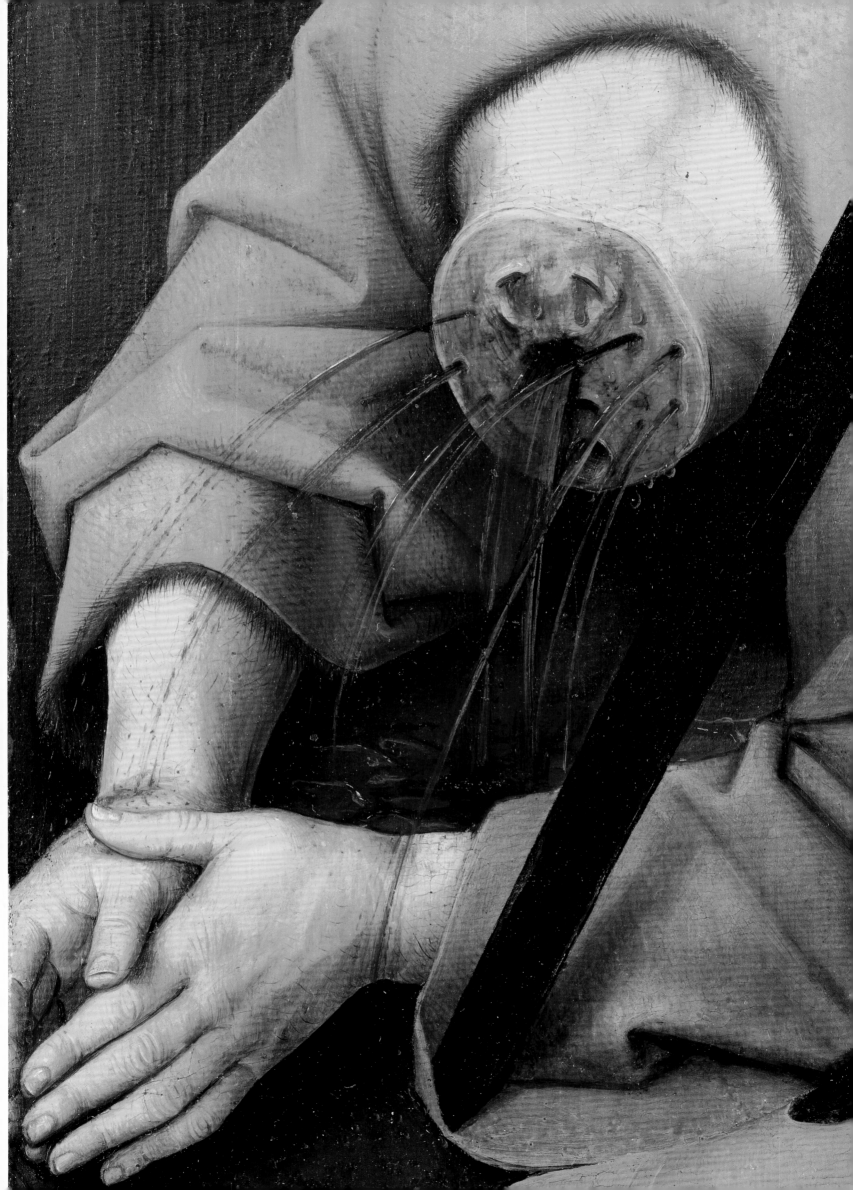

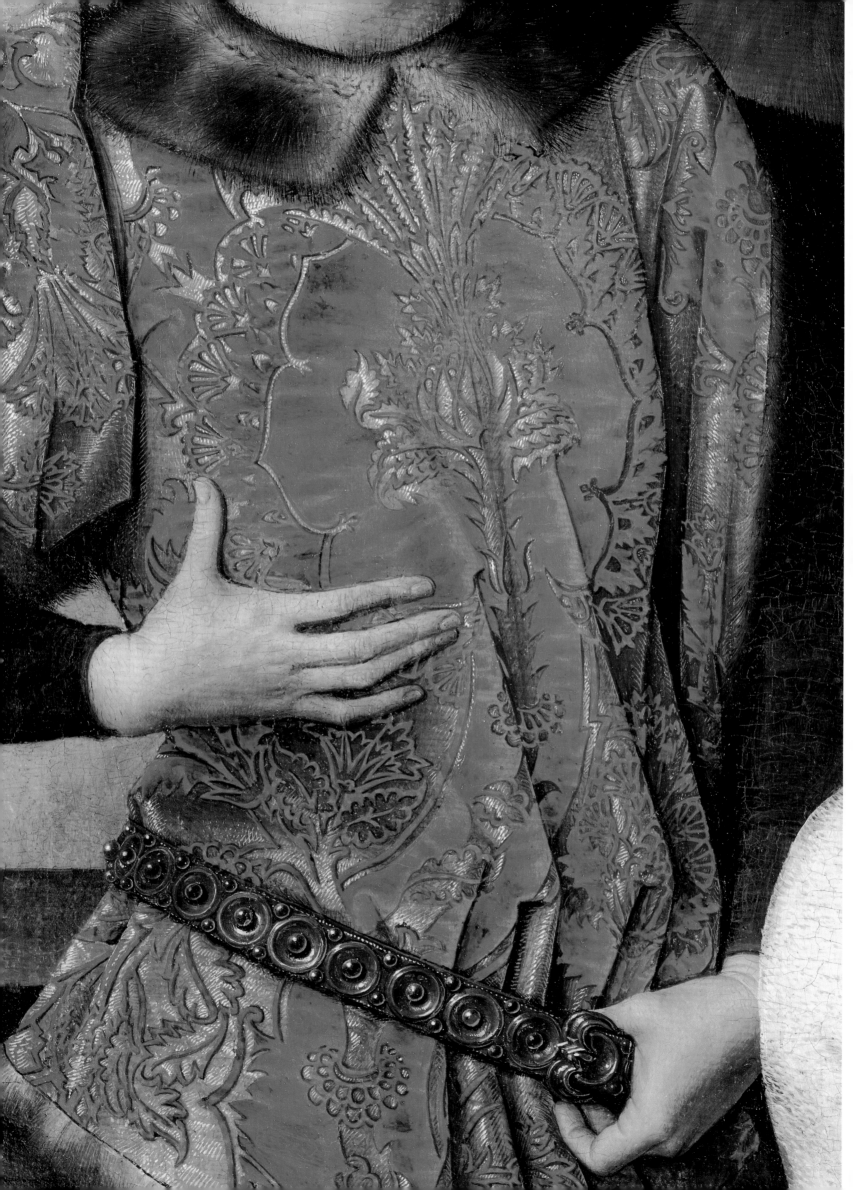

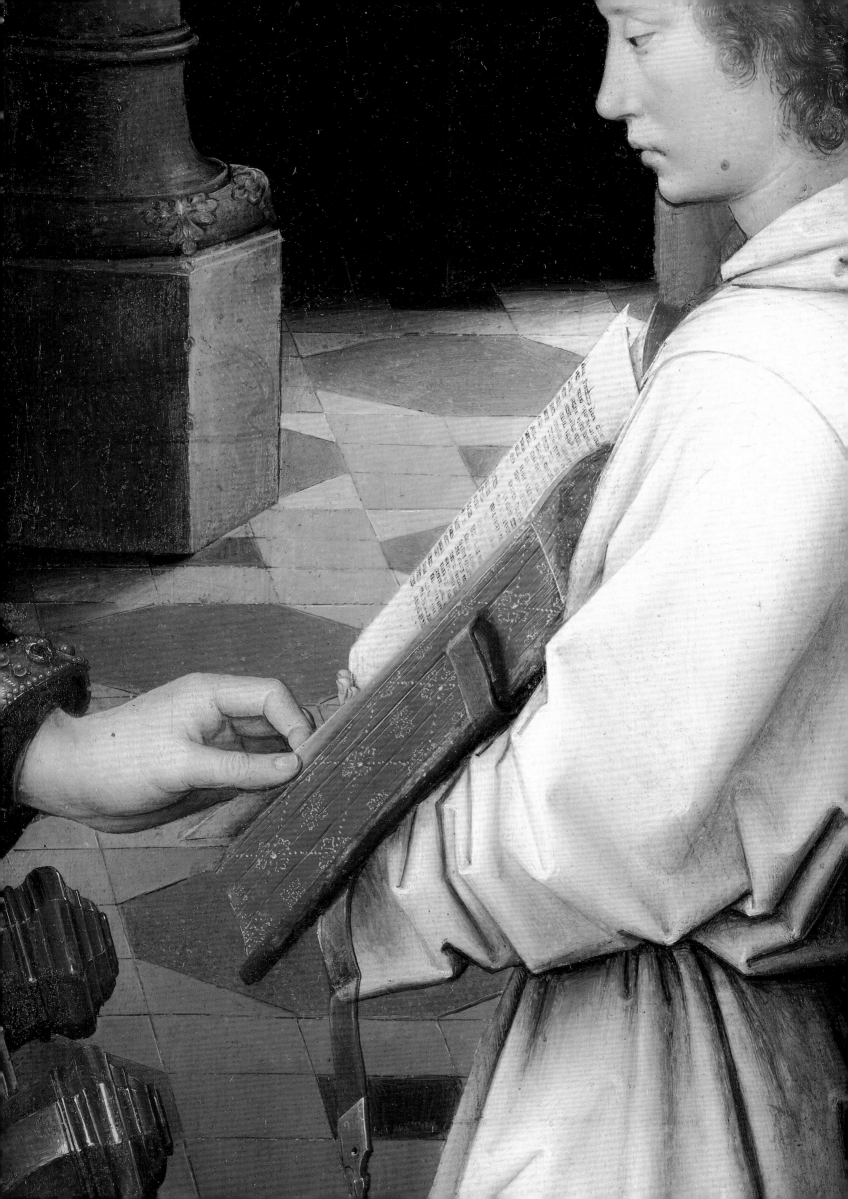

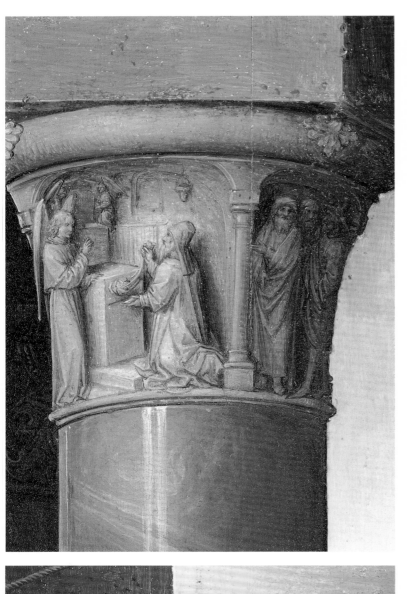
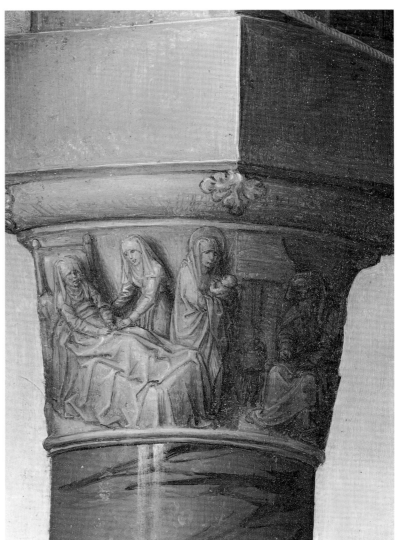
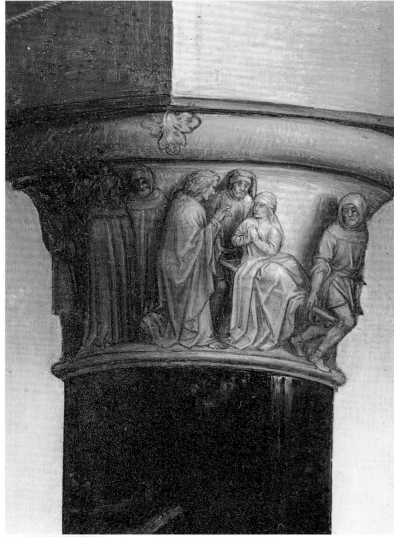
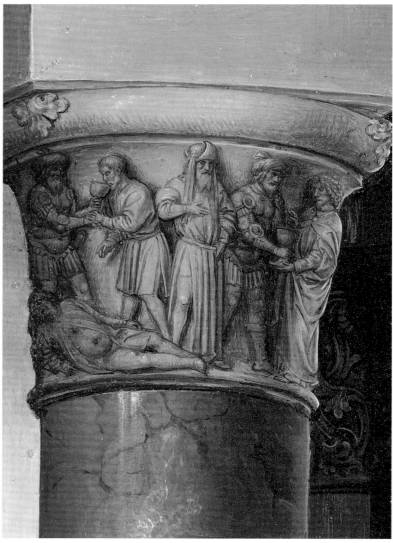

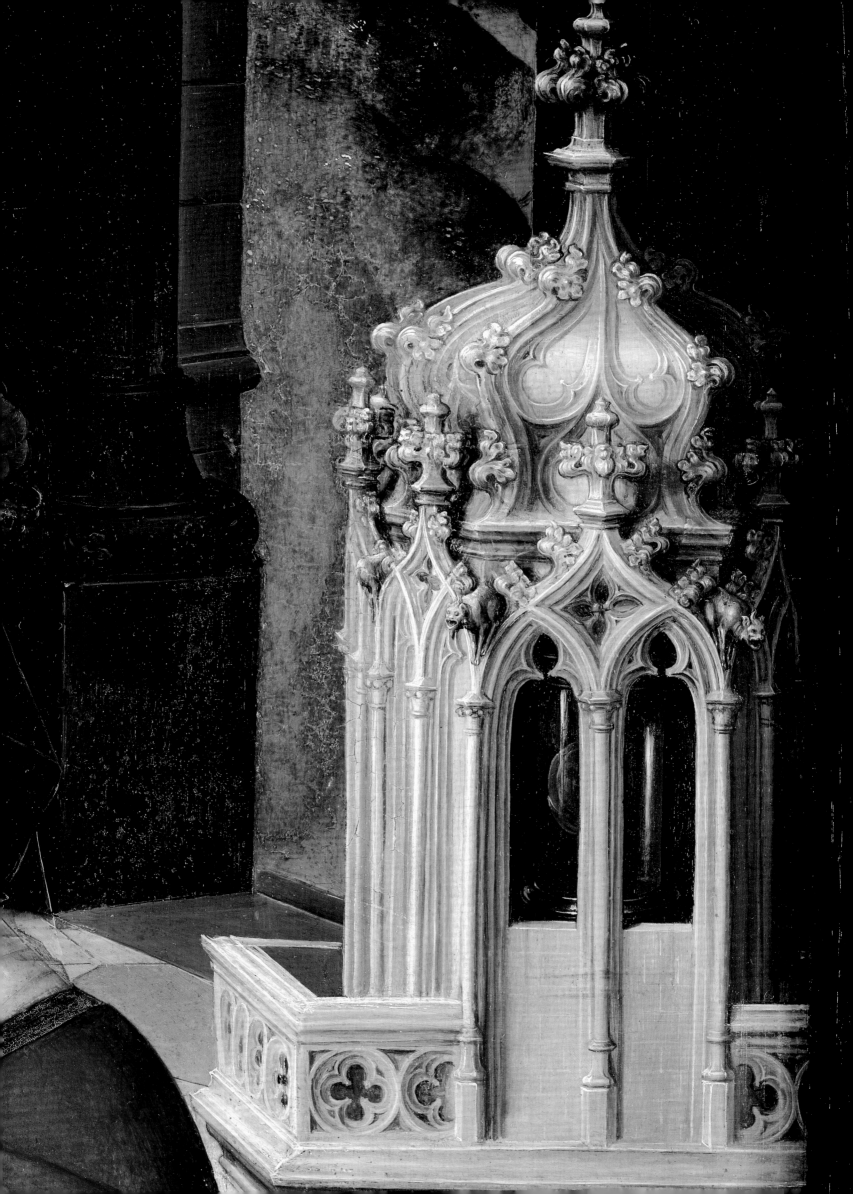

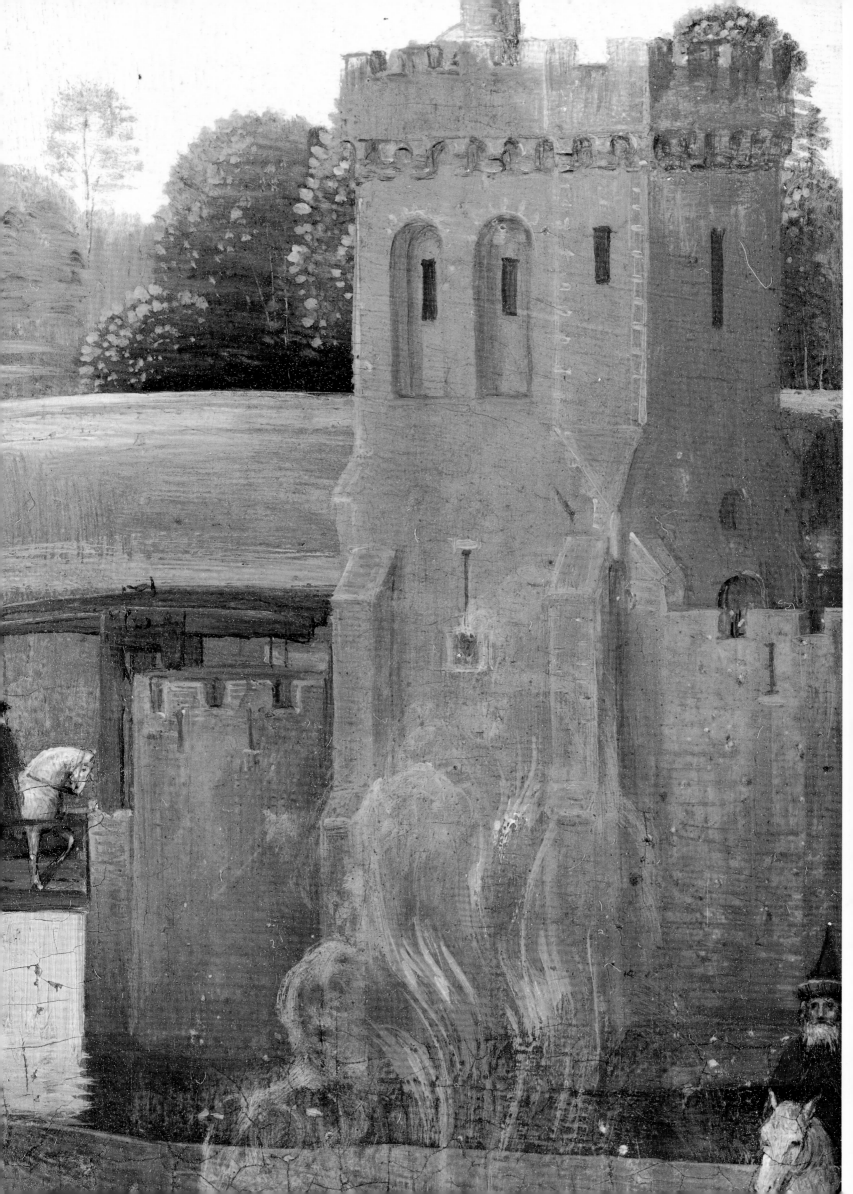

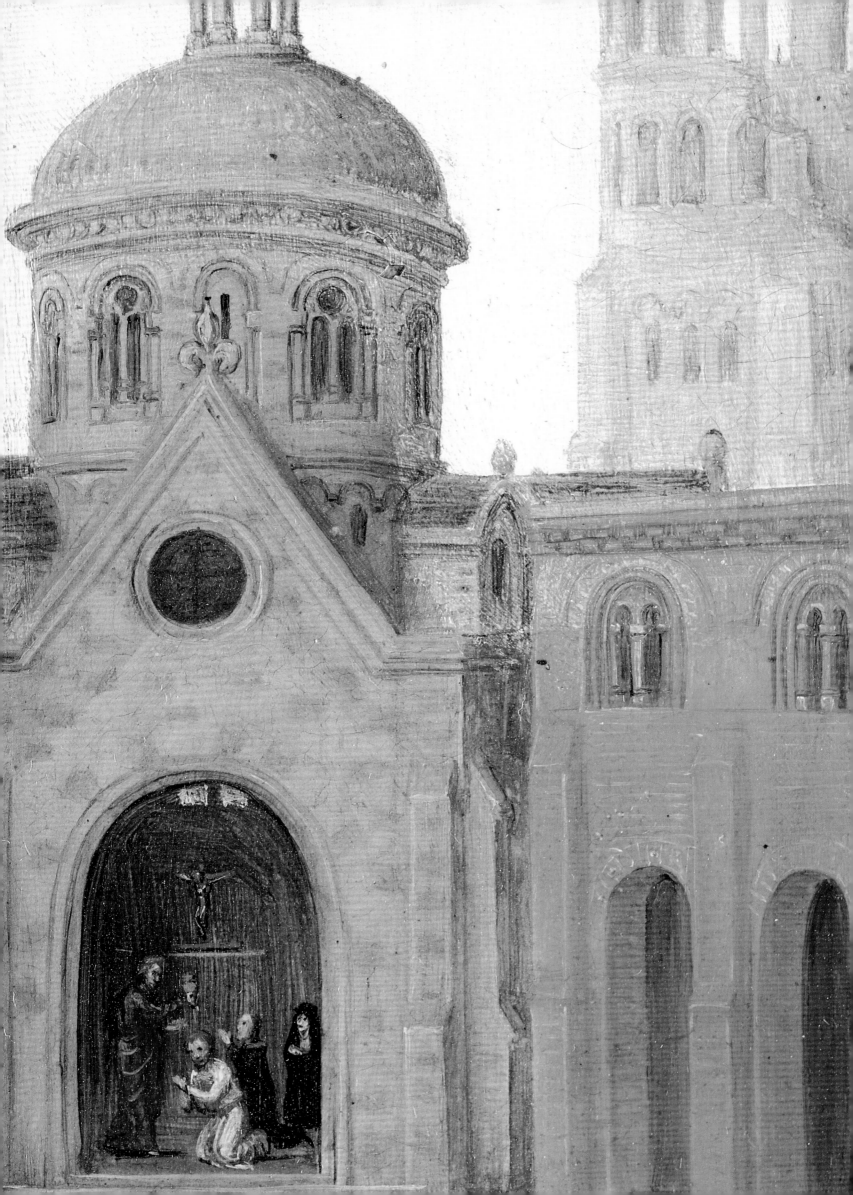

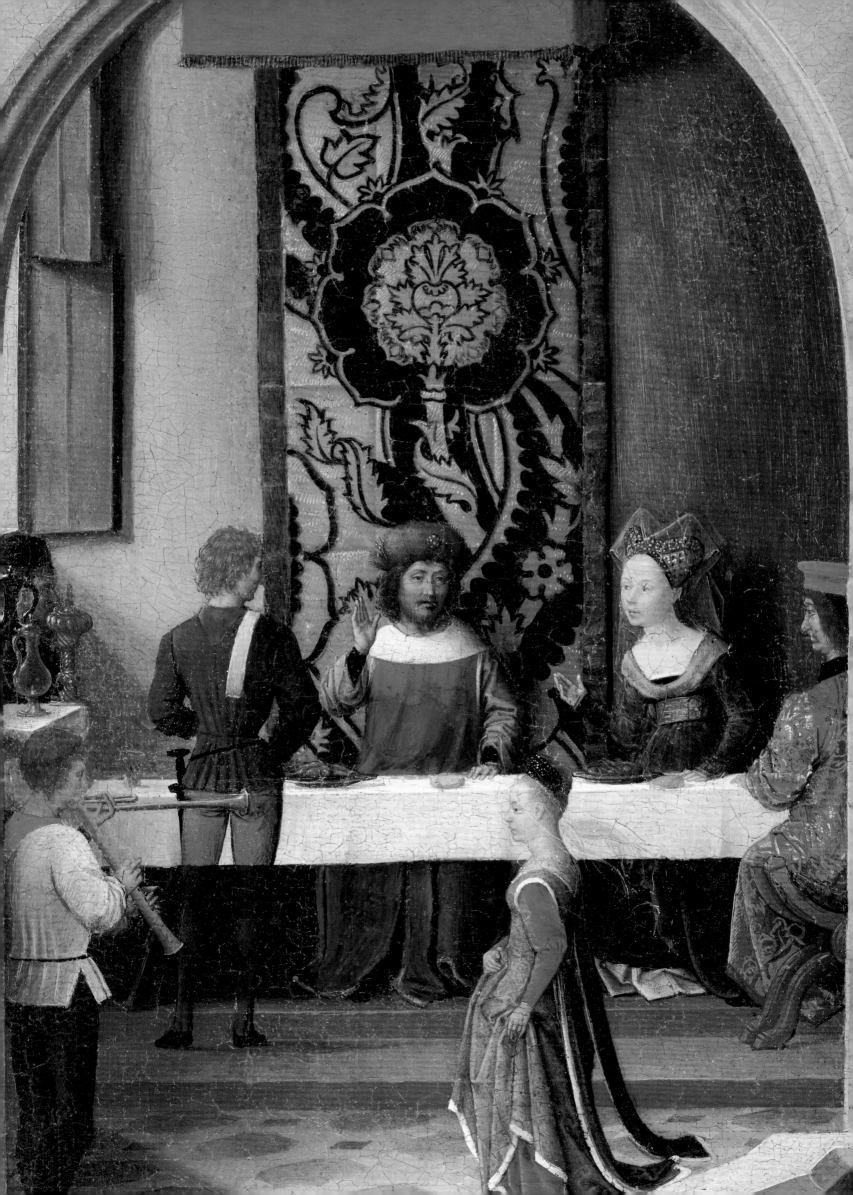

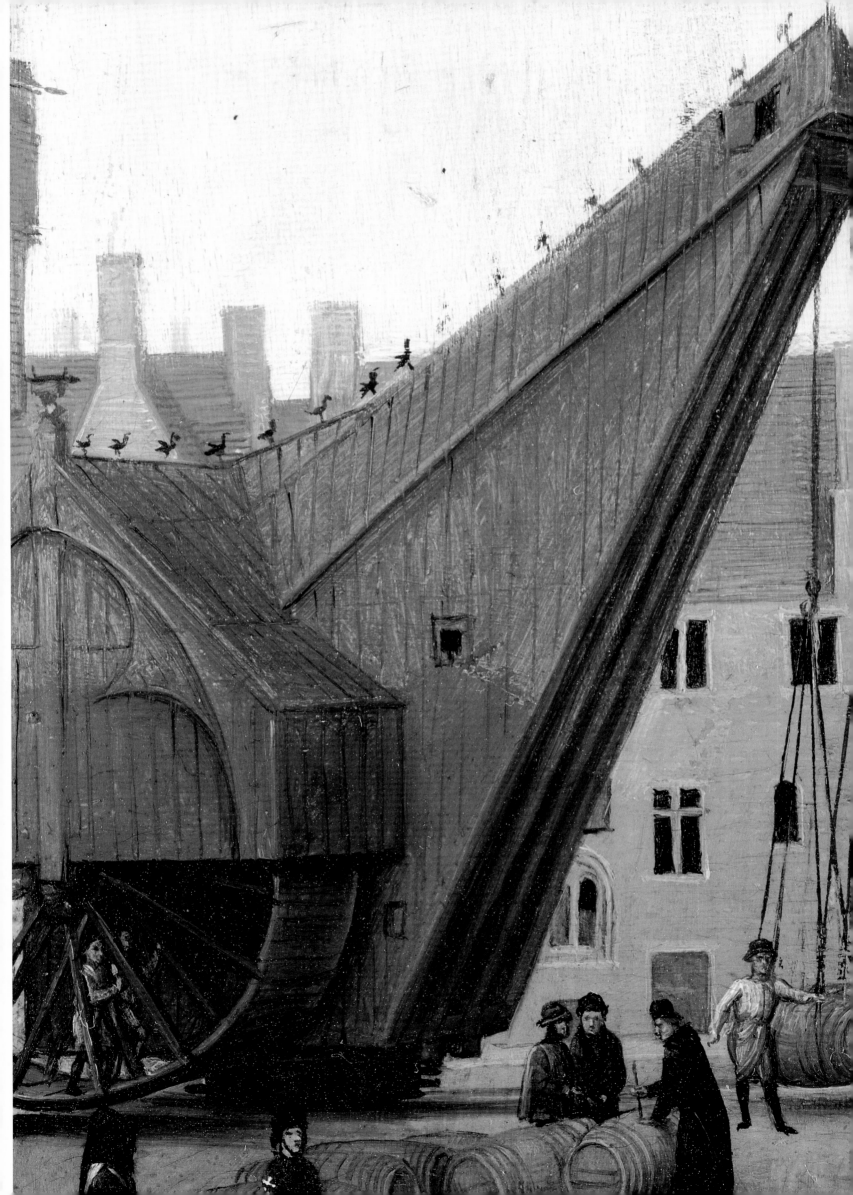

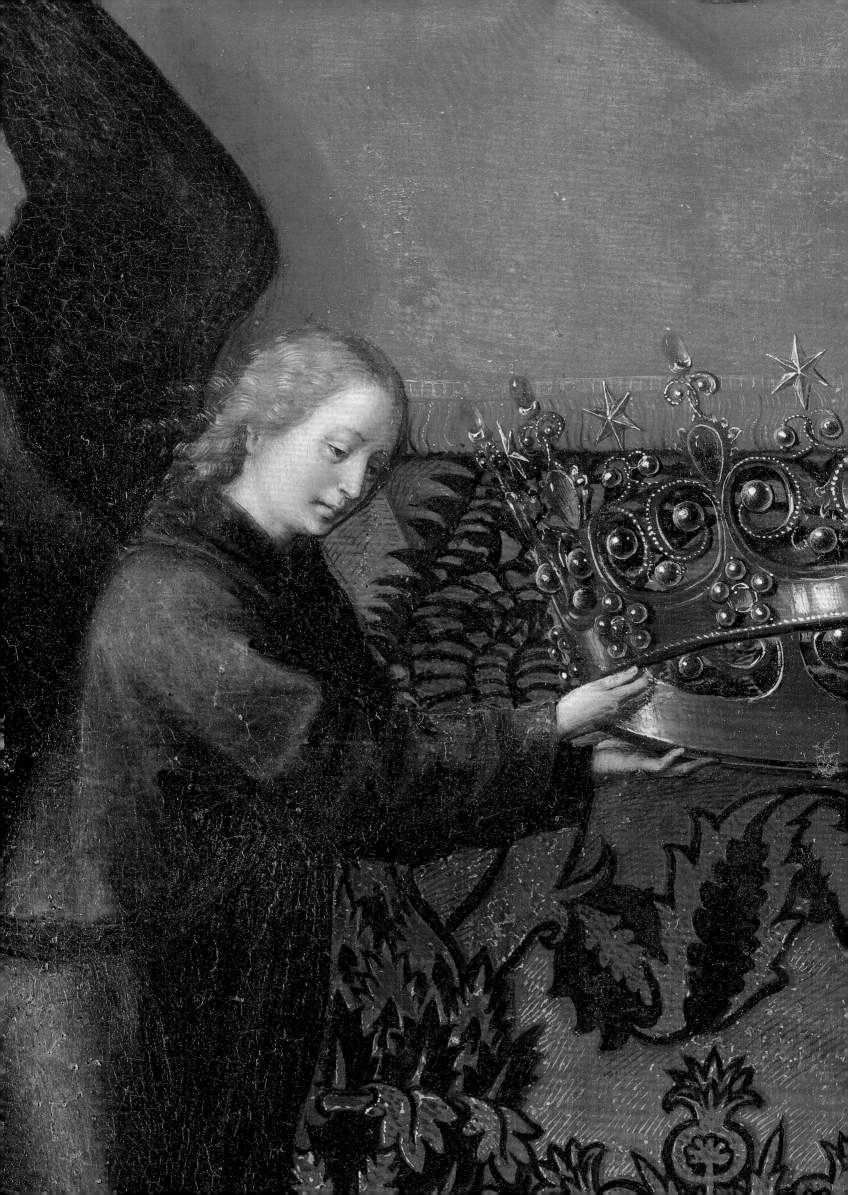

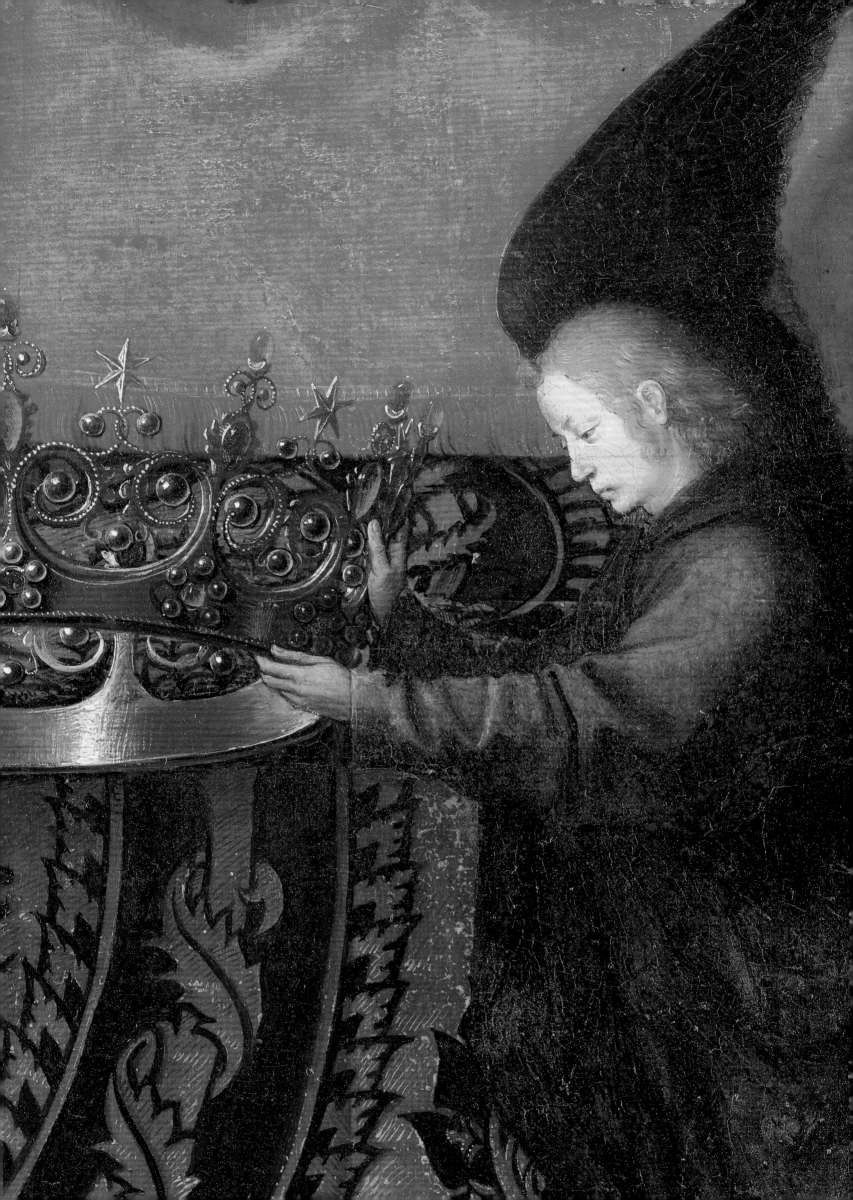

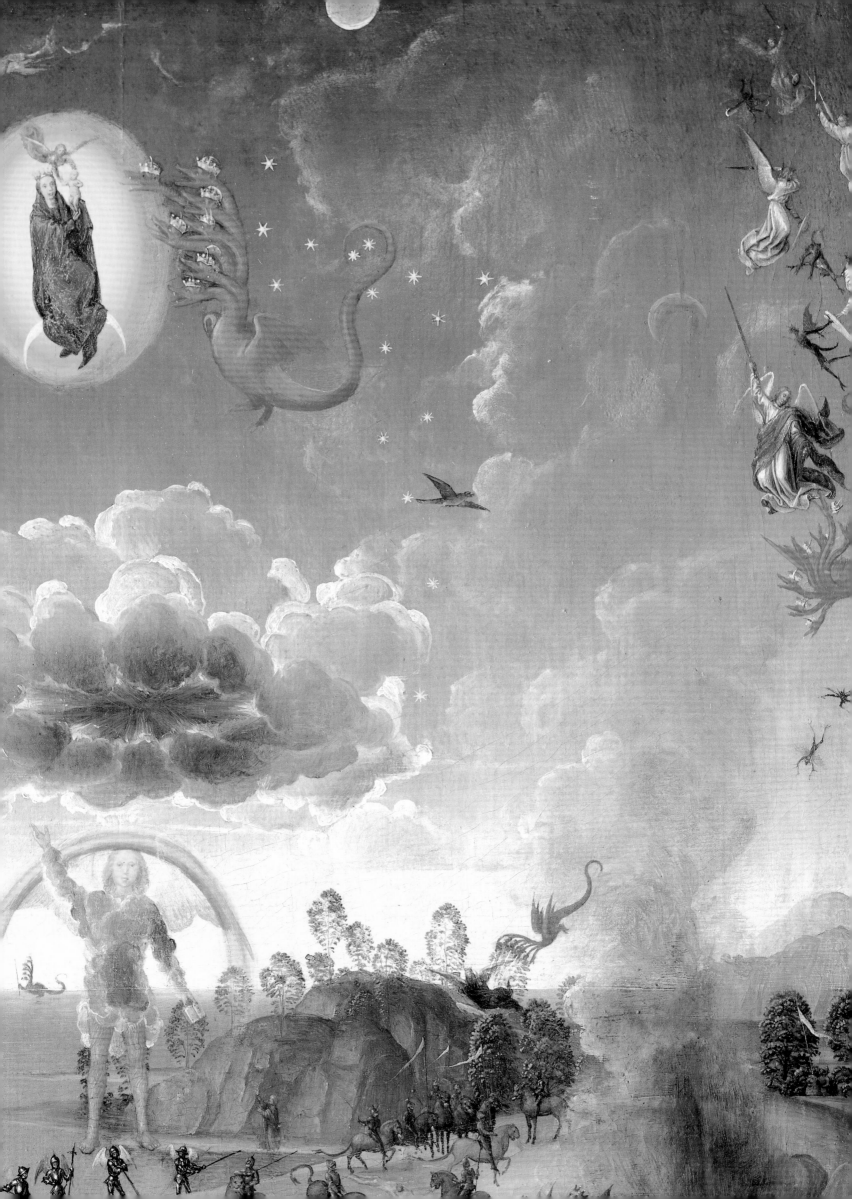

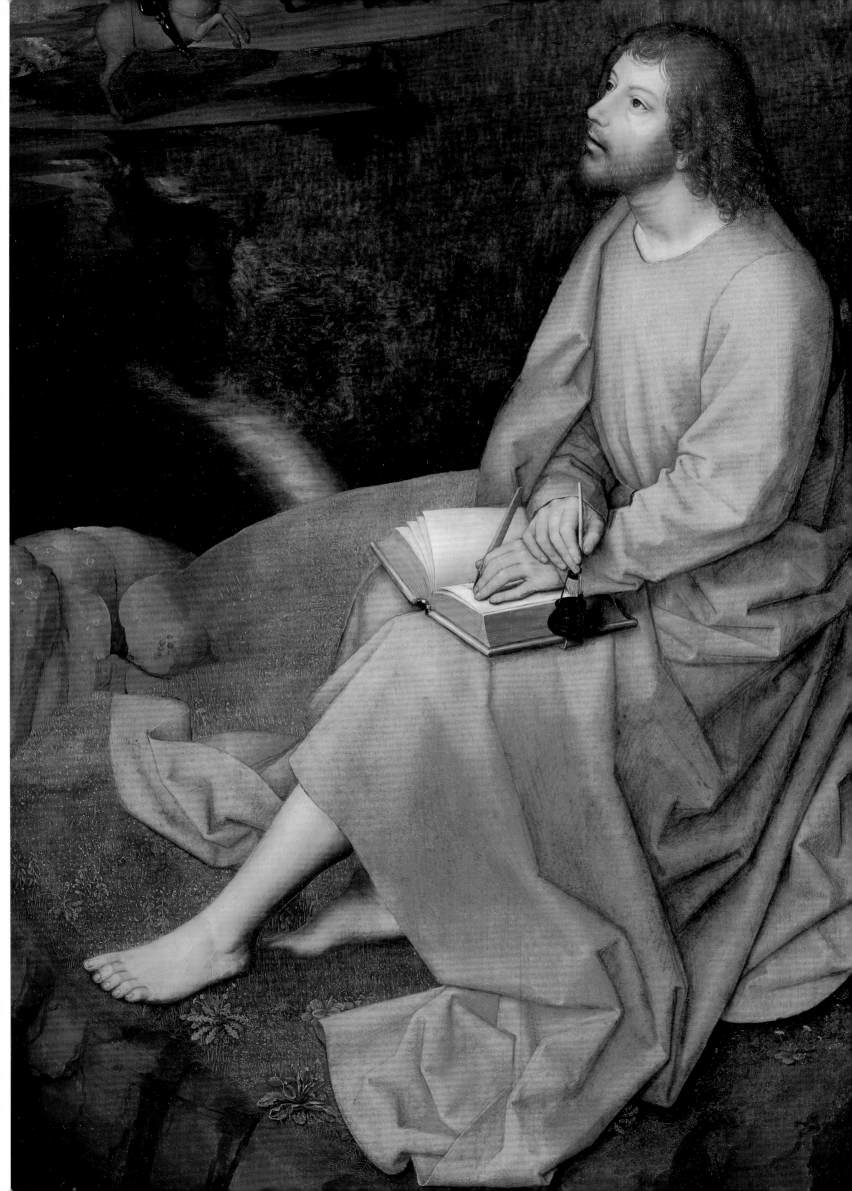

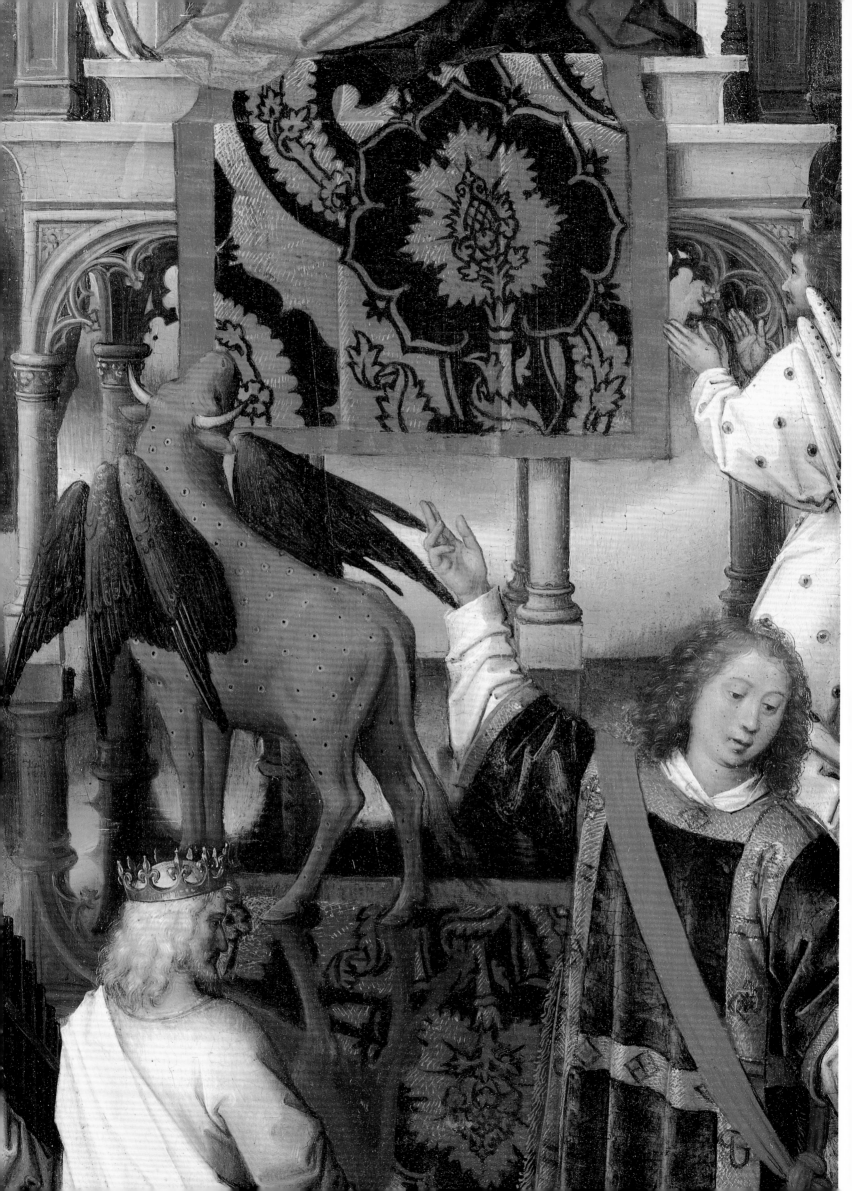

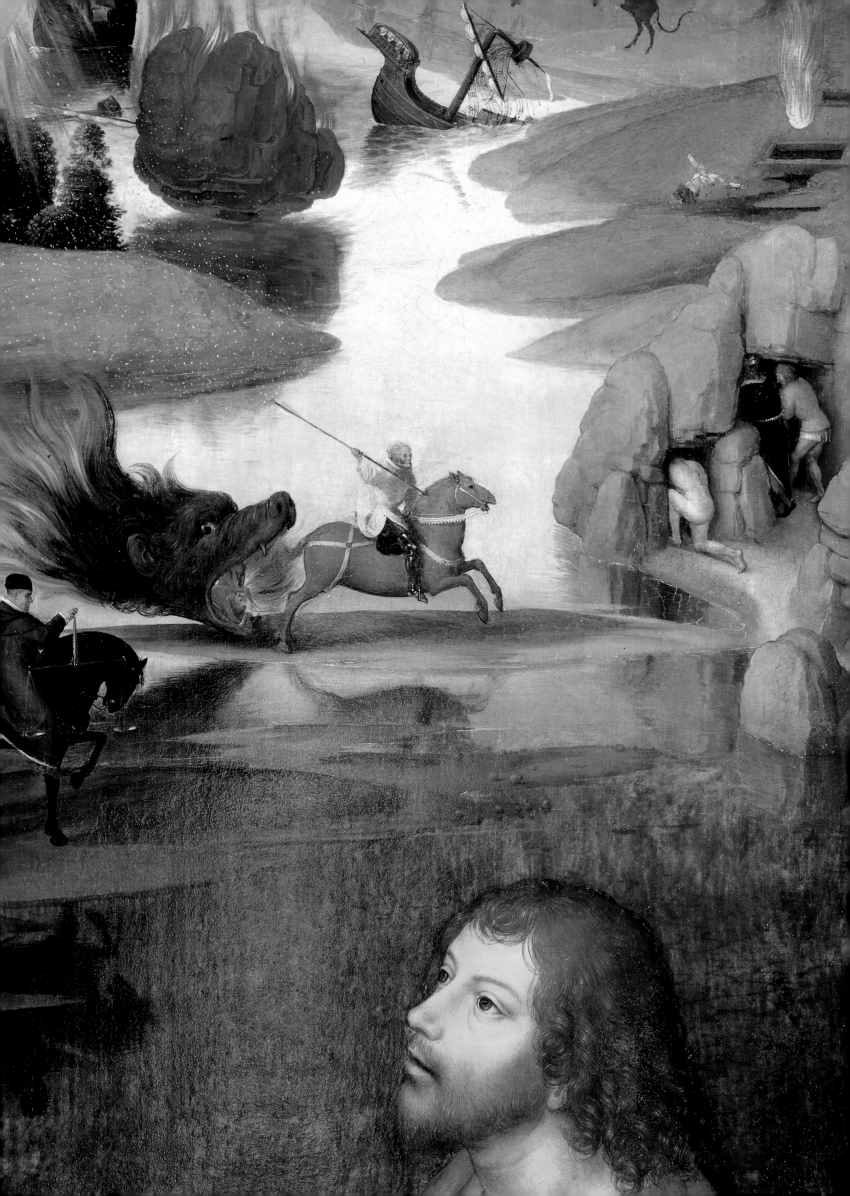

Triptiek van Jan Floreins, 1479

Triptyque de Jean Floreins, 1479 - Triptych of Jan Floreins, 1479 - Triptychon von Jan Floreins, 1479

De plaatsing van het *Johannes-retabel* in 1479 moet inspirerend hebben gewerkt op de kloosterlingen van het Sint-Janshospitaal van Brugge. Nog hetzelfde jaar schilderde Memling een triptiekje voor broeder Jan Floreins en het jaar daarop eentje voor broeder Adriaan Reins. Vermoedelijk waren deze werkjes bestemd voor persoonlijk opgerichte zij-altaartjes in dezelfde kerk. Het drieluik van Jan Floreins is gewijd aan Christus' geboorte, met als hoofdtafereel de *Aanbidding van de Koningen*. Het is een verkleinde versie van het oudere Driekoningentafereel in het Prado en is eveneens door het beroemde *Columba-retabel* van Rogier van der Weyden (München, Alte Pinakothek) geïnspireerd. De augustijn knielt in zwarte pij naast de plechtige samenkomst neer. Zijn leeftijd (36) is naast zijn hoofd in de steen gebeiteld. Zoals op de triptiek van het Prado situeerde Memling de *Geboorte* en de *Aanbidding der Koningen* telkens in dezelfde stal, maar onder een totaal andere hoek. Het is in de achterruimte, waar de os en de ezel zich bevinden maar nu naar voren gekeerd, dat het Kind op het linkerluik wordt geboren. Memlings architecturale belangstelling komt ook tot uiting op het rechterluik, waar de *Opdracht in de Tempel* in de voormalige Sint-Donaaskathedraal in Brugge wordt gesitueerd. Op de triptiek in gesloten toestand verschijnen de figuren van de H. Johannes de Doper en de H. Veronica, zittend in een landschap en omsloten door een gotische portaalboog. Het zijn heiligen die Jan Floreins wellicht persoonlijk een bijzondere devotie toedroeg en aan wie hij later nogmaals door Memling een tweeluikje liet toewijden. Jan Floreins (1443-1504/5) was van adellijke afkomst en bekleedde van 1488 tot 1497 het ambt van meester van het klooster. Zoals het Johannesretabel is het werk op de oorspronkelijke lijst gedateerd en gesigneerd met de woorden OPUS.IOHANIS. MEMLING.

L'installation, en 1479, du *retable des Deux saints Jean* (anciennement : Mariage mystique de Ste Catherine) doit avoir exercé un impact certain sur les religieux de l'Hôpital Saint-Jean de Bruges. En effet, la même année, le Frère Jean Floreins commandait à Memling un petit triptyque. Il fut imité, l'année suivante par le Frère Adrien Reyns. Il est probable que ces deux œuvres étaient destinées à des autels, érigés à titre personnel, dans les nefs latérales de la même chapelle. Le triptyque de Jean Floreins est voué à la naissance du Christ et a, pour scène principale, *l'Adoration des Mages*. Il s'agit d'une version de format plus réduit, inspirée de l'Adoration des Rois Mages, plus ancienne - exposée au Prado -, ainsi que du célèbre Autel de Columba de Roger van der Weyden (Munich, Alte Pinakothek). Le moine augustin est agenouillé, vêtu d'un froc noir à côté de l'assemblée solennelle. Son âge (36 ans) est buriné dans la pierre de la baie jouxtant sa tête. A l'instar du triptyque du Prado, Memling a situé la *Nativité* et l'*Adoration des Mages* dans la même étable, mais sous un angle totalement différent. Sur le volet de gauche, la naissance de l'Enfant est figurée à l'arrière de l'étable, près de l'âne et du bœuf, mais cet espace est montré de front. L'intérêt que porte Memling à l'architecture s'exprime également dans le volet de droite, où la *Présentation au temple* est située dans l'ancienne cathédrale Saint-Donatien de Bruges. Volets fermés, on peut voir les figures de St Jean Baptiste (à droite) et de Ste Véronique (à gauche), tous deux assis dans un paysage et entourés d'un arc gothique reposant sur deux colonnes. Peut-être est-ce là les saints à qui Jean Floreins portait une dévotion particulière et pour lesquels il passa ultérieurement une nouvelle commande de diptyque à Memling. Jean Floreins (1443-1504/5) était de descendance noble et occupa de 1488 à 1497 la fonction de Frère supérieur du couvent. Tout comme le retable des Deux St Jean, l'œuvre est datée sur le chanfrein inférieur du cadre d'origine et signée : OPUS.IOHANIS. MEMLING.

The installation of the *St John altarpiece* in 1479 must have inspired the monastic community of St John's Hospital in Bruges, because that same year Memling painted a small triptych for Friar Jan Floreins and a year later one for Friar Adriaan Reins. These were probably destined for personal side-altars in the same church. The *Jan Floreins triptych* is dedicated to the Birth of Christ, with the *Adoration of the Magi* as its principal scene. It is a reduced version of the earlier Epiphany in Rogier van der Weyden's famous *Columba altarpiece* (Munich, Alte Pinakothek). The Augustinian monk kneels in his black habit as the ceremonial arrival of the Three Kings unfolds. His age (36) is chiselled into the stone alongside his head. As in the Prado triptych, Memling situated the *Nativity* and the *Adoration of the Magi* in the same stable, but presented the two scenes from a wholly different angle. The left wing shows the *Nativity* in the rear of the stable with the ox and the ass, but the structure is now turned round to face the front. Memling's attention to architectural detail is also apparent in the right wing, which situates the *Presentation in the Temple* in the former St Donatian's Cathedral in Bruges. The closed triptych shows the figures of St John the Baptist and St Veronica seated in a landscape and enclosed by Gothic arches. Jan Floreins might have been personally devoted to these saints, as he also had Memling dedicate a later diptych to them. Floreins (1443–1504/5) was of noble descent and held the post of master of the monastery between 1488 and 1497. Like the *St John altarpiece* the work is dated and signed on the original frame with the words OPUS.IOHANIS. MEMLING.

Die Errichtung des Johannisaltaraufsatzes soll die Klosterbewohner des St-Johann-krankenhauses in Brügge weiter inspiriert haben. Noch im selben Jahr malte Memling ein kleineres Triptychon für Bruder Jan Floreins und im nachfolgenden Jahr eines für Bruder Adriaan Reins. Vermutlich waren sie vorgesehen für persönlich errichtete Seitenaltare in der gleichen Kirche. Das Triptychon von Jan Floreins, dessen wichtigste Szene die *Anbetung der Könige* darstellt, ist der Geburt Christi gewidmet. Es ist eine verkleinerte Version der älteren Dreikönigsszene im Prado und wurde ebenfalls vom berühmten *Columba-Altar* von Rogier van der Weyden (München, Alte Pinakothek) inspiriert. Der Augustinenzer in schwarze Kutte kniet neben der feierlichen Versammlung. Sein Alter (36) ist abseits von seinem Haupt in Stein gemeißelt. Wie auf dem Triptychon im Prado situiert Memling die *Geburt* und die *Anbetung der Könige* im gleichen Stall, aber jeweils aus einer total anderen Perspektive. Auf dem linken Flügel wird das Kind in dem Hinterraum gebohren, in dem der Ochse und der Esel sich diesmal nach vorne gerichtet befinden. Memlings architekturales Interesse zeigt sich auch auf dem rechten Flügel, wo der *Auftrag in dem Tempel* in dem ehemaligen St-Donaasdom in Brügge situiert wurde. In geschlossenem Zustand erscheinen die Gestalten des hl. Johannis des Täufers und der hl. Veronika, sitzend in einer Landschaft und von einem gotischen Portalbogen umgeben. Wahrscheinlich handelt es sich um die Heiligen, die besonders von Jan Floreins verehrt wurden und denen er später ein weiteres Diptychon Memlings weihte. Jan Floreins war adlicher Herkunft und bekleidete zwischen 1488 und 1497 das hohe Amt eines Klostermeisters. Sowie beim Johannisaltar wurde auch hier das Werk auf dem ursprünglichen Rahmen unterzeichnet und datiert mit den Worten OPUS.IOHANIS. MEMLING.

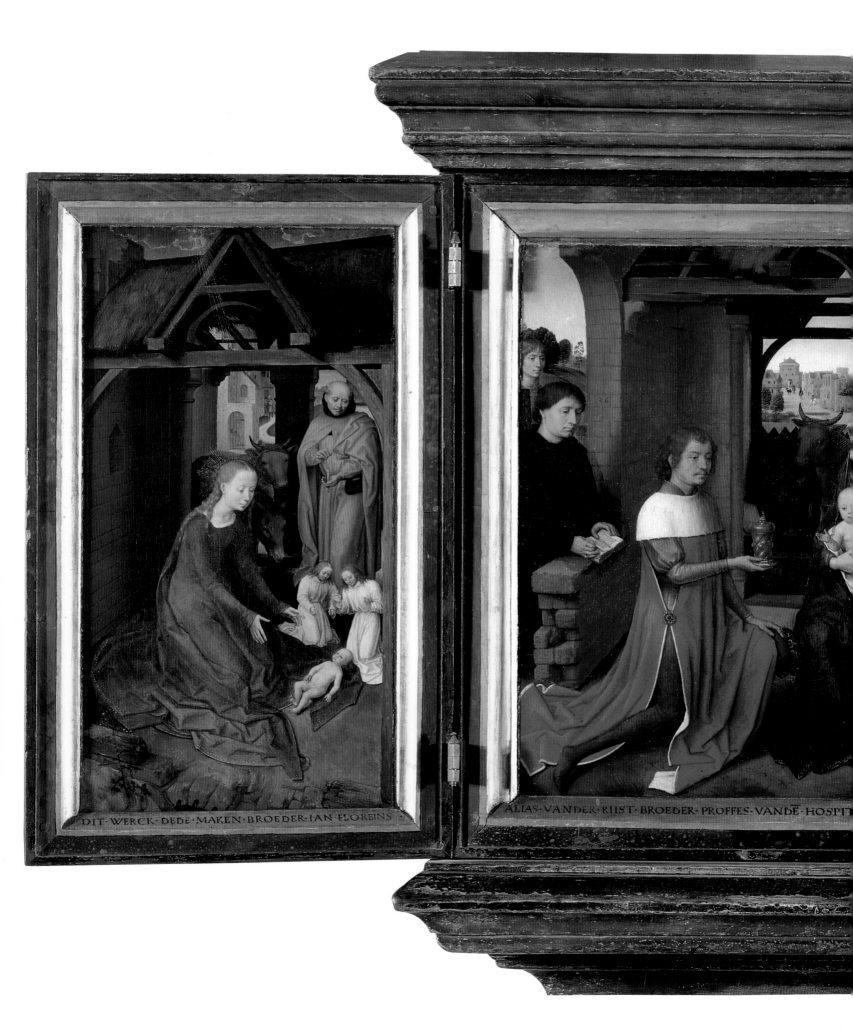

DIT · WERCK · DEDE · MAKEN · BROEDER · IAN · FLOREINS · ALIAS · VANDER · RIIST · BROEDER · PROFFES · VANDE · HOSPI

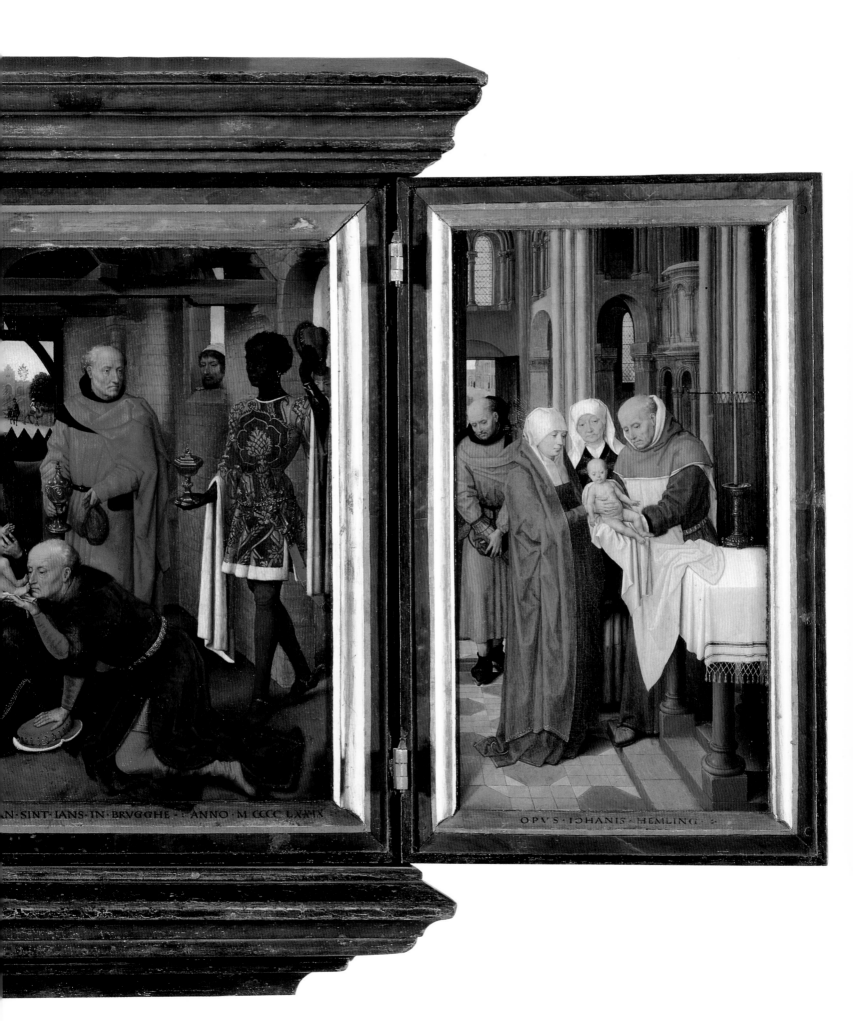

N·SINT·IANS·IN·BRVGGHE·:·ANNO·M·CCCC·LXXIX

OPVS·IOHANIS·HEMLING·:·

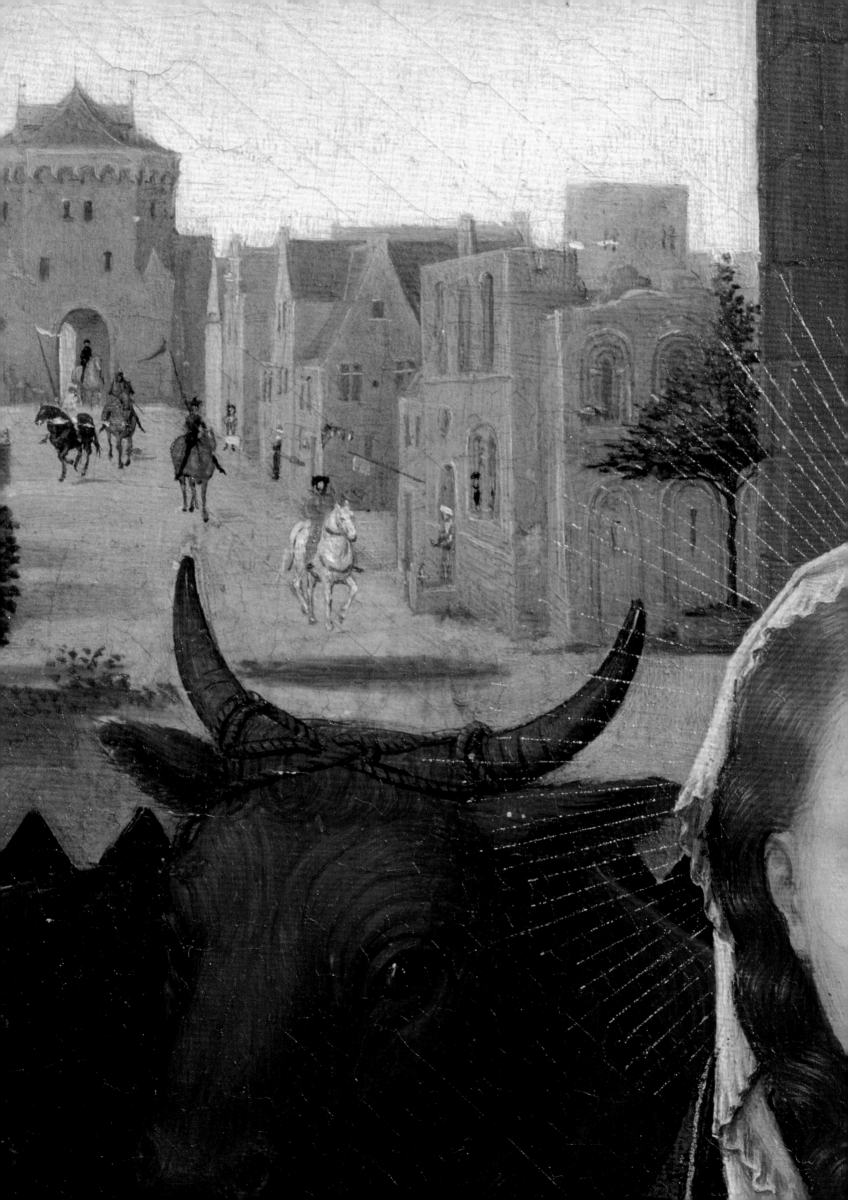

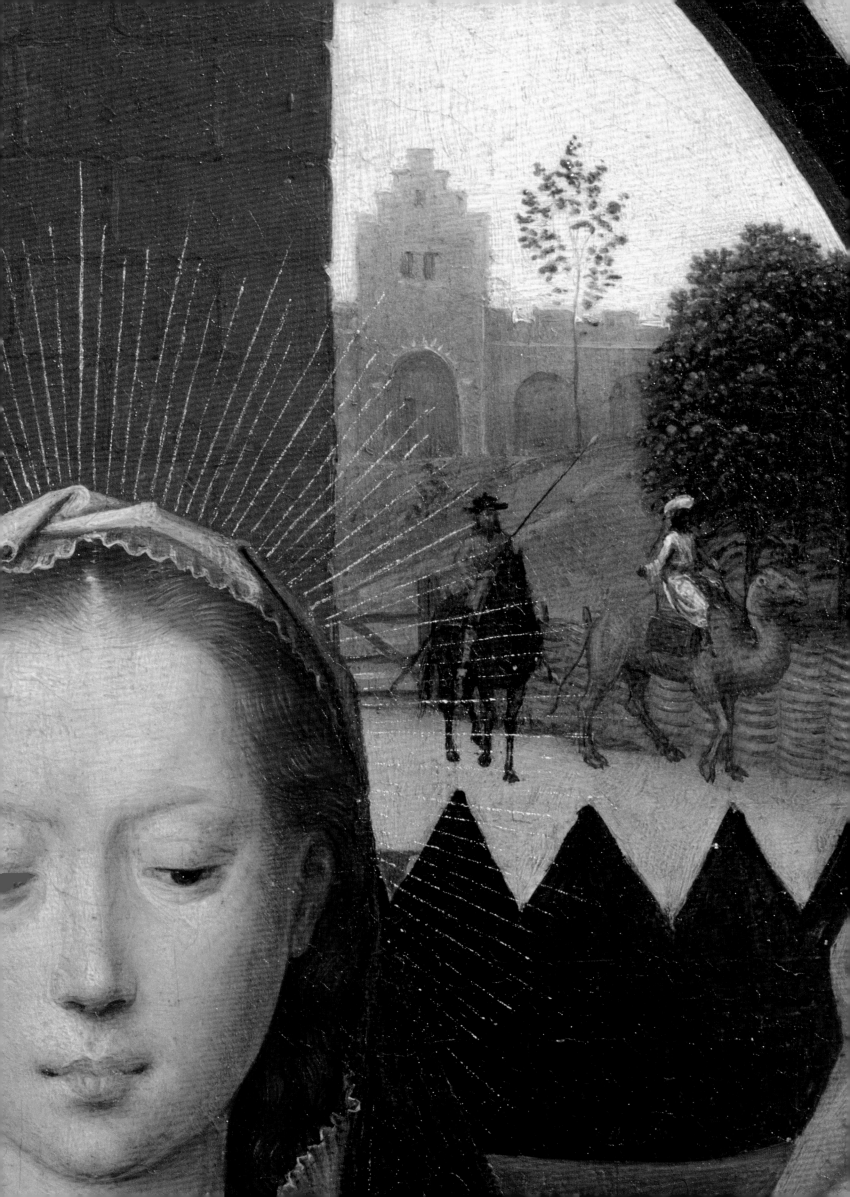

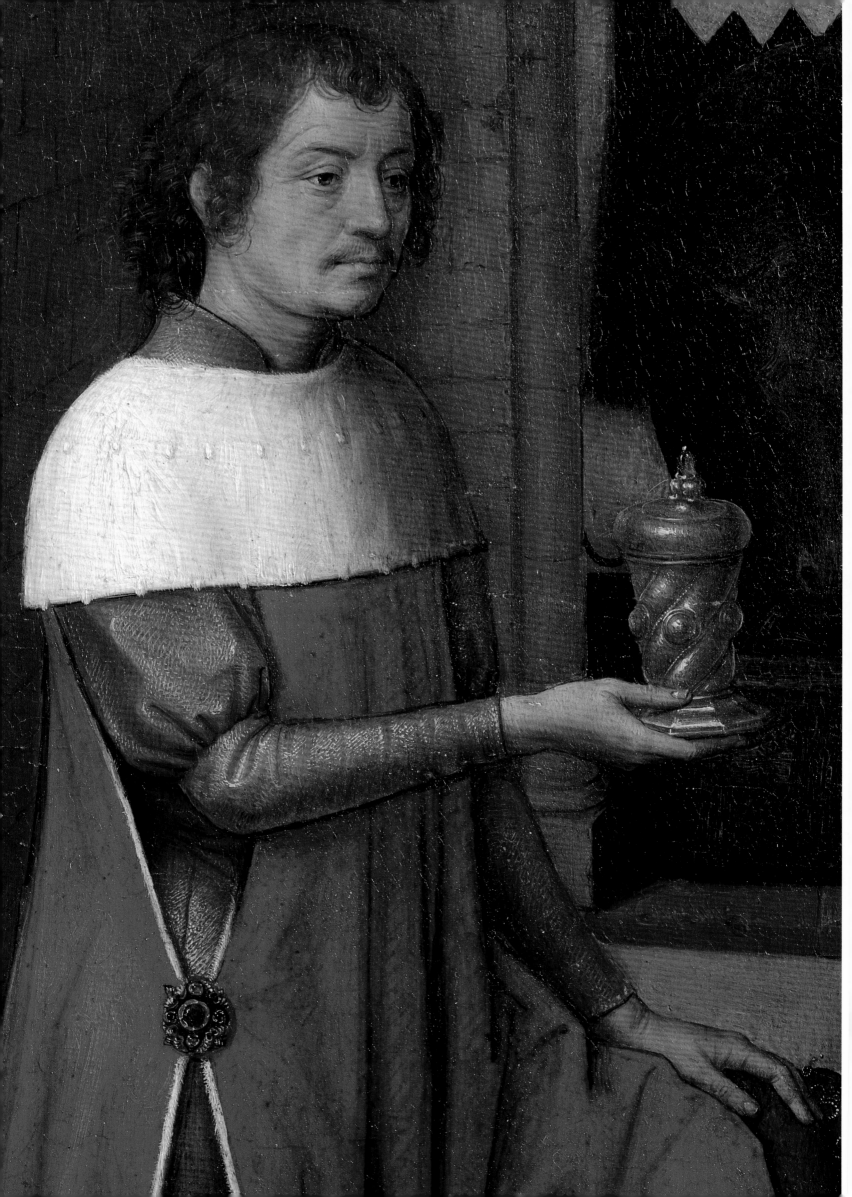

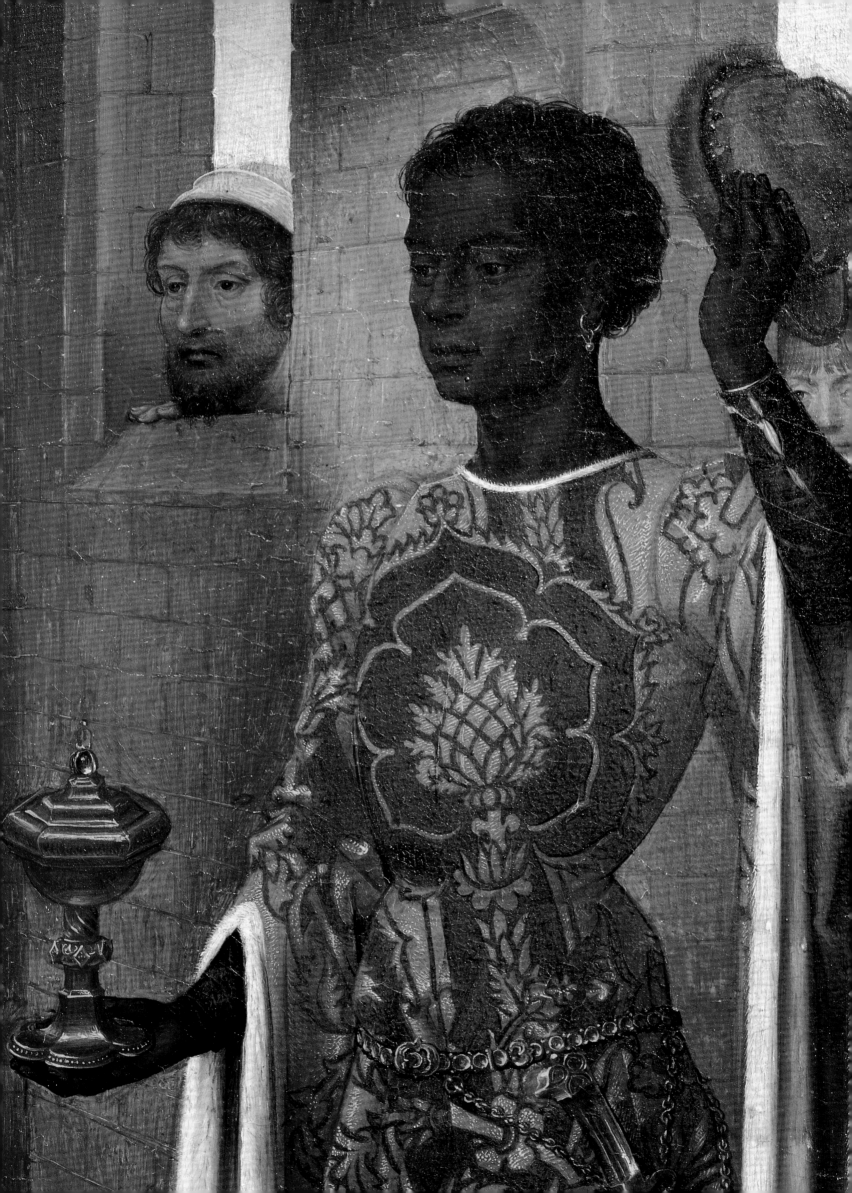

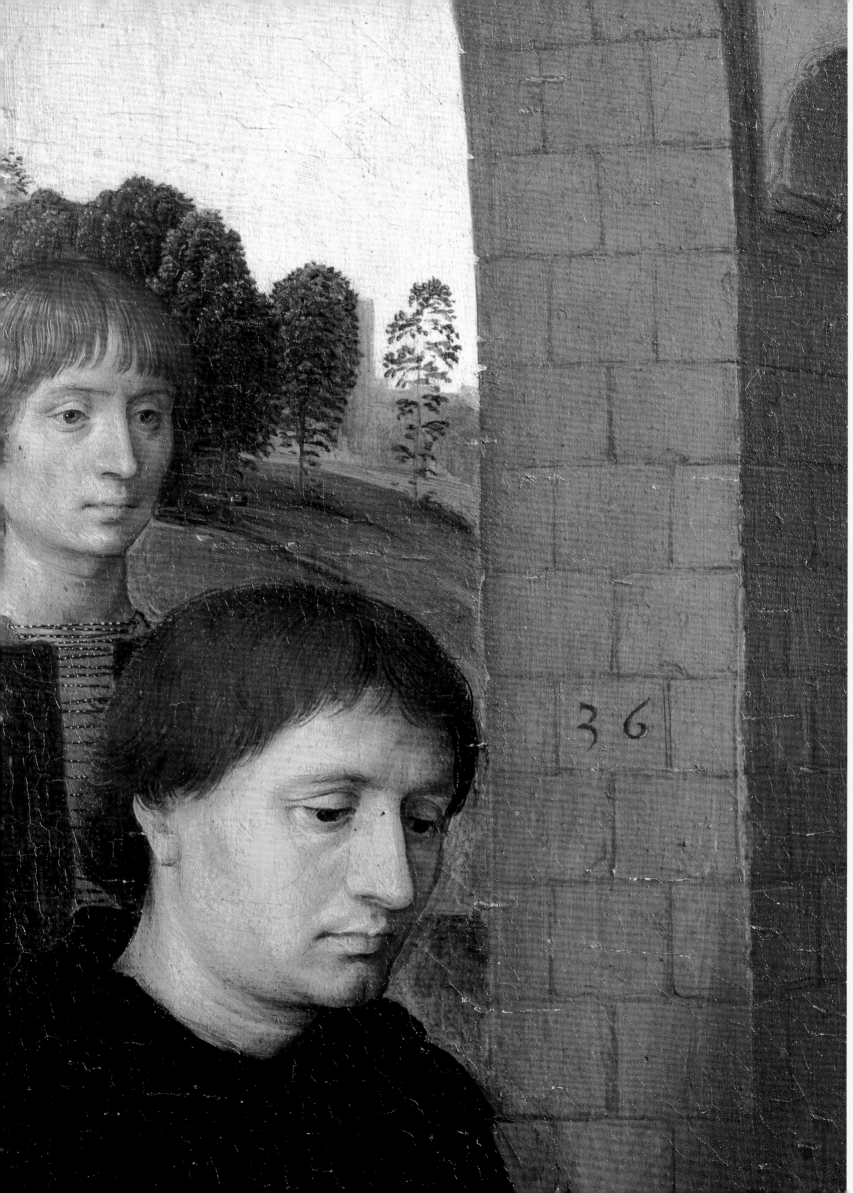

36

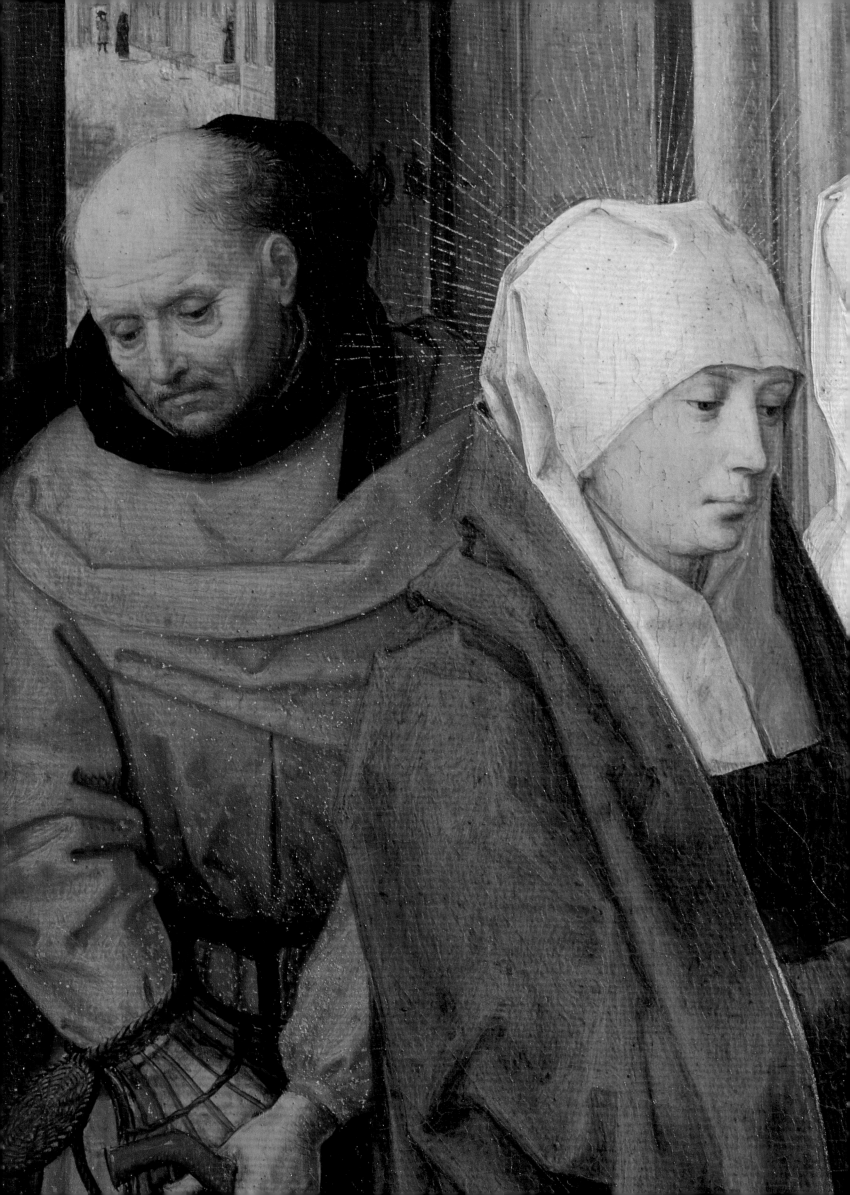

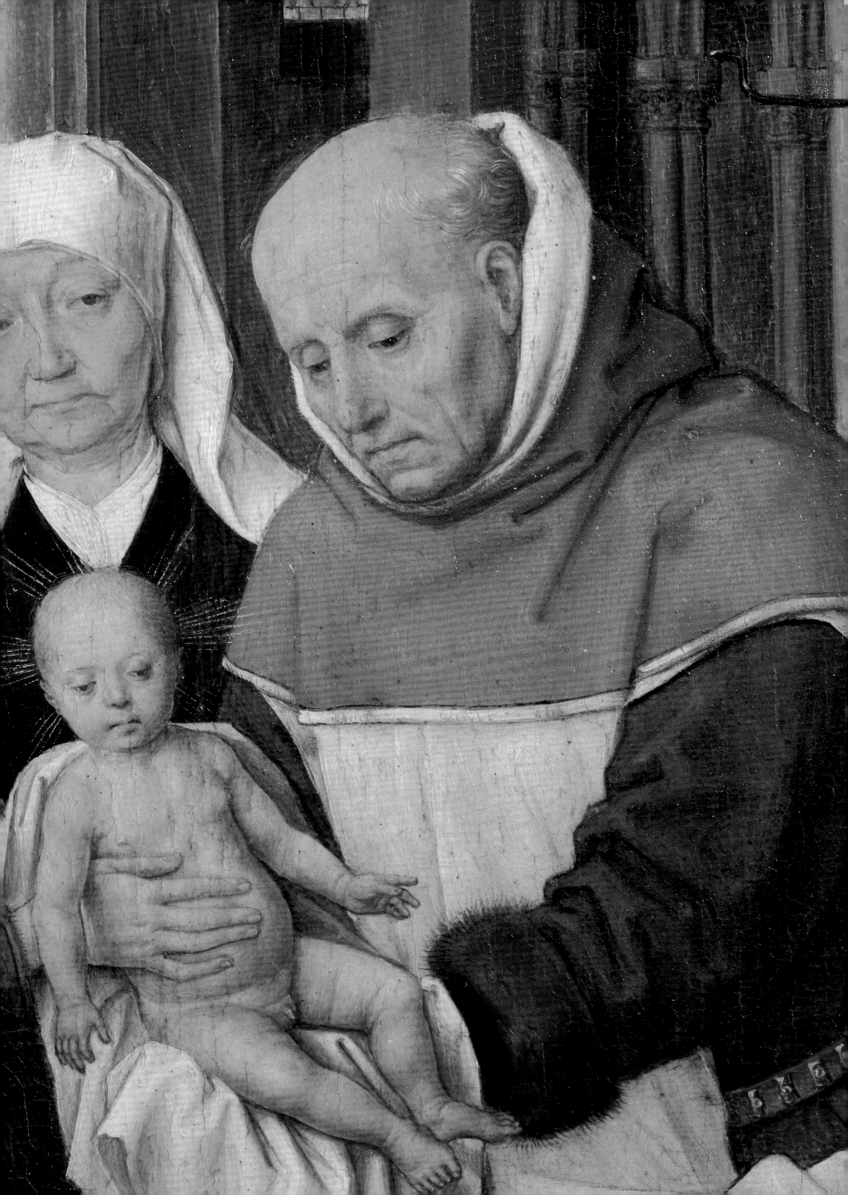

Portret van een jonge vrouw, 1480

Portrait d'une jeune femme, 1480 - Portrait of a Young Woman, 1480 - Bildnis einer jungen Frau, 1480

Hoewel dit portret al in 1815 aan het Sint-Janshospitaal van Brugge overgemaakt werd, heeft het geen uitstaans met de geschiedenis van deze instelling. Ook is de cartouche die de jonge vrouw als *Sibylla Sambetha* identificeert, pas in de 16de eeuw aangebracht, toen haar ware identiteit niet meer bekend was. Dit bleke gezicht met de ragfijn geschilderde trekken, de raadselachtig starende blik en de zweem van een glimlach in de uitdrukking, vat zowat het credo samen van Memlings introverte geluksideaal in het algemeen en van zijn portretesthetiek in het bijzonder. Dit schilderij is het enige zelfstandige damesportret van Memling dat is overgeleverd. Het is een type-beeld van de gegoede Vlaamse burgervrouw uit de laatste decennia van de 15de eeuw. De donkere leegte achter haar onderscheidt zich thans bijna niet meer van haar nauwsluitend donkerpaars kleed omdat de oorspronkelijke blauwgroene kleur is nagedonkerd. Het raam waarin de vrouw verschijnt en waarop zij haar handen zuinig op elkaar laat rusten, is donkerbruin gemarmerd. Op deze steenimitatie is bovenaan op de wijze van Jan van Eyck het jaartal als in opgelegde gouden of geelmetalen elementen geschilderd.

Bien qu'il ait été cédé à l'Hôpital Saint-Jean de Bruges en 1815, ce portrait est tout à fait étranger à l'histoire de cette institution. De plus, le cartouche qui identifie la jeune fille comme étant *Sibylle Sambetha* n'a été apposé qu'au 16ième siècle, c.-à-d. à une époque où la véritable identité de la femme s'était perdue. La pâleur du visage, aux traits d'une délicatesse extrême, au regard énigmatique et fixe, tout comme - dans l'expression - le soupçon de sourire, résument en quelque sorte le crédo de l'idéal de bonheur intériorisé de l'artiste et, plus particulièrement, sa conception du canon de l'art du portrait. Ce tableau est le seul portrait féminin indépendant qui nous soit parvenu de Memling. Il s'agit de l'image type de la bourgeoise flamande nantie du 15ième siècle finissant. La couleur bleu-vert d'origine s'assombrissant au fil des ans, la jeune fille semble aujourd'hui entourée d'un vide se confondant quasiment avec la teinte de sa robe rouge parme foncé. Elle apparaît dans une fenêtre, mains sobrement croisées sur la tablette. La fenêtre est pourvue d'une gypserie brun foncé. A la manière de Jean Van Eyck, c'est sur ce marbre artificiel que le peintre a indiqué l'année comme s'il s'agissait d'éléments apposés en or ou en métal jaune.

Although presented to St John's Hospital in Bruges in 1815, this portrait is not historically connected with the institution. The cartouche that identifies the subject as the *Sibylla Sambetha* was only added in the sixteenth century after her true identity had been forgotten. Her pale face, with its gossamer-fine features, enigmatic stare and the trace of a smile, is a virtual credo of Memling's ideal of bliss and above all the aesthetics of his portraiture. This painting is the only surviving autonomous female portrait by Memling. Its subject is a quintessential Flemish lady of the burgher class in the final decades of the fifteenth century. It is now virtually impossible to distinguish the dark void behind the sitter from her tight-fitting, dark purple dress, as the original blue-green colour has darkened. The window in which the woman appears and on which her hands neatly rest, is done in dark green fake marble. The date is painted at the top of this imitation stone in golden or yellow metal inlaid letters, in the manner of Jan van Eyck.

Obwohl das Bildnis bereits 1815 dem St-Johannkrankenhaus in Brügge geschenkt wurde, gibt es keine weitere Bindung mit der Geschichte des Instituts. Zudem ist die Kartusche, die den Namen *Sibylla Sambetha* trägt, erst im sechzehnten Jahrhundert angebracht worden, als die wahre Identität der abgebildeten Frau nicht länger bekannt war. Dieses blasse Antlitz mit hauchfein gemalten Zügen, der rätselhafte starre Blick und der Hauch eines Lächelns im Gesichtsausdruck fassen Memlings Kredo des introvertierten Glücksideals und insbesondere seine Porträtästhetik zusammen. Dieses Gemälde ist das einzige selbständige Frauenbildnis Memlings, das bewahrt wurde. Es ist das Urbild der bemittelten flämischen Bürgerfrau aus den letzten Jahrzehnten des 15. Jahrhunderts. Die dunkle Leere hinter ihr ist heutzutage kaum noch von ihrem dunkelvioletten Kleid zu unterscheiden da die ursprüngliche blaugrüne Farbe nachgedunkelt ist. Das Fenster, in dem die Frau erscheint und die Hände karglich zusammenbringt, ist dunkelbraun marmoriert. Auf dieser Steinimitation oben ist im Jan van Eyck-Stil die Jahreszahl, wie in goldenen oder gelbmetallernen Überfangelementen, gemalt.

38 x 26,5

Brugge, Sint-Janshospitaal, Memlingmuseum, inv. O.SJ174.I

1480

BESTIA CONCVLCABERIS, GIGNETVR DNS IN ORBEM TERRARVM,
... VIS ERIT SINVS GENTIVM, ... FRAGILE VERBV PALPATVR

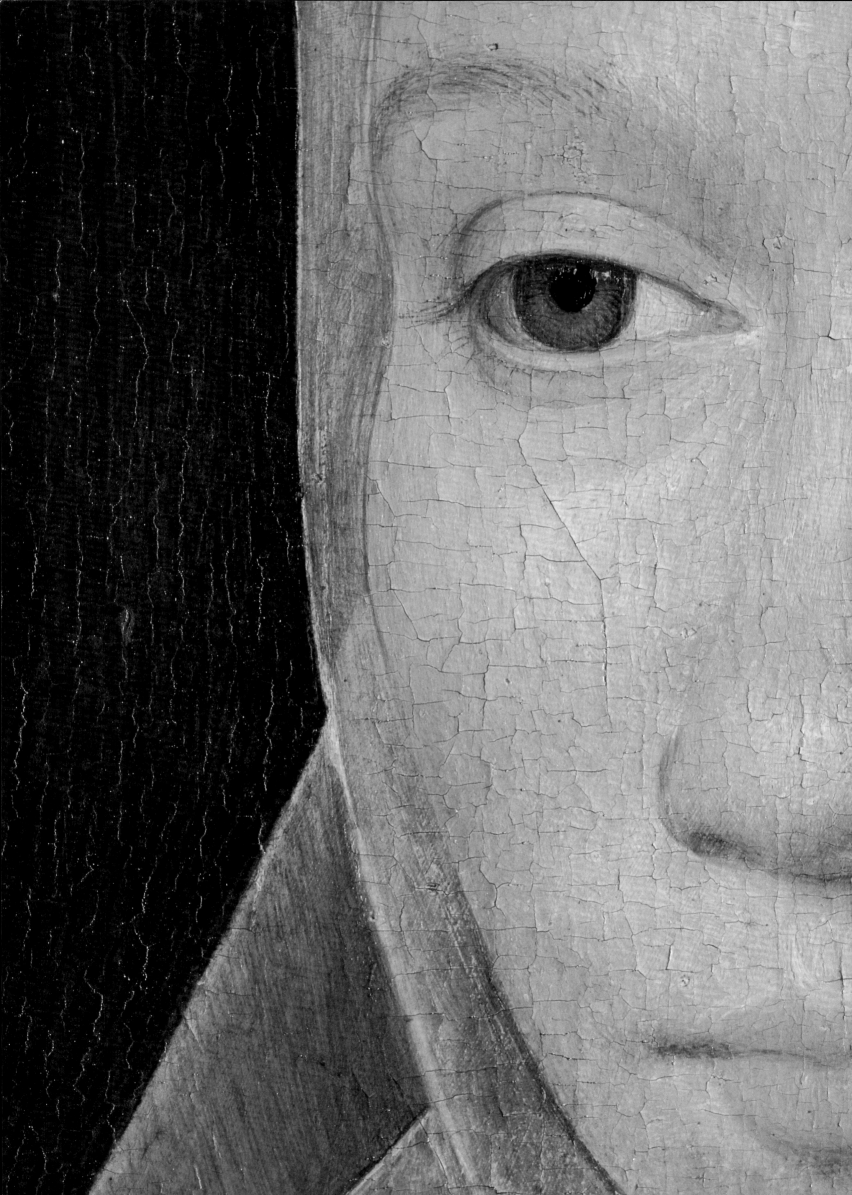

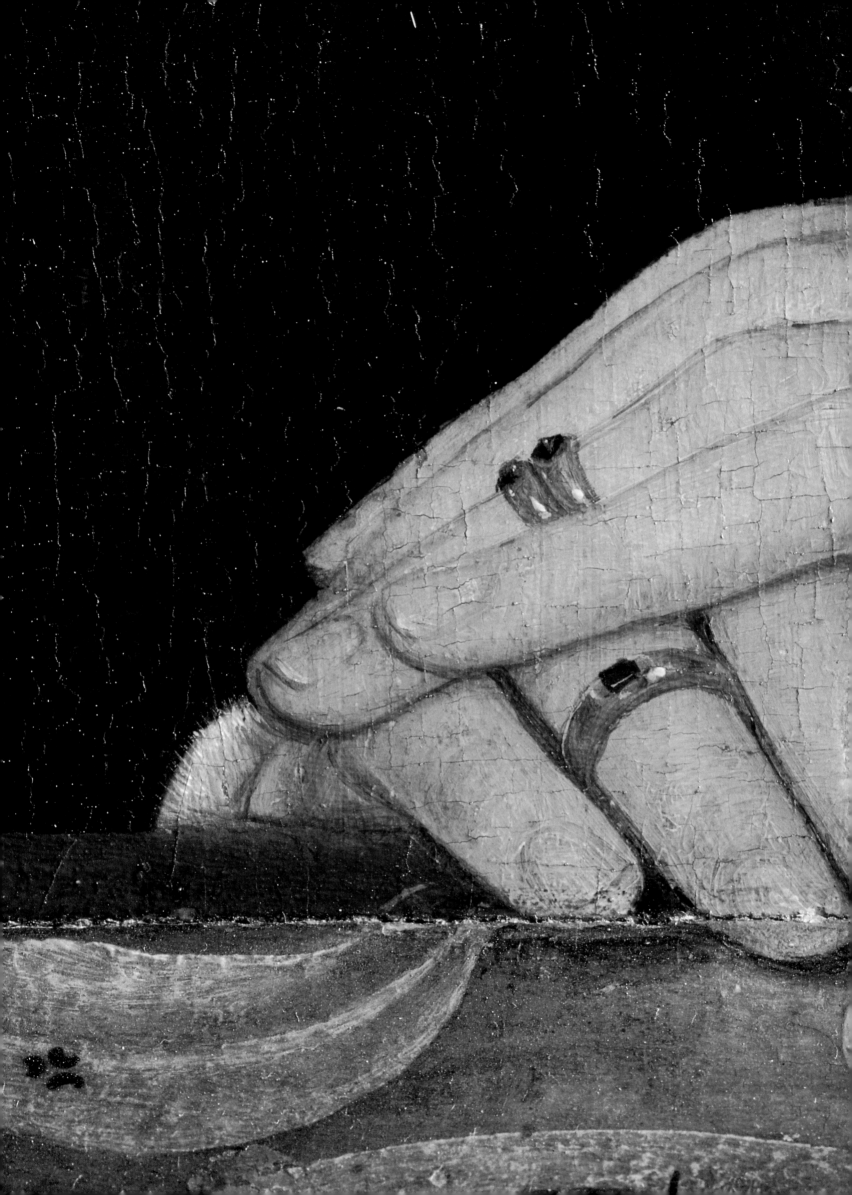

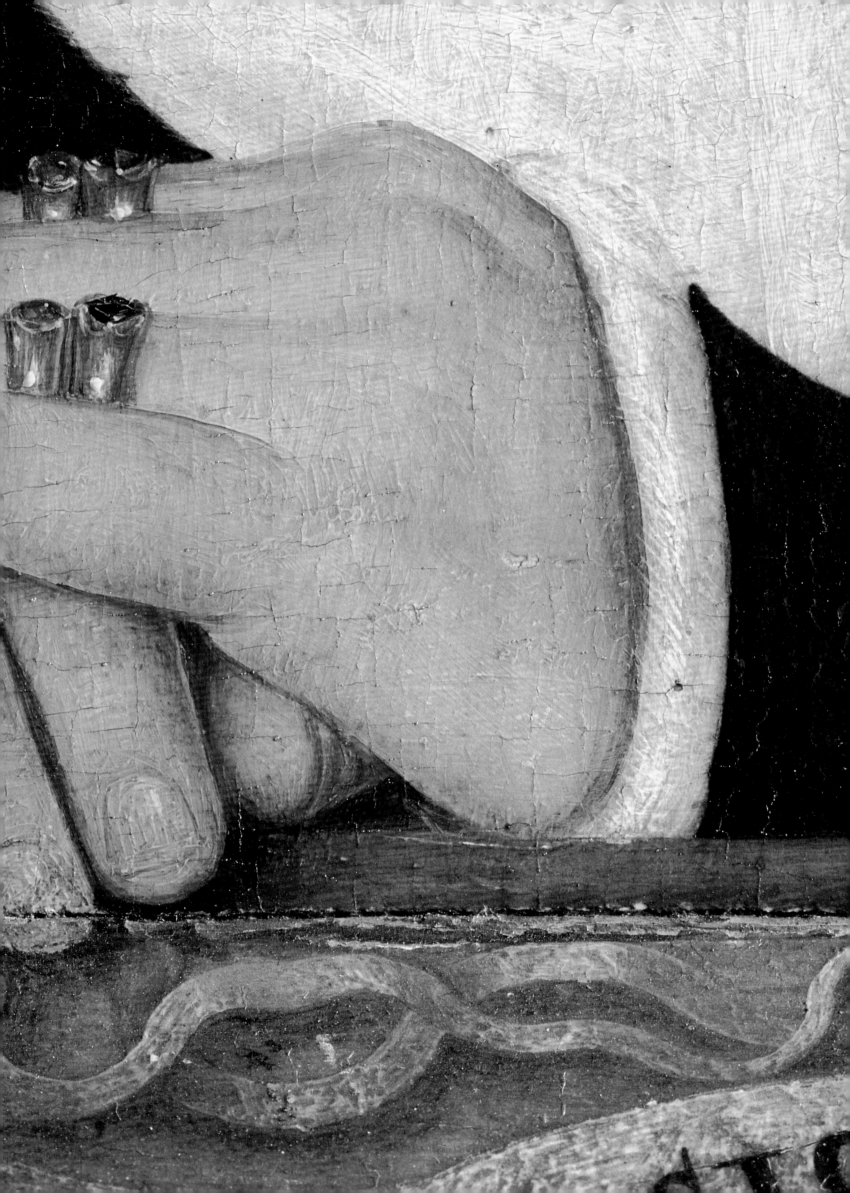

Triptiek van Adriaan Reins, 1480

Triptyque d'Adrien Reyns, 1480 - Triptych of Adriaan Reins, 1480 - Altar des Adriaan Reins, 1480

Over Adriaan Reins, naast Jan Floreins de tweede kloosterling van het Sint-Janshospitaal van Brugge die een eigen retabeltje bij Memling bestelde, is zo goed als niets geweten. Door zijn initialen op de lijst onderaan en de afbeelding van de heilige Adrianus die hem beschermt, kon hij geïdentificeerd worden. Het hoofdtafereel stelt de *Bewening van de dode Christus* door Maria, Johannes en Magdalena voor, terwijl op de achtergrond Nikodemus en Jozef van Arimatea de sarcofaag openen. In een teder gebaar verwijdert Johannes met de rechterhand voorzichtig de doornenkroon. Het geheel is in gedempte paarsige tinten gezet. Ook de kleur van de lijst is afgestemd op deze toon van rouw. De compositie is ontwikkeld naar een idee van Rogier van der Weyden, Memlings vermoedelijke leermeester. Het rechterluik stelt de H. Barbara voor, de hospitaalheilige bij uitstek. Op de gesloten triptiek verschijnen in een laat-gotische portaalboog, door de versiering verwant aan die op de *Floreins-triptiek*, de H. Wilgefortis of Ontkommer en de H. Maria Egyptica. Wilgefortis was de dochter van de Portugese koning. Zij wou maagd blijven en om aan de uithuwelijking met een heidense prins te ontkomen, kreeg zij op wonderlijke wijze een baard als afschrikking. Haar vader liet haar daarop kruisigen. Maria Egyptica was een bekeerde hoer die de rest van haar leven in de woestijn doorbracht met enkel drie broden als voedsel. Beide heiligen zijn niet onbekend in de hospitaalhagiografie.

On ne sait quasiment rien d'Adrien Reyns, sinon qu'il a été le second religieux de l'Hôpital Saint-Jean de Bruges, après Jean Floreins, à avoir commandé son propre petit retable à Memling. Ce Frère a pu être identifié grâce aux initiales qui figurent sur le cadre, traverse du bas, et à saint Adrien qui le protège. Le panneau central représente la *Déposition de la croix*. La Vierge, saint Jean et Marie-Madeleine pleurent la mort du Christ, tandis qu'en arrière-plan, Nicodème et Joseph d'Arimathie ouvrent le sépulcre. De la main droite, Jean retire avec une infinie tendresse la couronne d'épines. L'ensemble est rendu en des camaïeux violacés délavés. La couleur de l'encadrement est également harmonisée à cette tonalité de deuil. La composition a été conçue au départ d'une idée de Roger van der Weyden, maître présumé de Memling. Le panneau de droite honore sainte Barbe, patronne par excellence des hôpitaux. Sur les panneaux extérieurs figurent, encloses dans un arc de portail de style gothique flamboyant, apparenté par son ornementation à celui représenté dans le *Triptyque de Floreins*, sainte Wilgeforte, la lénifiante, et sainte Marie d'Egypte. Wilgeforte, fille du roi du Portugal avait fait vœu de chasteté. Cependant, son père l'avait promise à un prince païen. Aussitôt, une barbe miraculeuse se mit à lui pousser au menton en guise de repoussoir. Furieux, son père la fit crucifier. Marie d'Egypte, péripatéticienne convertie, passa le reste de sa vie dans le désert avec, pour seule nourriture, trois pains. Les deux saintes ne sont pas inconnues des hagiographes des hôpitaux.

Virtually nothing is known about Adriaan Reins, the second member of the monastic community of St John's Hospital in Bruges to order a small altarpiece for personal use from Memling. He was identified from his initials on the bottom of the frame and the appearance of St Adrian as his patron. The principal scene shows the *Lamentation* over the dead Christ with Mary, St John and Mary Magdalene. Nicodemus and Joseph of Arimathea can be seen opening the tomb in the background. St John gently removes the Crown of Thorns with his right hand. The scene as a whole is executed in muted purplish tones. The frame, too, features this mourning colour. The composition is a development of an idea of Rogier van der Weyden, Memling's probable teacher. The right wing shows St Barbara, the classic patron of hospitals. The closed triptych has St Wilgefortis or Uncumber and St Mary of Egypt in late-Gothic arches, whose decoration is similar to that of the corresponding arches in the *Floreins triptych*. Wilgefortis was the daughter of the king of Portugal. She wished to remain a virgin and was miraculously given a beard to avoid being married off to a heathen prince. Her father's response was to have her crucified. St Mary of Egypt was a reformed prostitute who spent the remainder of her life in the wilderness with three loaves of bread as her only food. The two saints are not unusual in the context of hospital hagiography.

Über Adriaan Reins, neben Jan Floreins, der zweite Mönch des St-Johannkrankenhauses von Brügge, der persönlich ein Altärchen bei Memling bestellte, sind kaum Einzelheiten bekannt. Identifizierung war nur möglich an Hand der Initialen unten am Rahmen und der Anwesenheit des hl. Adrianus, der ihn beschützt. Die Hauptszene stellt die *Beweinung* des verstorbenen Christus durch Maria, Johannis und Magdalena dar, während Nikodemus und Joseph von Arimatea im Hintergrund den Sarkophag öffnen. Auf zärtliche Weise entfernt Johannis mit der rechten Hand vorsichtig die Dornenkrone. Das Ganze ist in verhaltenen violetten Farbtönen gehüllt. Auch die Farbe des Rahmens verstärkt diesen Trauerton. Der Komposition lag eine Idee von Rogier van der Weyden, Memlings vermutlichem Lehrmeister zugrunde. Auf dem rechten Flügel befindet sich die hl. Barbara, die Heilige der Krankenhäuser schlechthin. In geschlossener Form zeigen sich in einem spätgotischen Portalbogen, dessen Ornamente stark an den *Floreins-Altar* erinnern, die hl. Wilgefortis oder Entkümmer und die hl. Maria Egyptica. Wilgefortis war die Tochter eines portugiesischen Königs. Sie wollte gerne Jungfrau bleiben und um der Vermählung mit einem heidnischen Prinzen zu entkommen, bekam sie zur Abschreckung auf mirakulöse Weise einen Bart. Daraufhin ließ ihr Vater sie kreuzigen. Maria Egyptica war eine bekehrte Hure, die den Rest ihres Lebens in der Wüste, mit nur drei Broten als Nahrung, verbrachte. Beide Heilige sind in den Krankenhaushagiographien keine Unbekannten.

45,3 x 14,3; 43,8 x 35,8; 45,3 x 14,3
Brugge, Sint-Janshospitaal, Memlingmuseum, inv. 0.SJ177.I

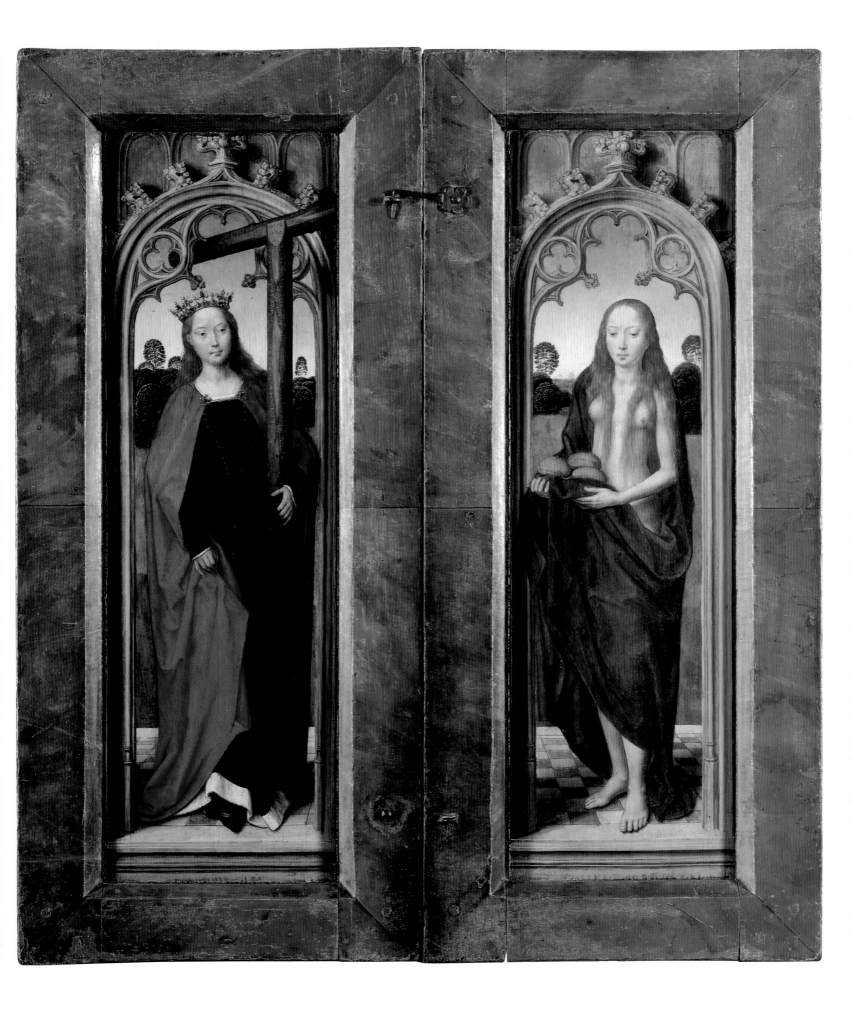

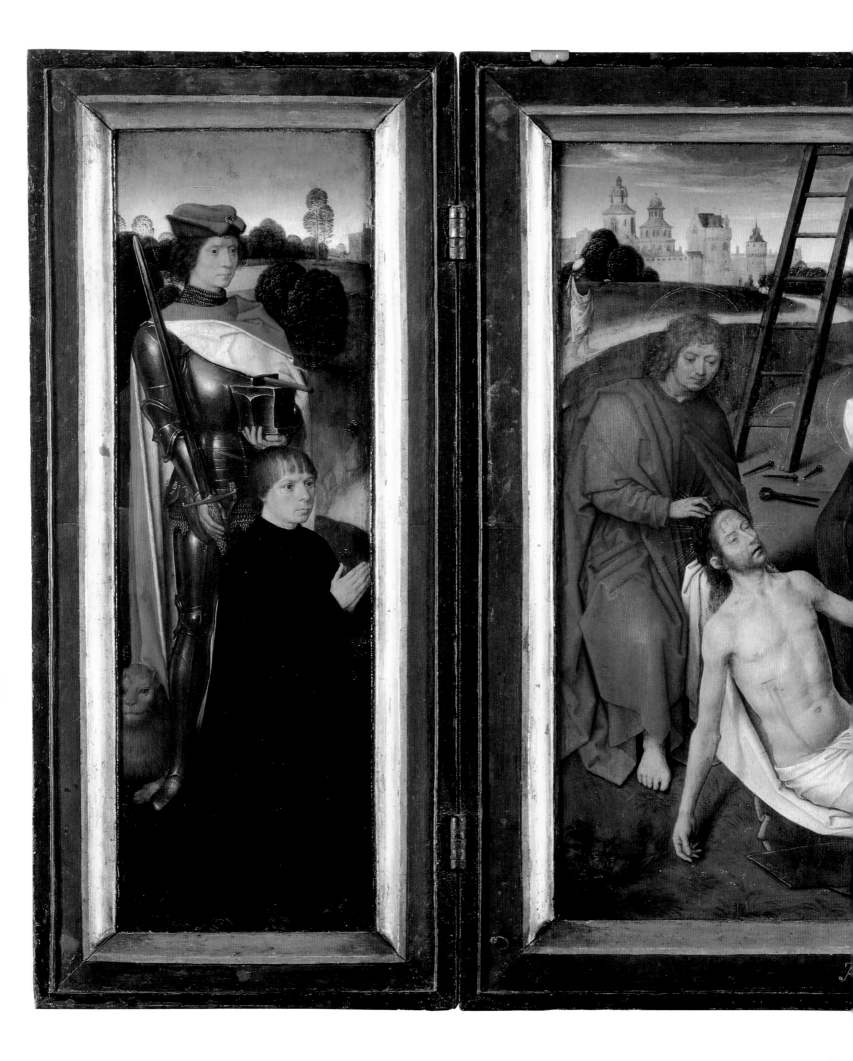

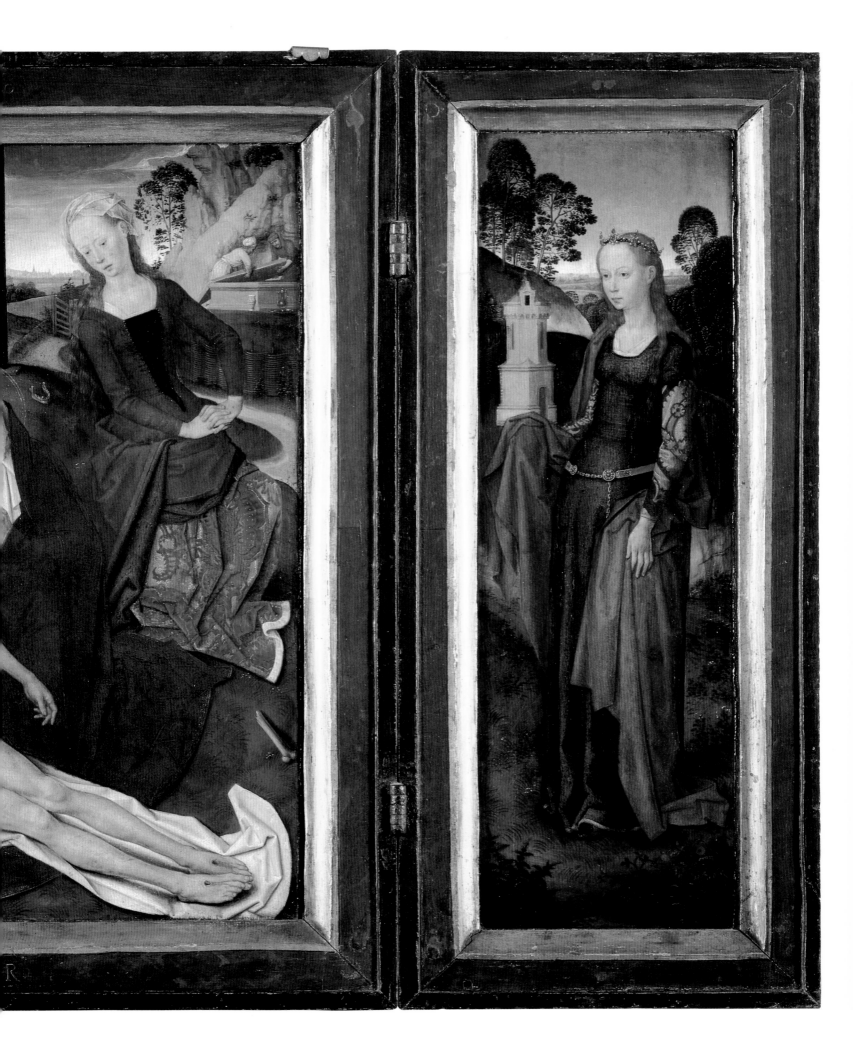

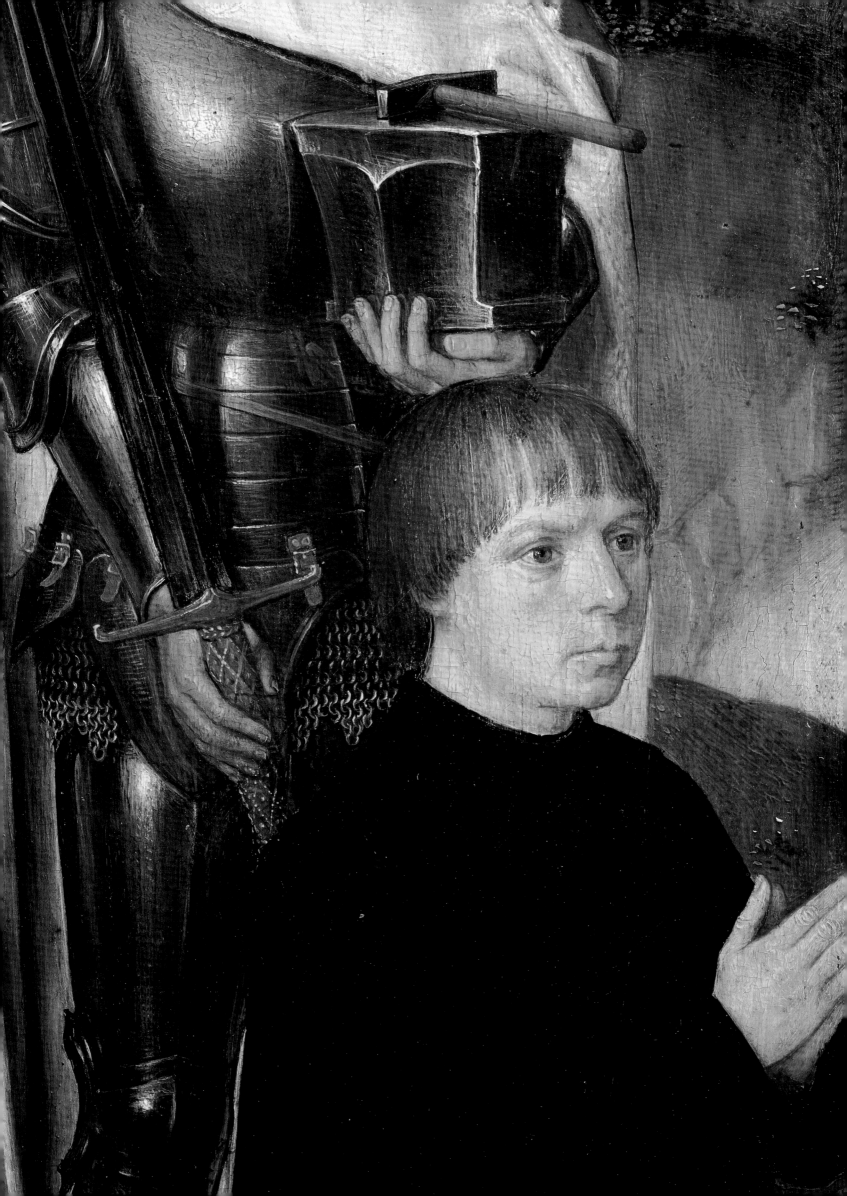

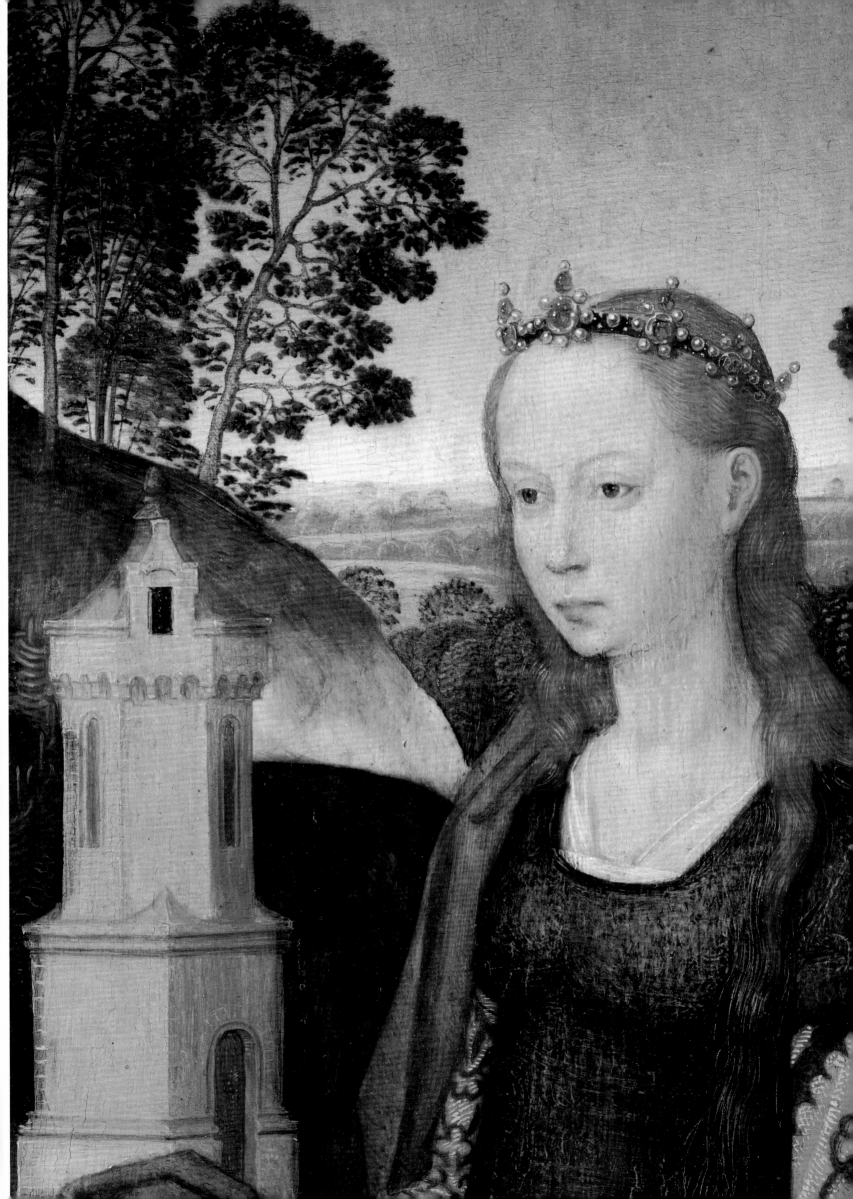

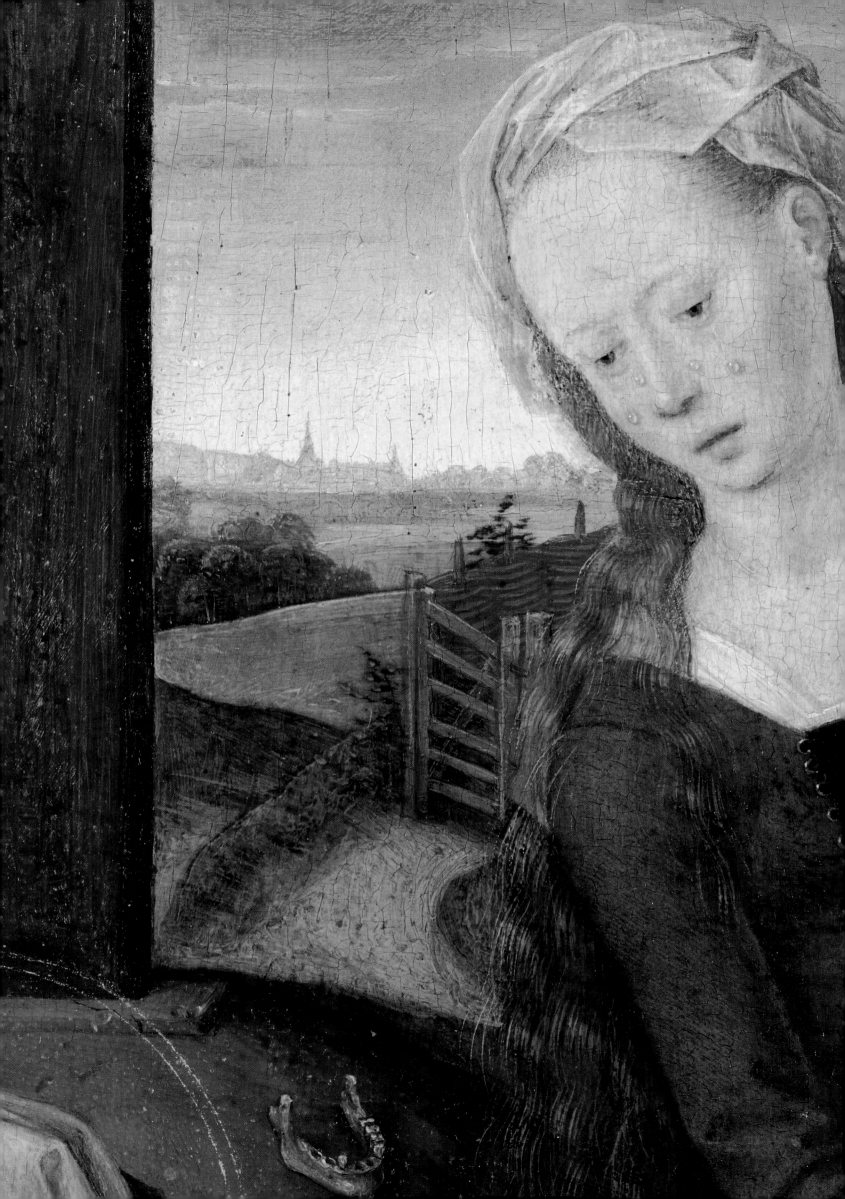

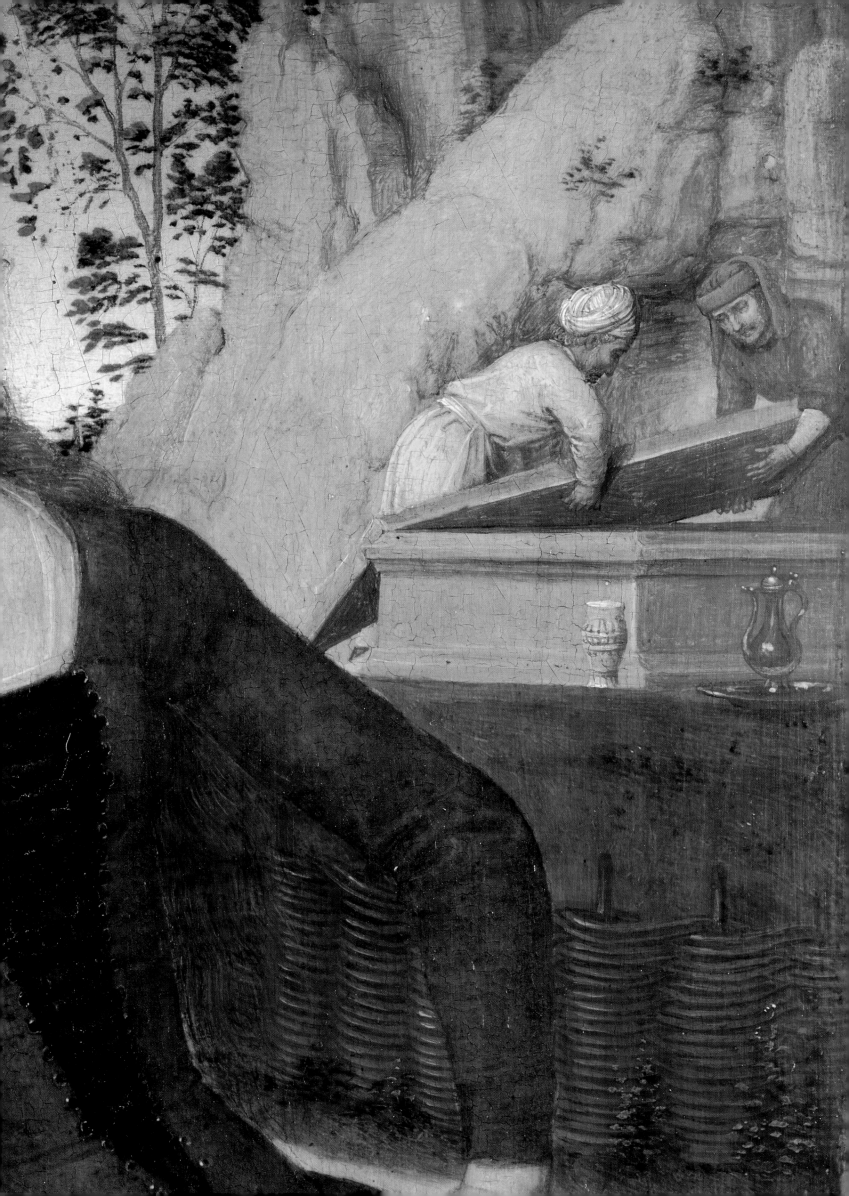

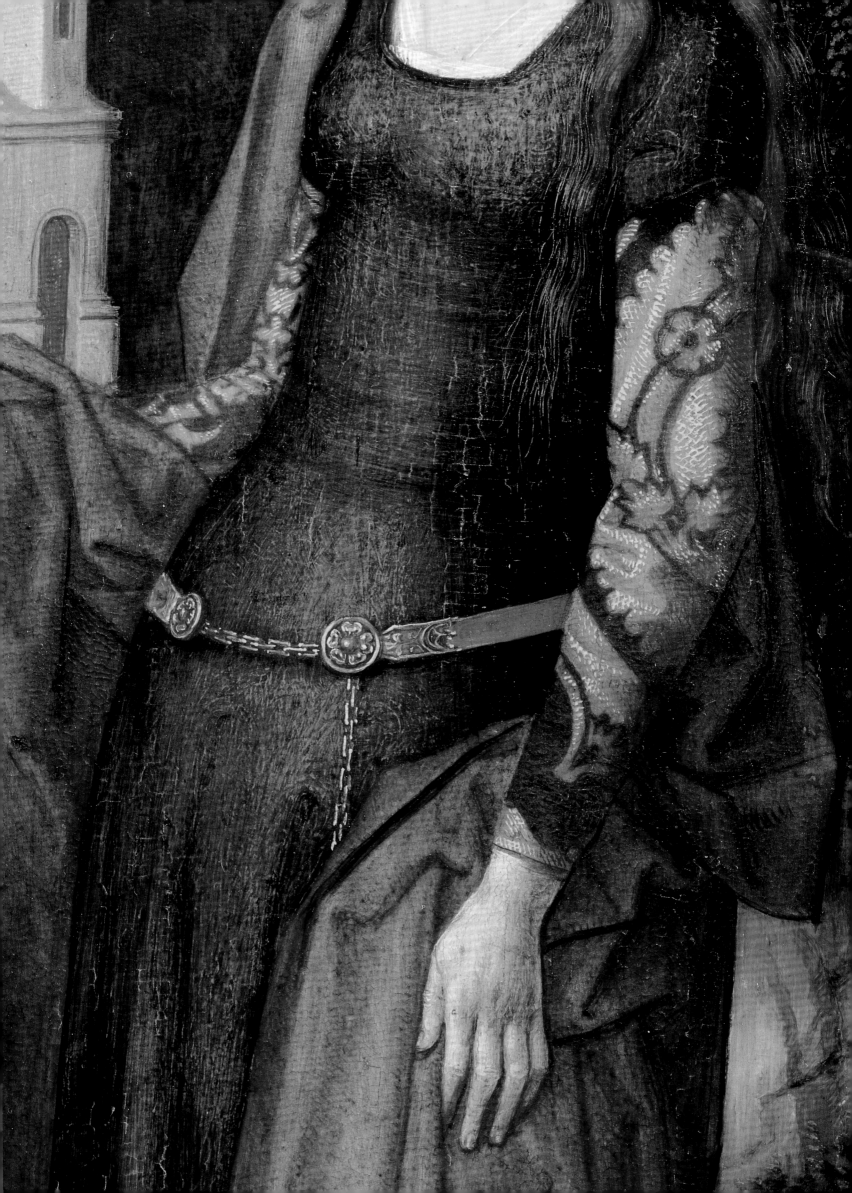

Triptiek van de H. Christophorus (Moreel-triptiek), 1484

Triptyque de St Christophe (Triptyque de Moreel), 1484 - Triptych of St Christopher (Moreel Triptych), 1484 - Altar des hl. Christophorus (Moreel-Altar), 1484

Willem Moreel, een belangrijk Brugs politicus, en zijn vrouw Barbara van Vlaenderberch, alias van Hertsvelde, kregen in 1484 de toelating om in de Sint-Jacobskerk een altaar, toegewijd aan de HH. Maurus en Egidius op te richten, evenals een graf in de onmiddellijke nabijheid. In dat jaar moeten zij aan Memling deze grote triptiek, waarop zij met hun zonen en dochters zijn afgebeeld, beschermd door hun patroonheiligen Willem van Maleval en Barbara, hebben besteld. Geknield voor een bidbank richten zij hun gebeden tot drie monumentale heiligenfiguren die als sculpturen in het doorlopende landschap op de voorgrond van het middenpaneel zijn opgesteld. Het zijn de HH. Maurus, Christophorus en Egidius. Sint-Christoffel werd aanbeden tegen de plotse dood, maar hij werd ook vereerd op dezelfde dag (25 juli) als Sint-Jacob, de patroonheilige van de kerk waar het retabel stond. Maurus staat voor de familienaam van de man (Moreel), Egidius voor die van de vrouw (van Hertsvelde) omdat hij een hinde of hert in bescherming nam. De triptiek kan dus gelezen worden als een brede heiligenfries die voornaam en familienaam van de stichters verbeeldt en die via de H. Christoffel aan de patroon van de kerk gekoppeld is. Als hoofdmotief van een geschilderd retabel zijn staande heiligenfiguren in de Nederlanden een zeldzaamheid. Het is wellicht een uit Duitsland overgenomen type. Het werk is ook één van de eerste voorbeelden van een familiaal groepsportret. Gesloten vertonen de luiken de H. Johannes de Doper en de H. Joris in grisaille. Zij zijn vermoedelijk bedoeld als de beschermheiligen van de zonen Jan en Joris, vermits de oudste zoon zoals zijn vader Willem heette en de overige zoontjes zeer vroeg gestorven zijn.

En 1484, Guillaume Moreel, influent homme politique brugeois, et son épouse Barbe van Vlaenderberch, alias van Hertsvelde, reçurent l'autorisation d'ériger dans l'église Saint-Jacques un autel consacré aux saints Maur et Gilles et d'y être enterrés à proximité. C'est sûrement à cette occasion qu'ils commandèrent à Memling cet imposant triptyque sur lequel ils figurent avec leurs fils et filles, sous la protection de leurs saints patrons Guillaume de Maleval et Barbe. Agenouillés sur leur prie-Dieu, ils adressent leurs prières aux trois effigies monumentales des saints figurés sur le panneau central, disposées comme des sculptures à l'avant-plan d'un paysage ininterrompu. Il s'agit des saints Christophe, Maur et Gilles. Saint Christophe était censé protéger de la mort subite, mais était également honoré le même jour (25 juillet) que saint Jacques, le saint protecteur de l'église qui abritait le retable. La présence de St Maur se justifie par le patronyme du donateur (Moreel), celle de St Gilles par celui de son épouse (van Hertsvelde) parce qu'il avait protégé une biche ou un cerf (en effet, en néerlandais, un cerf se dit 'hert'). Le tryptique peut donc être interprété comme une vaste frise de saints illustrant les prénoms et les noms des donateurs. Toutefois, par le truchement de St Christophe, le tableau établit aussi un lien entre les noms de ces derniers et le saint protecteur de l'église. Il est exceptionnel dans la peinture flamande, de trouver des figures de saints en pied comme sujet principal d'un retable peint. Ce type de composition a sans nul doute été emprunté aux artistes allemands. De plus, cette œuvre est également l'un des premiers exemples de portrait d'un groupe familial. Le retable fermé, les volets extérieurs représentent, en grisaille, saint Jean Baptiste et saint Jore. Ils y figurent vraisemblablement en tant que saints protecteurs des fils Jean et Jore puisque l'aîné s'appelait Guillaume, comme son père, et que les autres enfants de sexe masculin étaient morts en bas âge.

Willem Moreel, an important Bruges politician, and his wife Barbara van Vlaenderberch, alias Van Hertsvelde, were granted permission in 1484 to erect an altar dedicated to St Maurus and St Giles in St James' Church, and to install their tomb nearby. They must have ordered this large triptych from Memling in the same year. The painting shows the couple with their numerous sons and daughters, protected by their patron saints William of Maleval and Barbara. Kneeling on *prie-dieux*, they pray to the three monumental saints' figures arrayed like statues in the foreground of the central panel. The landscape continues across the painting from wing to wing. The three saints are Maurus, Christopher and Giles. St Christopher was invoked against sudden death, but he also shared a feast day (25 July) with St James, the patron saint of the church in which the altarpiece was installed. Maurus is linked to the male donor's surname (Moreel), and Giles to that of the woman (van Hertsvelde), as he is traditionally shown protecting a hind or 'herte'. The triptych can thus be read as a wide frieze of saints representing the first and last names of the donors, with St Christopher at the centre as a link with the patron saint of the church. Standing saints as the principal motif of a painted altarpiece are rare in the Low Countries, and so the type might have been borrowed from Germany. The work is also one of the first examples of a family group portrait. The closed wings show St John the Baptist and St George in grisaille. These might be intended as the patrons of the sons Jan and Joris, as the eldest son was called Willem like his father, and the other boys died at a very young age.

Im Jahre 1484 bekam Willem Moreel, ein bedeutender Politiker aus Brügge, uns seine Gattin Barbara van Vlaenderberch, auch bekannt unter dem Namen van Hertsvelde, die Genehmigung für die Errichtung eines Altars für den hl. Maurus und den hl. Ägidius in der Jakobskirche, sowie für den Bau eines Grabes in unmittelbarer Nähe. Im gleichen Jahr sollen sie dieses Triptychon bei Memling bestellt haben, auf dem sie mit ihren Söhnen und Töchtern und umgeben von ihren Schutzheiligen, Willem van Maleval und Barbara, abgebildet wurden. Auf den Knien vor einem Betpult beten sie zu drei monumentalen Heiligenfiguren, die sich wie Statuen in der allumfassenden Landschaft im Vordergrund des Mittelflügels befinden. Es handelt sich um die hln. Maurus, Christophorus und Ägidius. Wer sich an Christophorus für eine Fürbitte wendet, wird nicht am gleichen Tag plötzlich sterben. Außerdem wurde er am gleichen Tag (am 25. Juli) wie St-Jakob gefeiert, der Schutzheilige der Kirche, in der sich der Altar befand. Maurus steht für den Familiennamen des Mannes (Moreel) und Ägidius für den der Frau (van Hertsvelde), weil letzterer eine Hirschkuh oder einen Hirsch in Schutz nahm. Das Triptychon kann also als ein ausgedehntes Heiligenfries verstanden werden, das Vor- und Familiennamen der Stifter darstellt und zudem über den hl. Christoffel auch den Schutzheiligen der Kirche miteinbezieht. Als Leitmotiv sind aufrechtstehende Heiligengestalten eher selten in den Niederlanden. Wahrscheinlich handelt es sich hier um ein Werk, das sich von Deutschland inspirieren ließ. Das Werk ist außerdem eines der ersten Beispiele eines Familiengruppenbildes. In geschlossenem Zustand sehen wir den hl. Johannis den Täufer und den hl. Joris in Grisaille. Wahrscheinlich ist ihre Anwesenheit dadurch zu erklären, daß sie die Schutzheiligen der beiden Söhne Jan und Joris waren. Der älteste Sohn hieß tatsächlich Willem nach dem Vater und die übrigen Söhne waren bereits sehr jung gestorben.

120,7 x 69; 121,1 x 153,4; 121 x 68,6
Brugge, Groeningemuseum, inv. 0.91.I

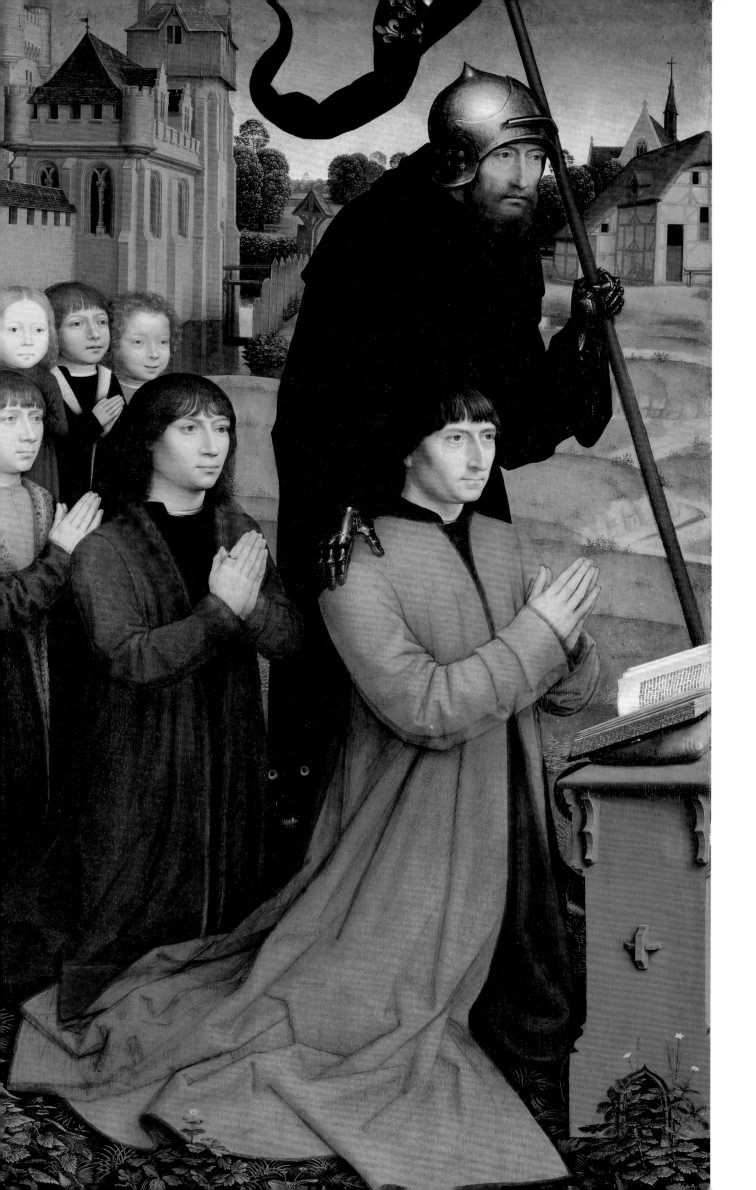

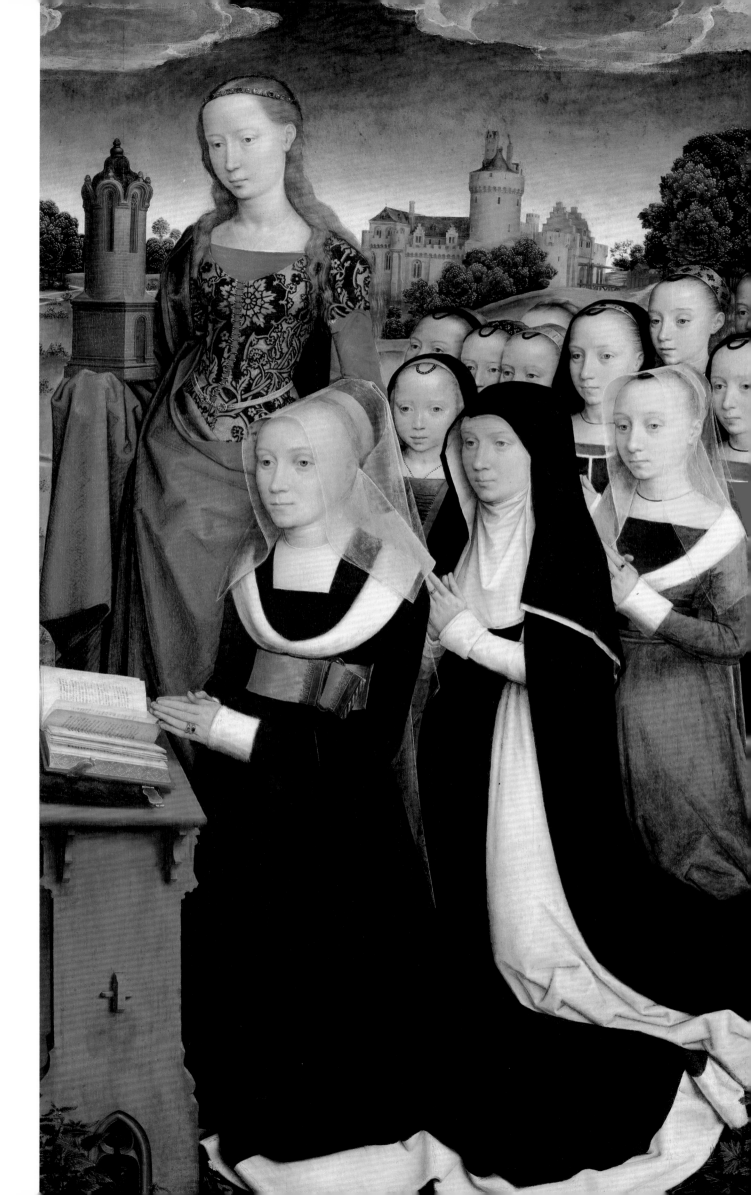

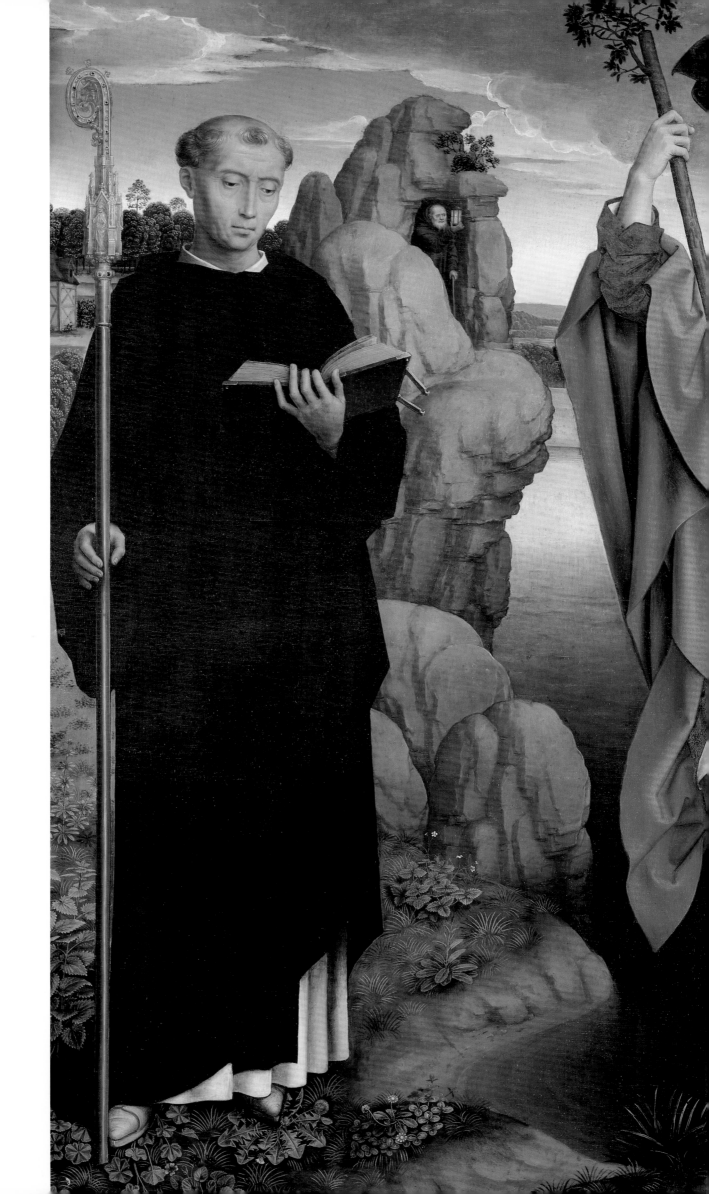

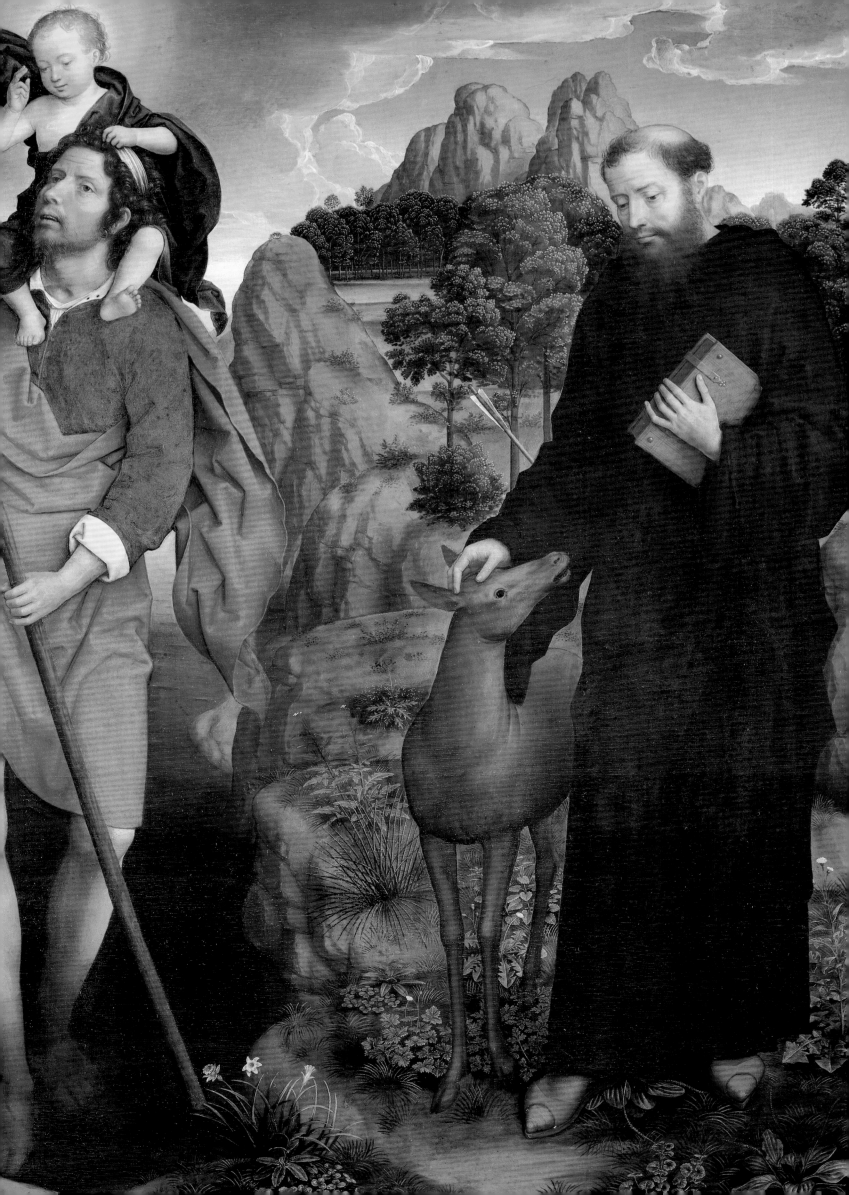

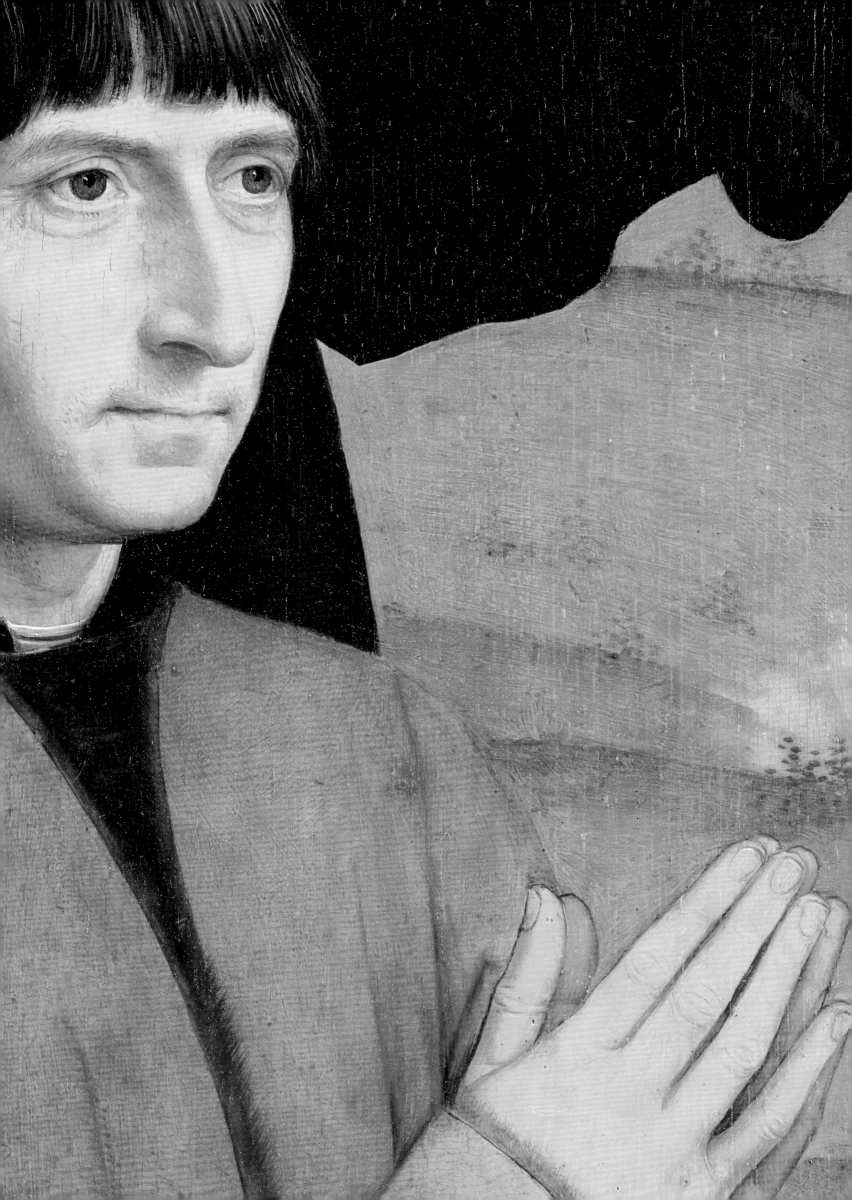

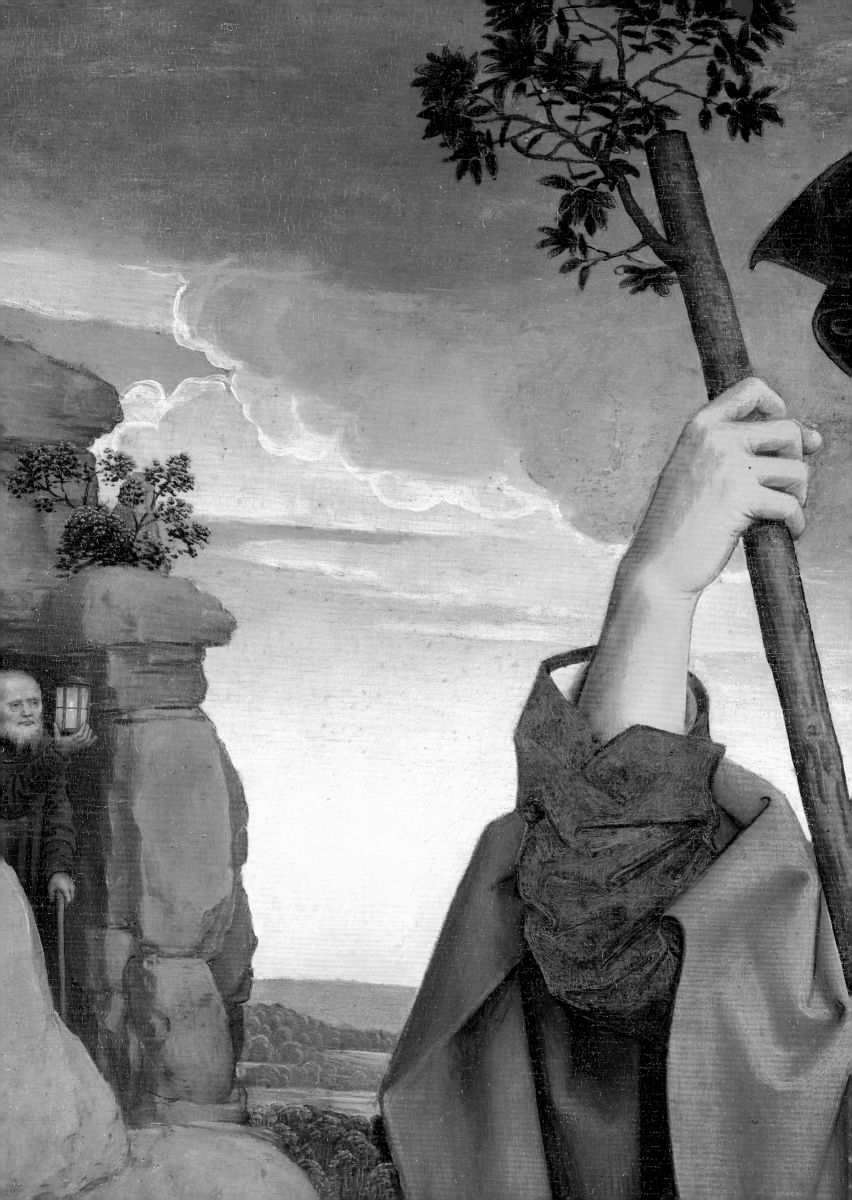

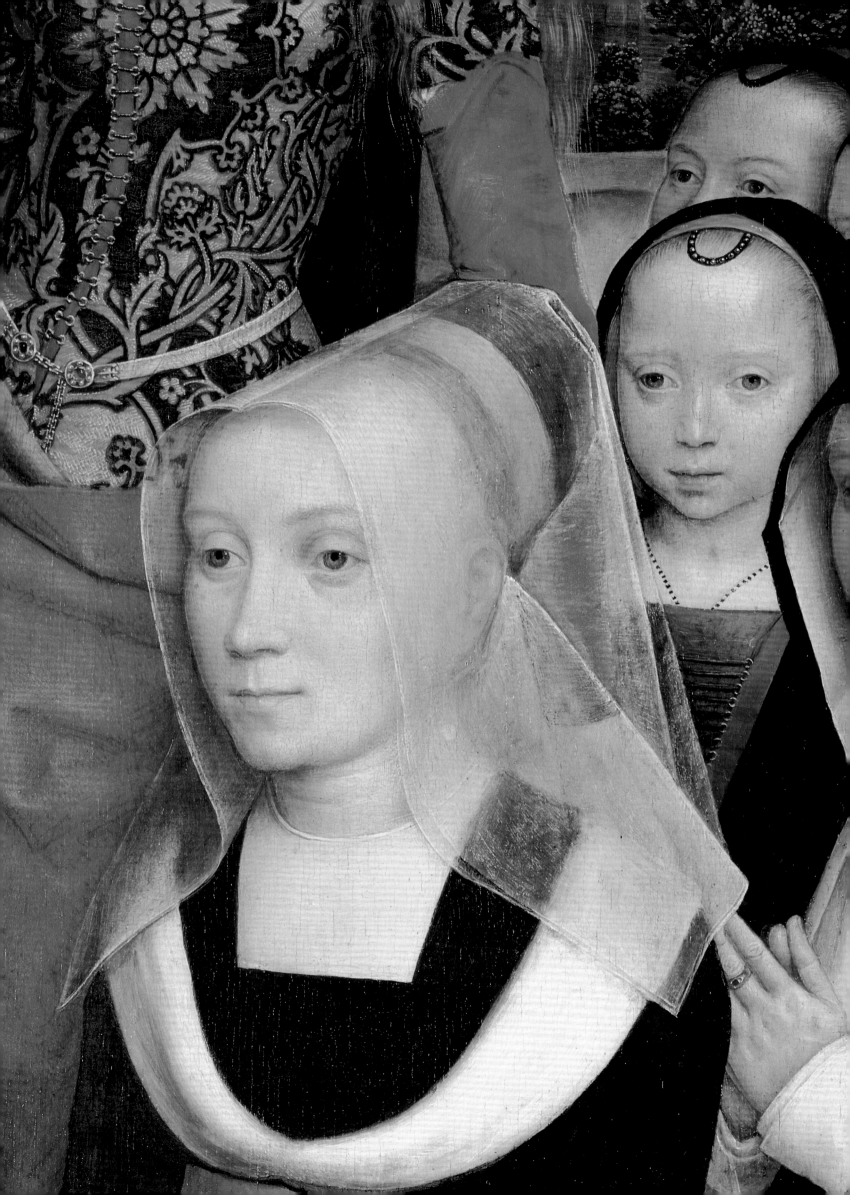

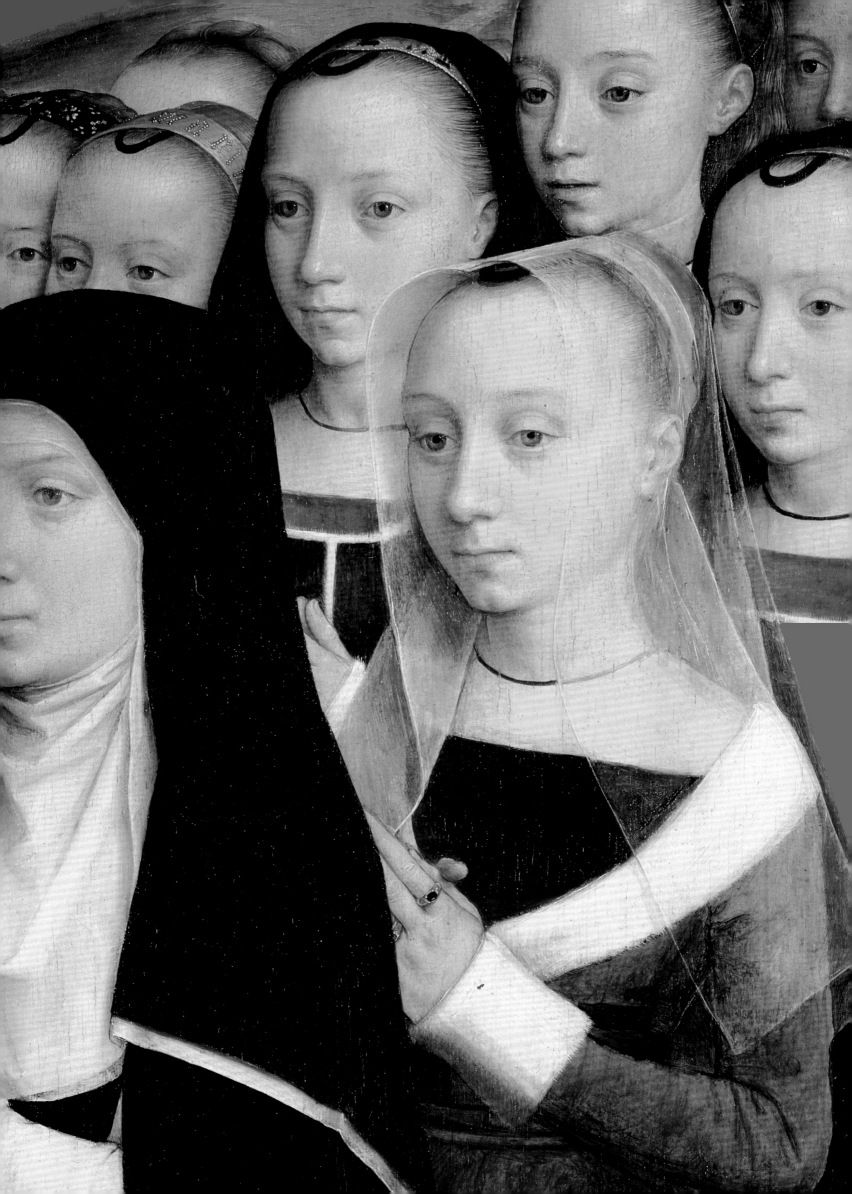

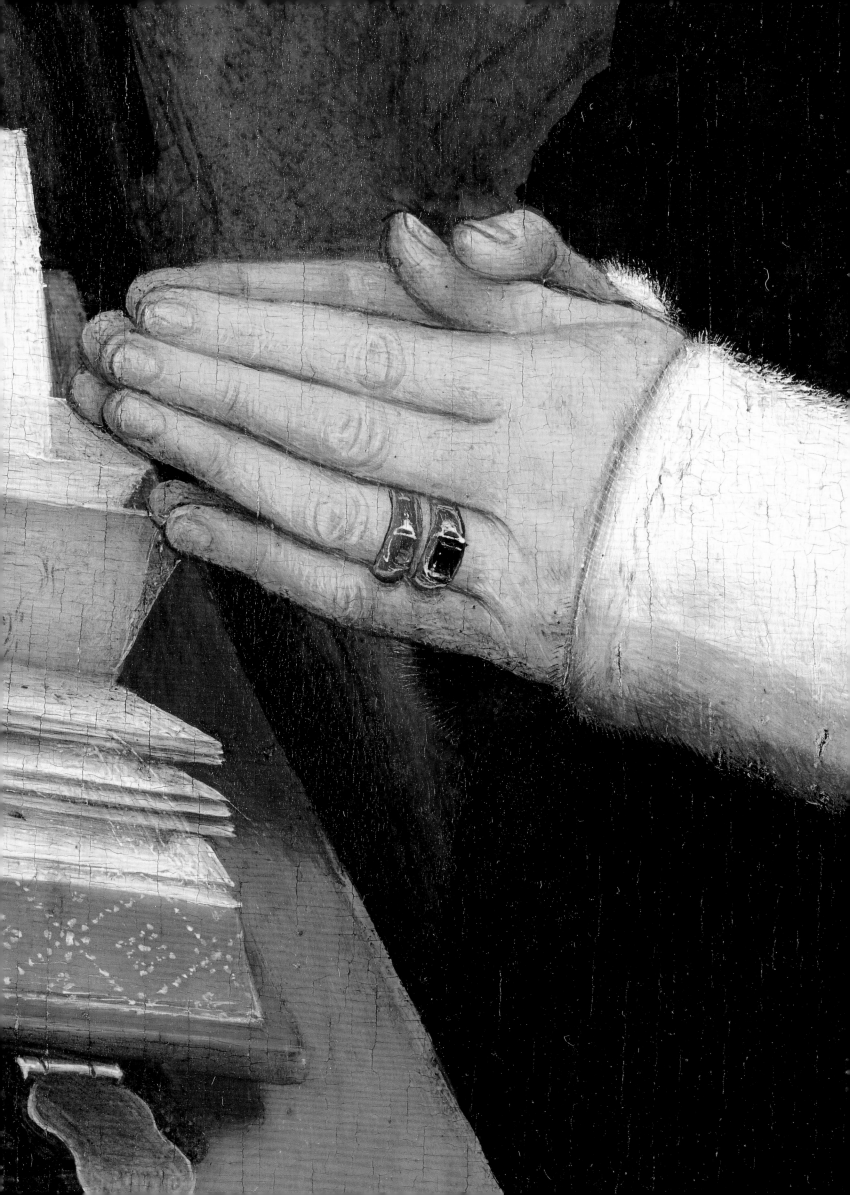

Diptiek van Maarten van Nieuwenhove, 1487

Diptyque de Martin van Nieuwenhove, 1487 - Diptych of Maarten van Nieuwenhove, 1487 - Diptychon des Maarten van Nieuwenhove, 1487

De bolle spiegel die tegen het gesloten vensterluik hangt, links achter O.-L.-Vrouw, geeft ons het beeld van de mise-en-scène die de schilder voor ogen had. Gehuld in een lange bruine tabbaard knielt Maarten van Nieuwenhove pal voor O.-L.-Vrouw neer. Beiden zitten voor een venster dat overeenkomt met het raam van de twee schilderijen. Wij kijken binnen in de kamer via het venster van de Madonna, waardoor wij de venster-wand achter Maarten in schuin perspectief ervaren en zijn figuur in driekwart waarnemen. De waarnemer bevindt zich dus voor het linkerpaneel en kan de Madonna frontaal aanbidden, zoals de jongeman in het schilderij dit op haar zijde doet. Dit bedachtzame spel met werkelijkheid en illusie is een veelvuldig toegepast en consequent doorgevoerd procédé in Memlings beeldvorming.

Op de oorspronkelijke lijst staan de naam en de leeftijd van de opdrachtgever en het jaartal 1487. De drieëntwintigjarige Maarten van Nieuwenhove zou later belangrijke stedelijke functies in Brugge bekleden, waaronder het burgemeesterschap in 1497. Hij is hier blijkbaar nog niet gehuwd. Zijn sierlijke wapenschild en leus *il y a cause* zijn samen met zijn embleem (een zaaiende hand, alluderend op 'nieuwe hof') in het glasraam links verwerkt. Ook zijn patroonheilige, Martinus, is in de vorm van een gebrandschilderd raam achter zijn hoofd aangebracht.

Le miroir convexe contre le vantail fermé de la fenêtre, à gauche derrière Notre-Dame, reflète la mise en scène orchestrée par le peintre. Vêtu d'une longue houppelande brune, Martin van Nieuwenhove est agenouillé juste à côté de la Vierge. Par rapport au spectateur, tous deux s'inscrivent dans un cadre-fenêtre. Notre regard pénètre dans la pièce par la fenêtre de la Madone, d'où la perspective oblique du mur aux fenêtres sur le panneau représentant Martin et d'où aussi, sur le miroir, le reflet de son profil com-plété. L'observateur se trouve donc devant le panneau de gauche et peut adorer la Vierge frontalement comme le fait latéralement le jeune homme. Ce jeu réfléchi entre illusion et réalité est un procédé souvent appliqué avec conséquence dans l'oeuvre picturale de Memling. Au bas du cadre sont mentionnés le nom et l'âge du donneur d'ordre ainsi que l'année 1487. Plus tard, Martin van Nieuwenhove, alors âgé de 23 ans, occupera d'importantes fonctions communales, et deviendra notamment bourgmestre en 1497. En toute vraisemblance, au moment de poser pour ce diptyque, il n'était pas encore marié. La fenêtre de gauche derrière la Madone arbore ses élégan-tes armoiries, sa devise *il y a cause* et son emblème (une main qui sème, allusion au 'nouveau jardin'). Derrière sa tête, le patron du jeune homme, saint Martin, est lui aussi présent, sous la forme d'un vitrail peint dans la fenêtre.

The convex mirror that hangs from the closed shutter to the rear and left of the Virgin provides us with a glimpse of the artist's intended staging. Maarten van Nieuwenhove, dressed in a long brown tabard, kneels at a right angle to her. Both figures are situated in front of a window that corresponds with the frame of the two paintings. We look into the room through the Virgin's window, and thus see the panes in the wall behind Maarten in oblique perspective and the young man himself in three-quarter view. The spectator is located in front of the left panel and can pray to the Virgin directly, while Maarten van Nieuwenhove worships from the side. Memling frequently played with reality and illusion in this carefully thought-out and consistent way.

The name and age of the donor appear on the original frame together with the date 1487. The twenty-three year-old Maarten van Nieuwenhove later held several important municipal offices in Bruges, including that of burgomaster in 1497. He is still evidently unmarried at this point. His decorative coat of arms and motto *il y a cause* are incor-porated in the stained glass window on the left, together with his emblem (a hand sowing seeds, which alludes to a 'new garden' or 'nieuwe hof'). St Martin, his patron, appears in the stained glass window to the rear of his head.

Der konvexe Spiegel auf der linken Seite am geschlossenen Fensterladen hinter der Madonna zeigt uns, welches Arrangement der Maler vor Augen hatte. In einem langen braunen Talar gehüllt, kniet Maarten van Nieuwenhove unmittelbar vor der Madonna. Beide sitzen vor Fenstern, die denen auf den Gemälden ähneln. Wir sehen das Gemach durch das Fenster der Madonna. Hierdurch nehmen wir die Fensterwand hinter Maarten schräg wahr und sehen wir nur drei Viertel seiner Gestalt. Der Betrachter sitzt also vor dem linken Flügel und kann, ähnlich wie der junge Mann auf dem Gemälde, die Madonna frontal anbeten. Dieses raffinierte Spiel von Wirklichkeit und Täuschung ist ein vielverwendetes und konsequent durchgeführtes Verfahren in Memlings Bildersprache.

Auf dem ursprünglichen Rahmen wur-den Name und Alter des Auftraggebers und die Jahreszahl 1487 angedeutet. Der dreiundzwanzigjährige Maarten van Nieuwenhove sollte später eine große Rolle im städtischen politischen Leben von Brügge spielen. So wurde er im Jahre 1497 Bürgermeister. In der Entstehungszeit des Gemäldes war er angeblich noch nicht verheiratet. Sein elegantes Wappenschild und seine Parole, *il y a cause*, wurden gemeinsam mit seinem Emblem (eine sähende Hand, die auf den 'neuen Hof' hinweist) in das linke Glasfenster hineingearbeitet. Auch sein Schutzheiliger Martinus wurde abgebildet, diesmal auf dem Glasmalereifenster hinter Maartens Haupt.

44,7 x 33,5; 44,7 x 33,5
Brugge, Sint-Janshospitaal, Memlingmuseum, inv. 0.SJ178.I

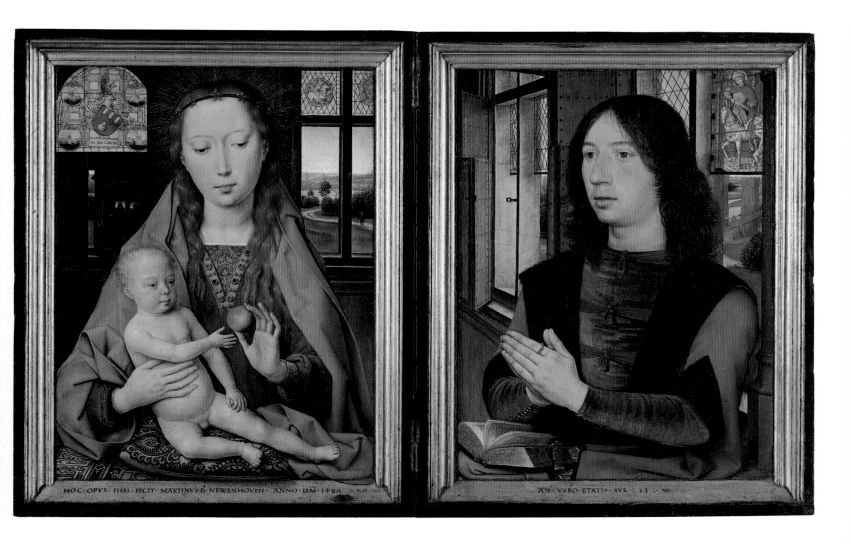

HOC · OPVS · FIERI · FECIT · MARTINVS · D · NEWENHOVEN · ANNO · DM · 1487

AN · VERO · ETATIS · SVE · 23

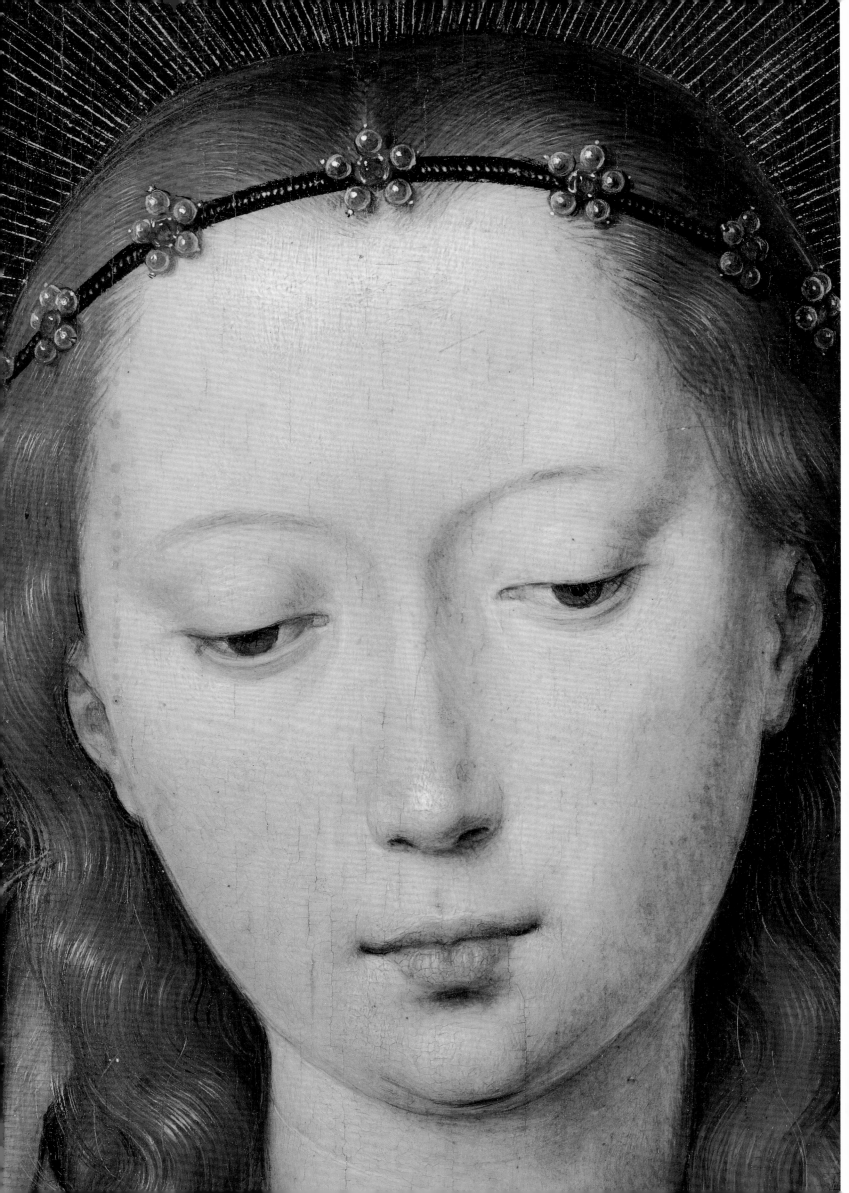

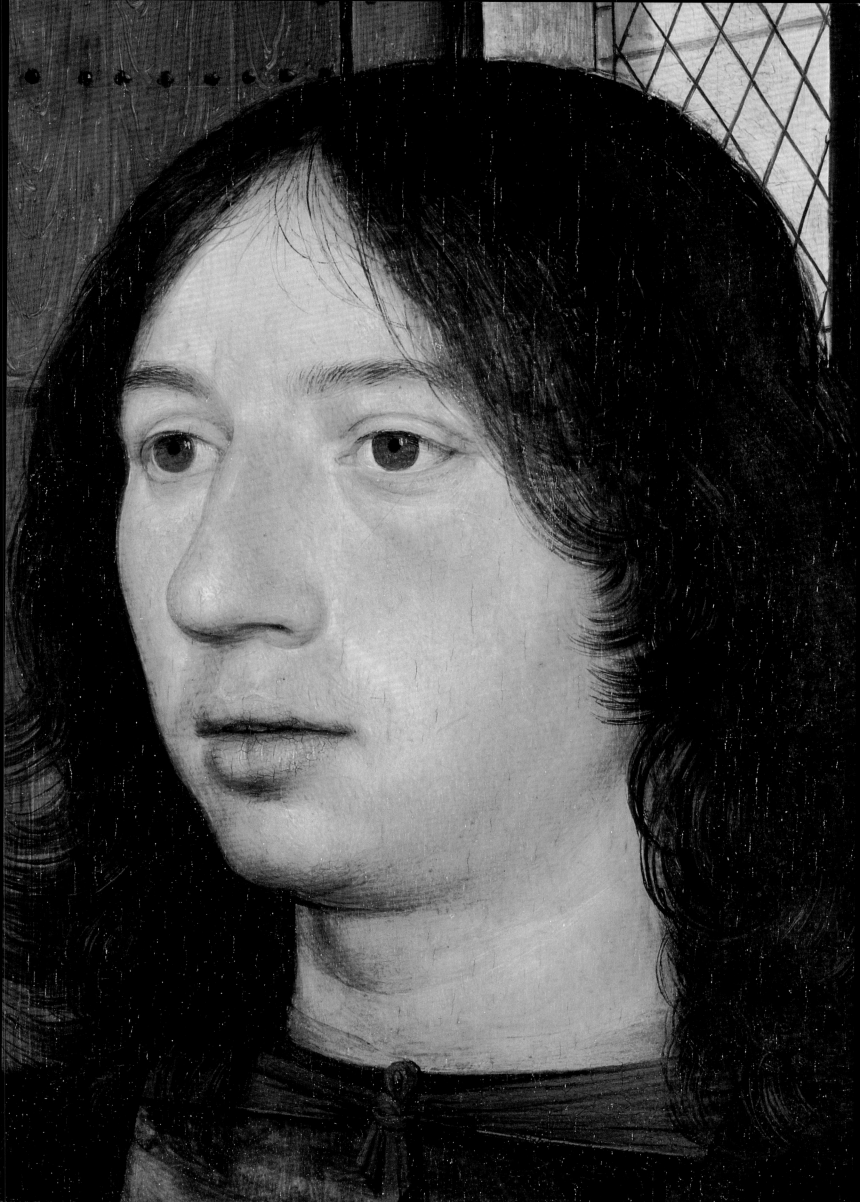

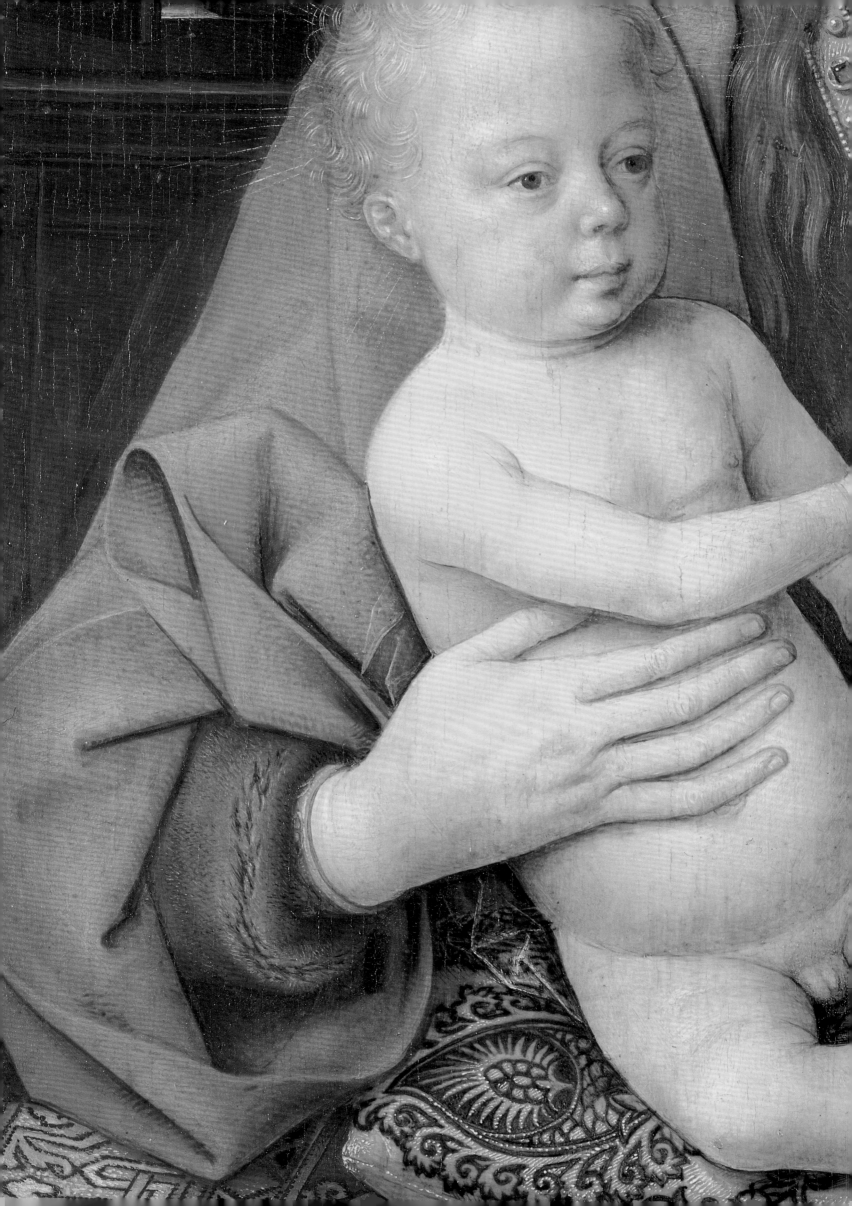

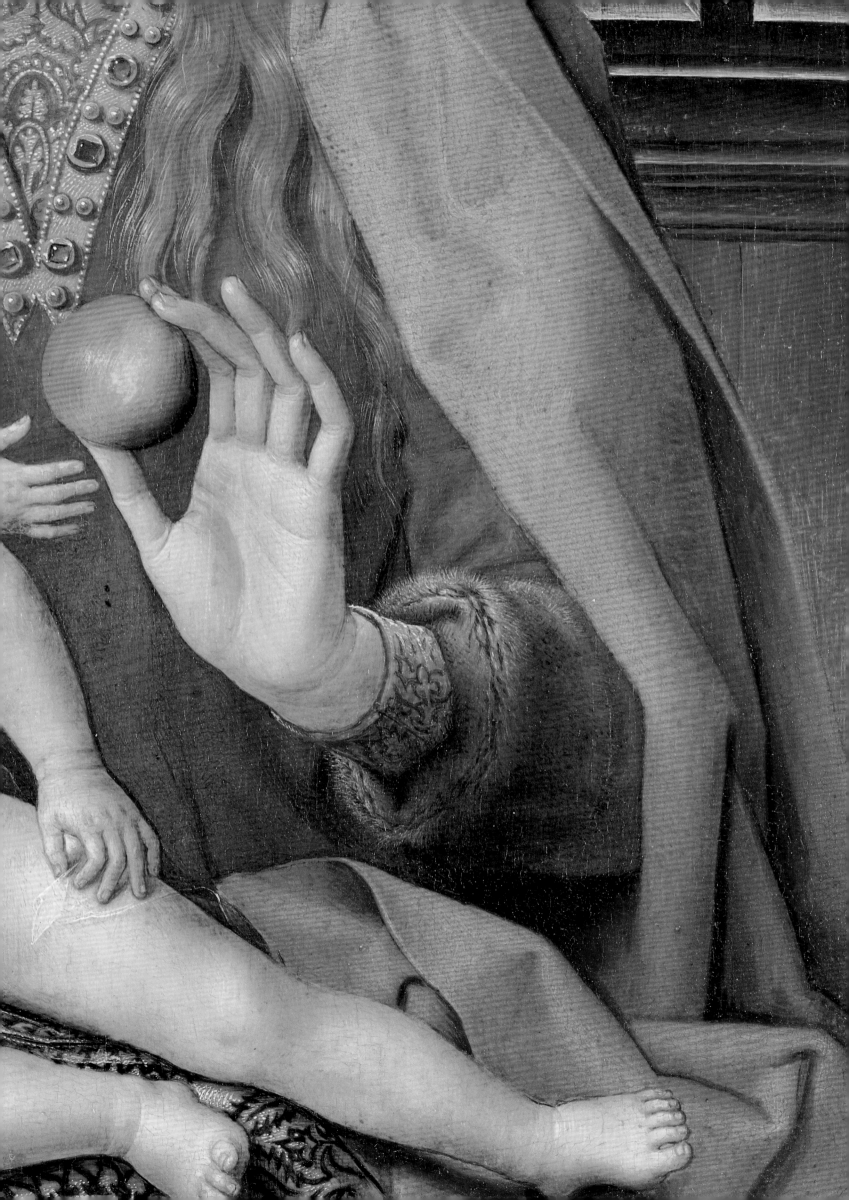

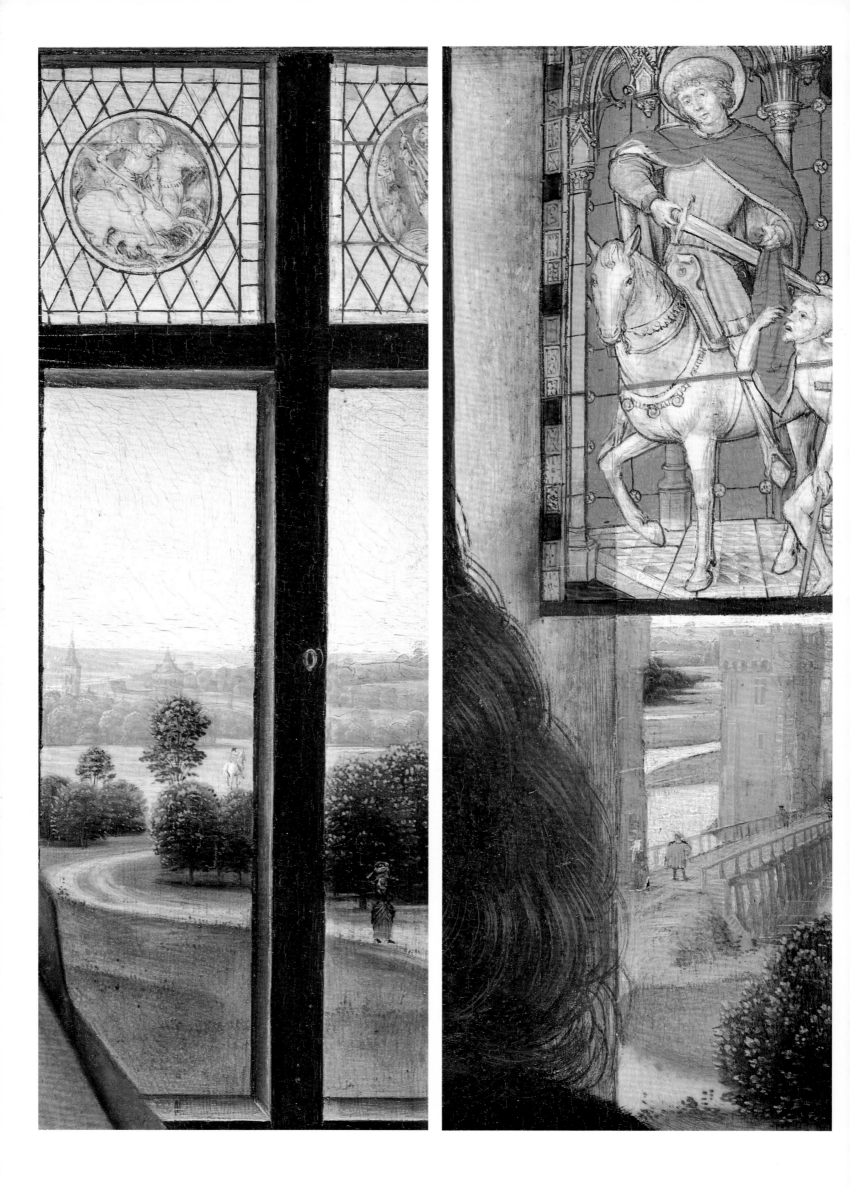

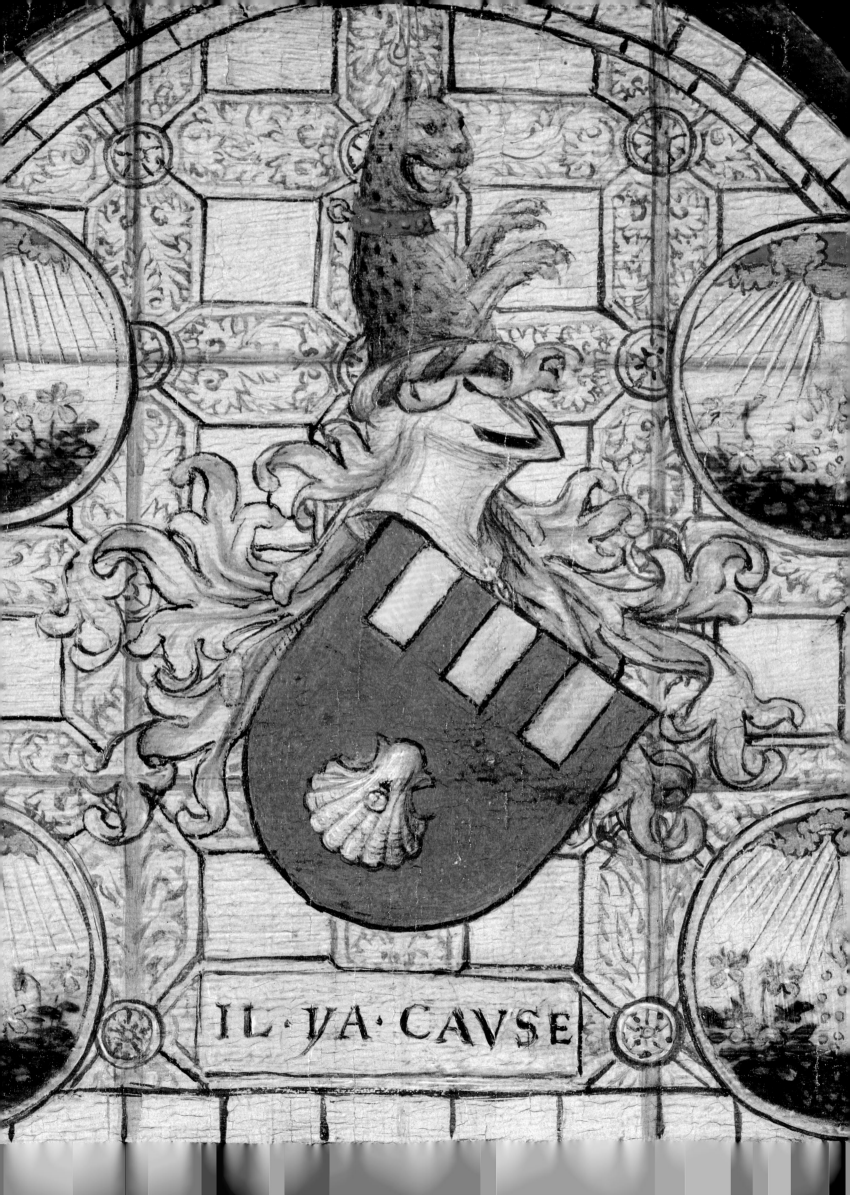

IL · VA · CAVSE

Reliekschrijn van de H. Ursula, vóór 21 oktober 1489

Châsse de Ste Ursule, avant le 21 octobre 1489 - St Ursula Shrine, before 21 October 1489 - Der Schrein der hl. Ursula, vor 21 Oktober 1489

Op 21 oktober 1489, feestdag van de H. Ursula, werd in het koor van de kerk van het Sint-Janshospitaal te Brugge een plechtigheid gehouden om de relieken van het oude schrijn van de H. Ursula in het nieuwe over te brengen. Voor de beschildering - en misschien ook voor het ontwerp - van deze kast wendde de kloostergemeenschap zich voor de vierde maal tot Hans Memling. Door zijn ingenieuze scenografie en illusionistische dubbelzinnigheid is dit kunstwerk als laat-middeleeuws cultusobject een unicum geworden. Het is een omzetting in verguld hout van een gotisch metalen schrijn met pinakels, wimbergen, hogels, kruisbloemen, maaswerk en nisbeeldjes. De idee van een kapel werd hier echter door de beschildering op de zijden maximaal doorgevoerd. Op de smalle kanten kijken we als het ware door het portaal in het interieur. De zes taferelen die op de langszijden de legende van de pelgrimstocht en het martelaarschap van Ursula en haar 11.000 maagdelijke gezellinnen uitbeelden, zijn als een overdrachtelijke picturale vervanging van glasramen opgevat. De ruimtelijk doorlopende vertelling speelt zich hoofdzakelijk af langs de Rijn, die als een stuwend element door de kast lijkt te vloeien. Aan de ene zijde verloopt de boottocht stroomopwaarts over Keulen en Bazel, terwijl we aan de andere zijde de terugreis stroomafwaarts in Keulen zien eindigen. De stad is nauwkeurig gesitueerd aan de linkeroever, compleet met de juist geobserveerde, zeker ter plaatse getekende torens van de Bayenturm, St. Severin, St. Maria Lyskirchen, St. Maria in Kapitol, Gross St. Martin en de Dom. Nog tot in 1839 werd het schrijn in een kast links in het koor bewaard en enkel op sommige feestdagen uitgesteld.

Le 21 octobre 1489, fête de Ste Ursule, la chapelle de l'Hôpital Saint-Jean de Bruges fut le théâtre d'une cérémonie solennelle: la translation des reliques de l'ancienne châsse de sainte Ursule à la nouvelle. La communauté conventuelle décida, pour la quatrième fois, de charger Hans Memling de la décoration de ce coffre - et peut-être même du projet tout entier. Cette œuvre d'art, en tant qu'objet de la culte du Moyen-âge tardif, a pris valeur de chef-d'œuvre unique grâce à sa scénographie ingénieuse et à l'ambiguïté de ses trompe-l'œil. La châsse, en bois de chêne doré, procure l'illusion d'avoir été fabriquée en métal. Elle adopte la forme d'un édicule gothique doté de pinacles, de gâbles, de fleurons, d'entrelacs et de contreforts ornés de statuettes. Cependant, les peintures latérales renforcent encore l'impression d'une chapelle en réduction. Littéralement, les trompe-l'œil sur les faces étroites nous transportent par le portail dans l'intérieur de la chapelle. Quant aux 6 tableautins sur chaque face longitudinale, qui narrent la légende du pélérinage et du martyre de sainte Ursule et de ses 11.000 compagnes vierges, ils sont conçus comme un ersatz métaphorique pictural des vitraux. Les rives du Rhin constituent le cadre principal de cette narration au déroulement spatial et, en tant qu'élément porteur, c'est comme si le fleuve s'écoulait dans l'enceinte de la châsse. A droite, le voyage en bateau, passant par Cologne et Bâle, s'effectue à contre-courant, tandis que, à gauche, nous assistons au retour vers Cologne dans le sens du courant. Le voyage se termine précisément sur la rive gauche du Rhin et la vue de Cologne avec la Bayenturm et les tours de Skt-Severin, de Skt-Maria-in-Lyskirchen, de Skt-Maria-im-Kapitol, de Gross Skt-Martin et du Dôme a été rigoureusement observée et sûrement dessinée sur les lieux mêmes. Jusqu'en 1839, la châsse était conservée dans une armoire sise à gauche dans le chœur et n'était exposée qu'à l'occasion de certains jours de fête.

A ceremony was held on 21 October 1489, the feast day of St Ursula, in the choir of the church at St John's Hospital, Bruges. The occasion was the translation of the relics from the old shrine of St Ursula to the new one. The monastic community turned to Hans Memling for a fourth time for the painted side panels of the new reliquary, and possibly also for its overall design. This late-medieval cult object and work of art is rendered unique by its ingenious scenography and illusionistic ambiguity. It is an adaptation in gilded wood of a Gothic metal shrine with pinnacles, gablets, crockets, finials, tracery and niche figures. The chapel idea is, however, taken even further by the painting of the sides, with the narrow ends providing a glimpse into the interior. The six scenes executed on the long sides, meanwhile, which illustrate the pilgrimage and martyrdom of St Ursula and her 11,000 virginal companions, are a kind of pictorial substitute for the chapel's stained glass windows. The spatially continuous narrative is mostly recounted along the banks of the river Rhine, which seems to flow through the chest, creating an immense dynamism. The voyage proceeds upstream on one side, via Cologne and Basel, and downstream on the other, ending once again in Cologne. The German city is accurately observed, with the towers of the Bayenturm, St Severin's, St Maria Lyskirchen, St Maria im Kapitol, Gross St Martin and the Cathedral evidently drawn from life. The shrine was kept in a cabinet to the left of the choir until 1839, and was only produced on certain feast days.

Am 21. Oktober 1489, dem Feiertag der hl. Ursula, wurde im Altarraum der Kirche des St.Johannkrankenhauses in Brügge die Übertragung der Reliquien vom alten zum neuen Schrein der hl. Ursula gefeiert. Für die Bemalung des Schrankes - vielleicht auch für den Entwurf - hatte die Klostergemeinschaft sich zum vierten Male an Hans Memling gewandt. Wegen der einfallsreichen Szenographie und der illusionären Doppeldeutigkeit blieb dieses Kunstwerk als spätmittelalterliches Kultusobjekt unübertroffen. Es handelt sich um die Umgestaltung in vergoldetem Holz von einem gotischen Metallschrein mit Pfeileraufsätzen, Wimbergen, Kreuzblumen, Maschenwerk und Nischenbildern. Durch die Bemalung an den Seiten ist die Idee einer Kapelle hier maximal erweitert worden. Auf den Schmalseiten schauen wir durch das Portal sozusagen in das Innere hinein. Auf den Längsseiten sind die 6 Szenen, die die Legende der Wallfahrt und des Martyriums der hl. Ursula und ihrer 11.000 jungfräulichen Gefährtinnen darstellen, als einen figürlichen malerischen Ersatz für Glasmalereifenster aufgefaßt. Die räumlich durchgehende Erzählung spielt hauptsächlich am Rhein, der als treibendes Element über den ganzen Schrank zu fließen scheint. Auf der einen Seite führt die Schiffsreise stromaufwärts über Köln und Basel und auf der anderen Seite blicken wir auf die Rückfahrt, die in Köln endet. Die Ankunft wurde äußerst genau am linken Ufer aufgezeichnet. Die abgebildeten Türme von Bayenkirche, St.-Severin, St.-Maria in Lyskirchen, St.-Maria in Kapitol, Groß St.-Martin und vom Dom sind mit Sicherheit an Ort und Stelle gezeichnet worden. Noch bis 1839 wurde der Schrein in einem Schrank links im Chor aufbewahrt und nur an wenigen Feiertagen ausgestellt.

91,5 x 99 x 41,5 (kast), 35 x 25,3 (taferelen langszijden), 57,5 x 18 (taferelen smalzijden)
Brugge, Sint-Janshospitaal, Memlingmuseum, inv. 0.SJ176.I

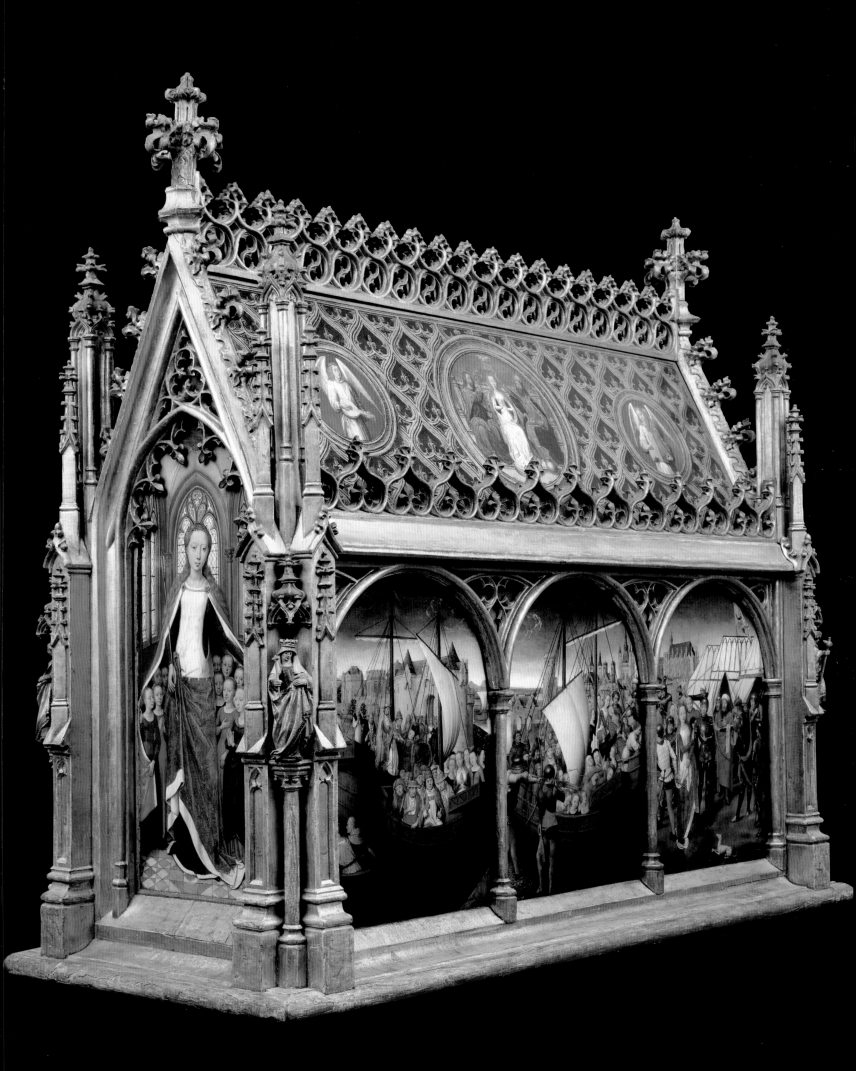

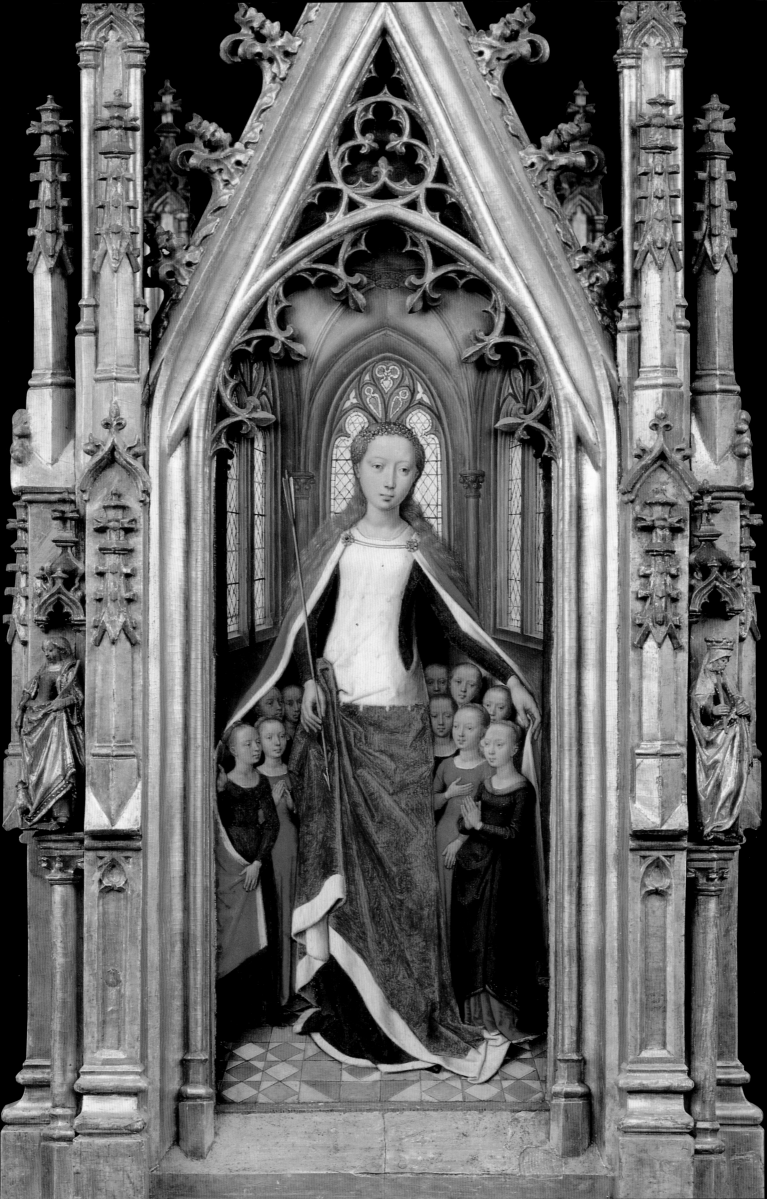

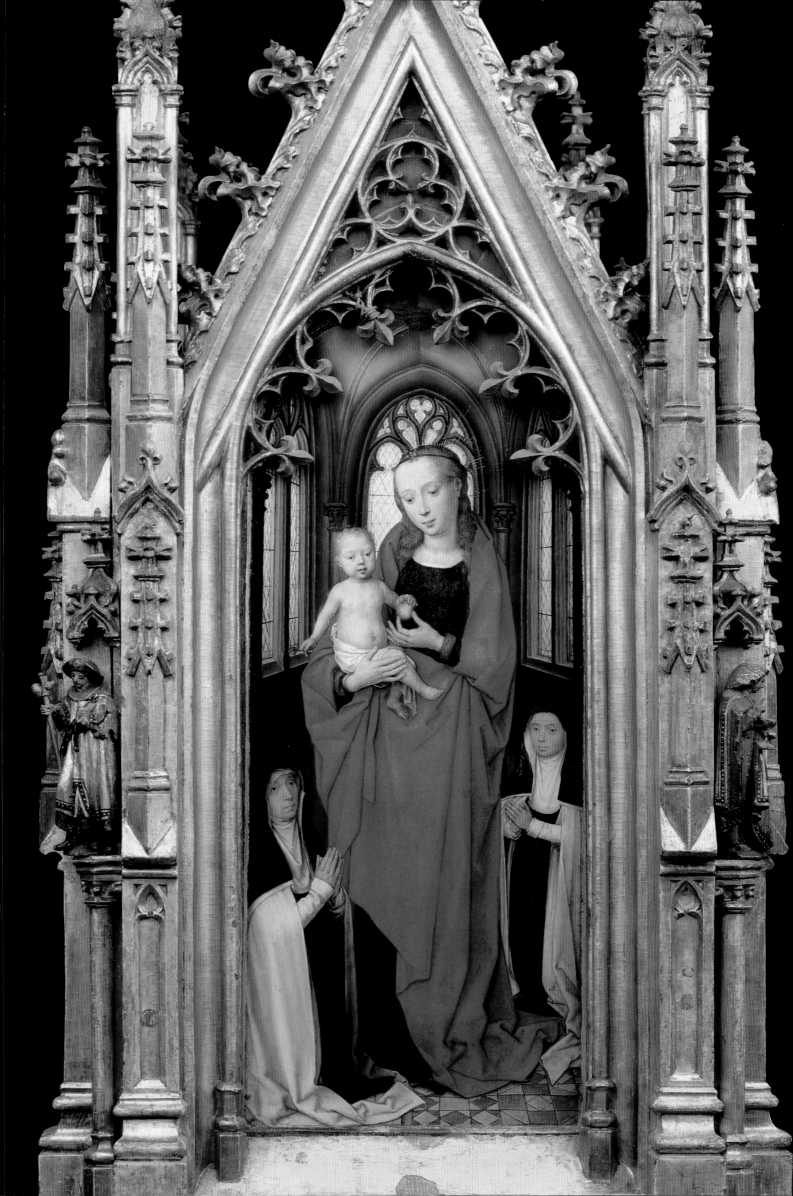

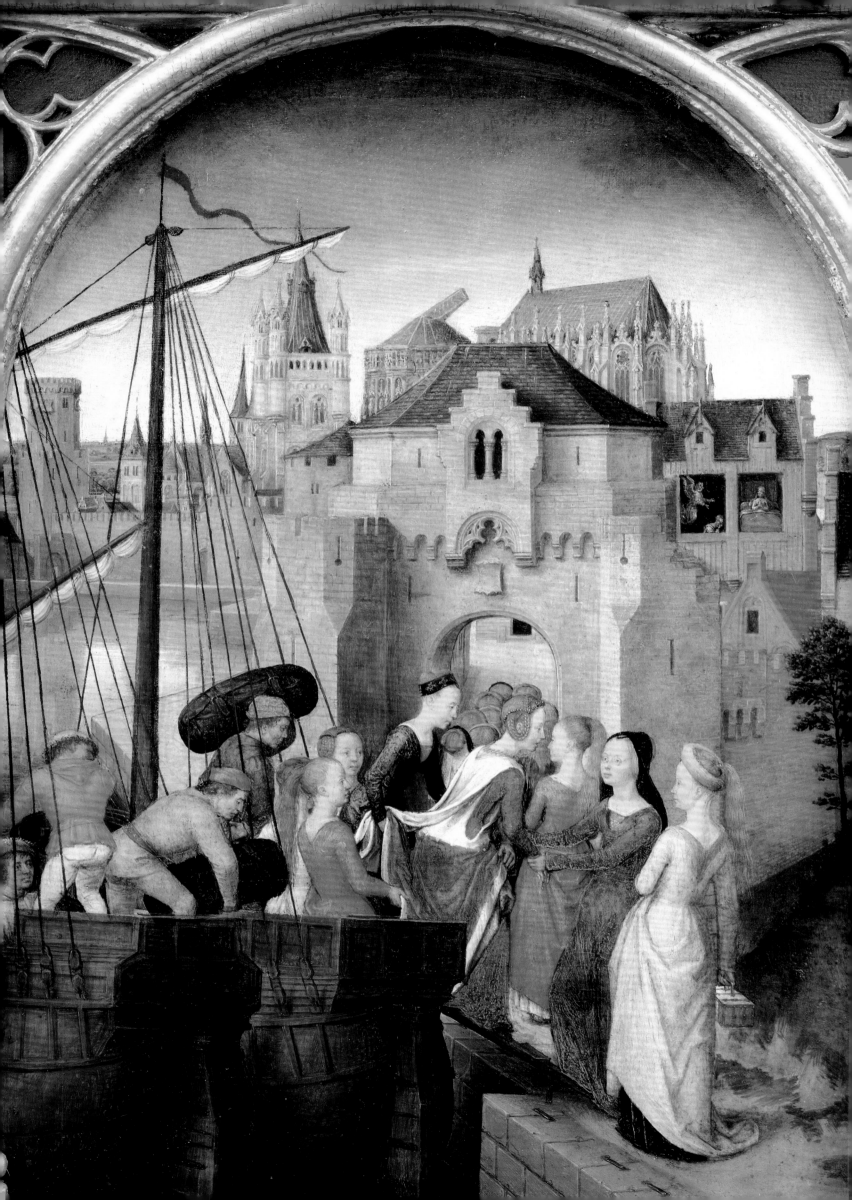

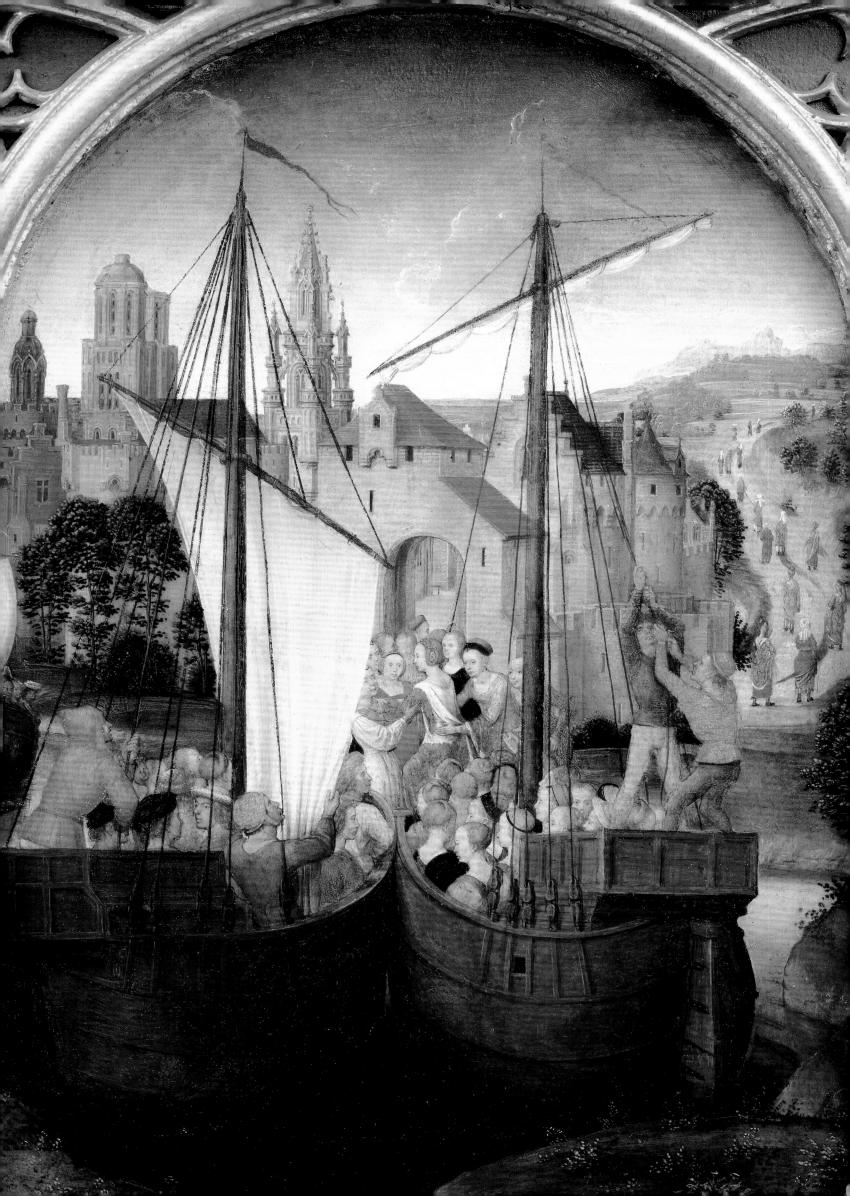

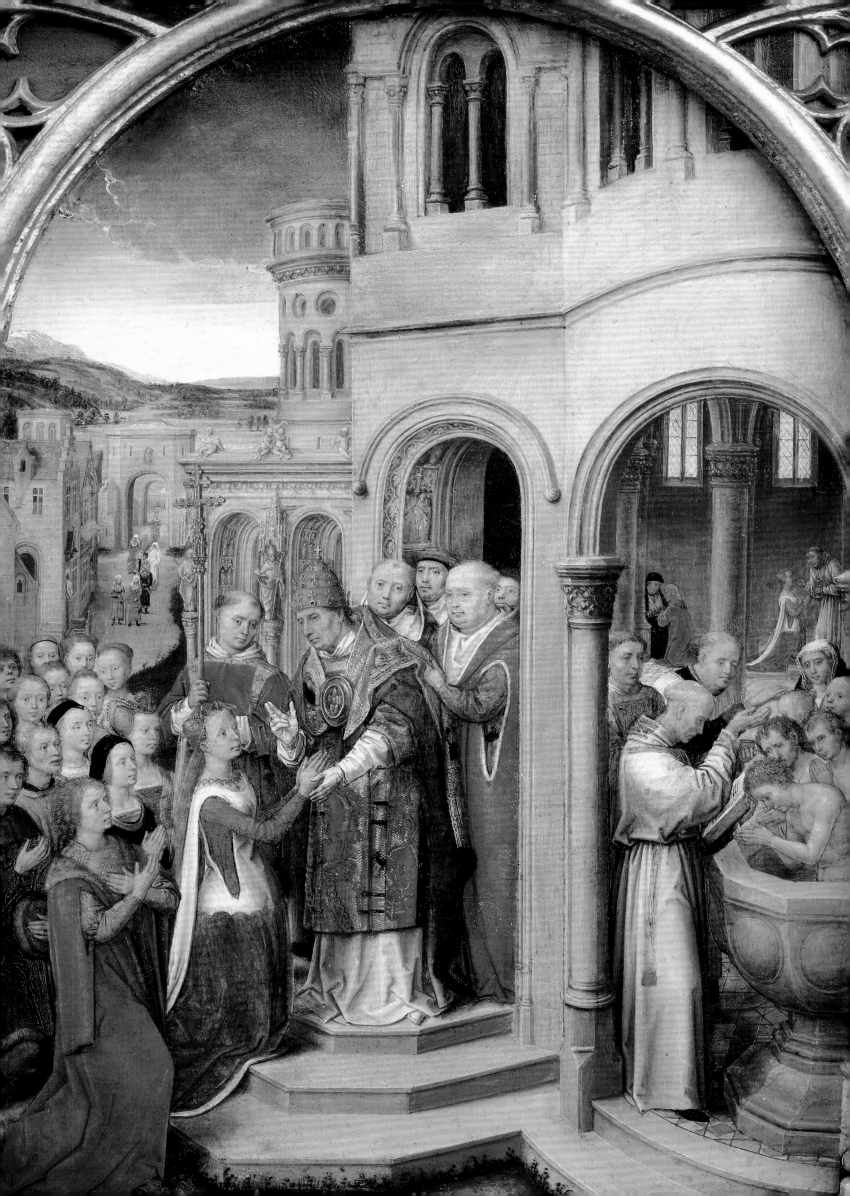

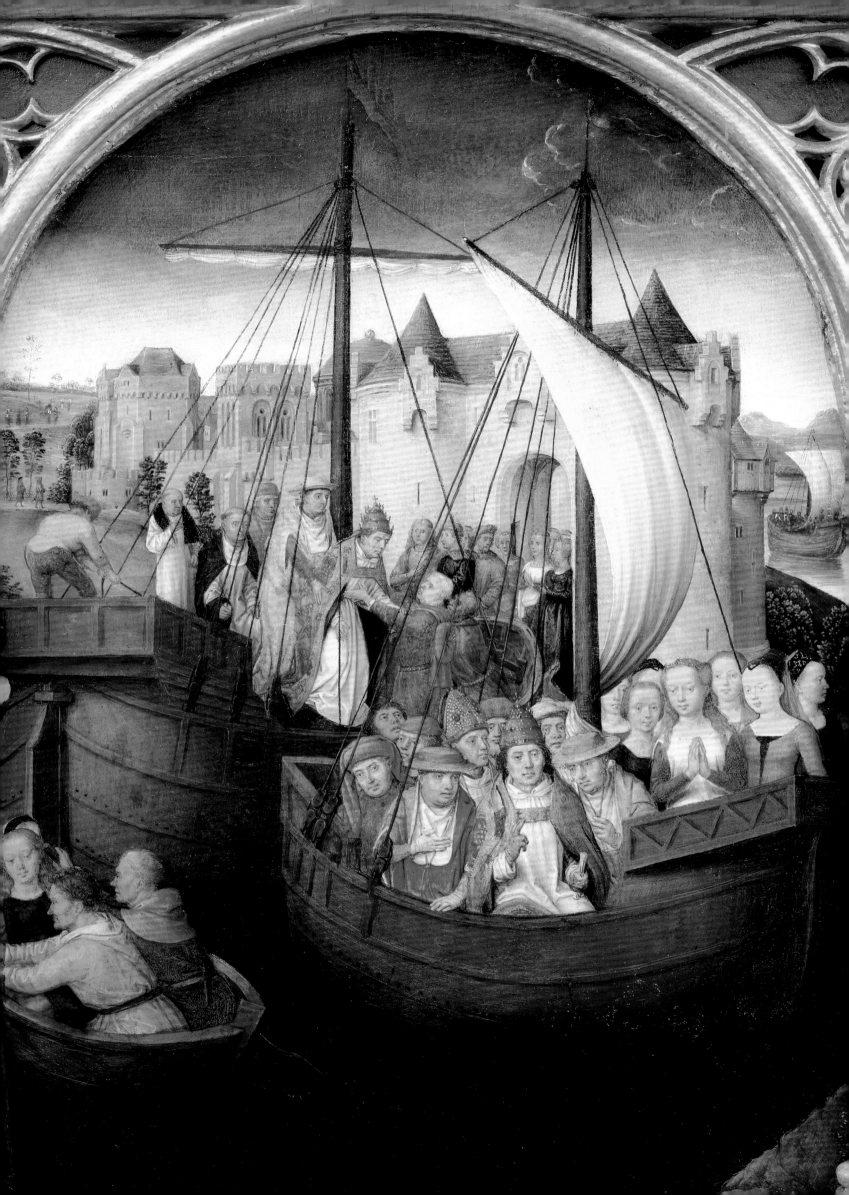

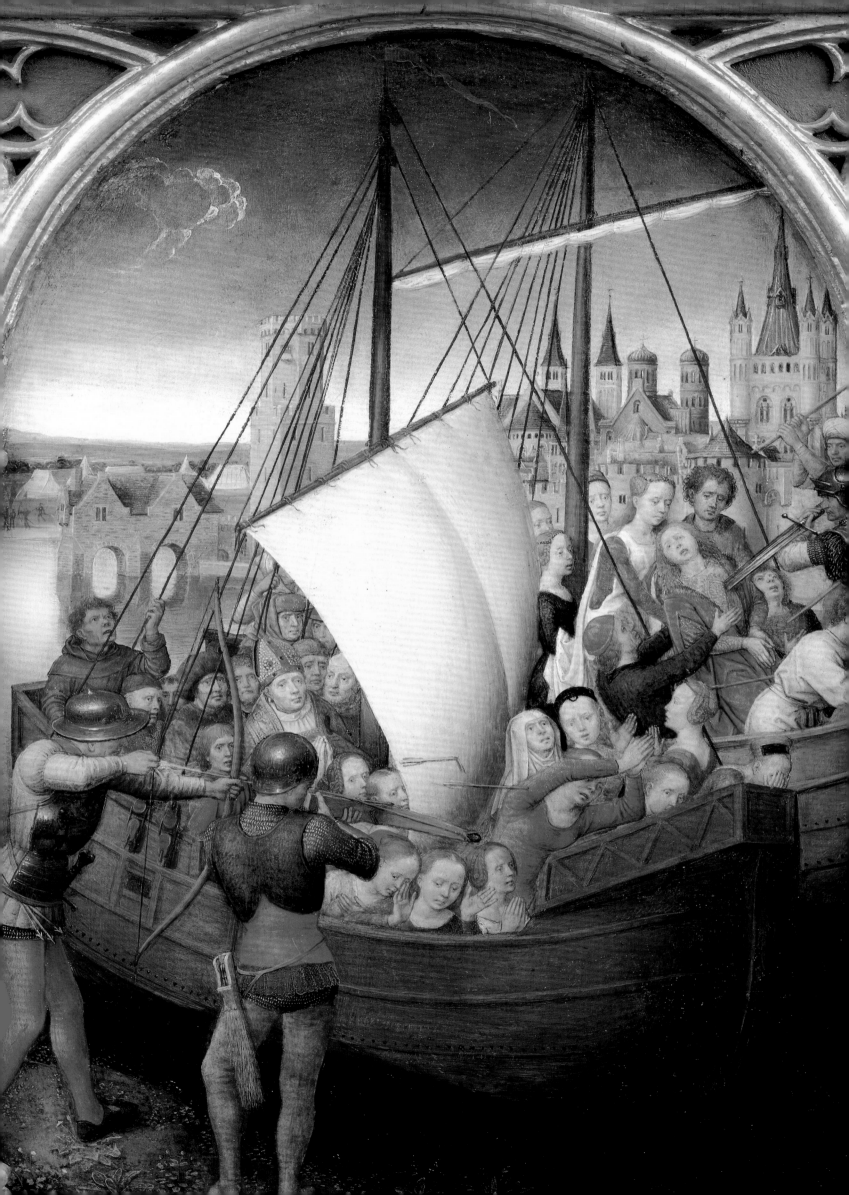

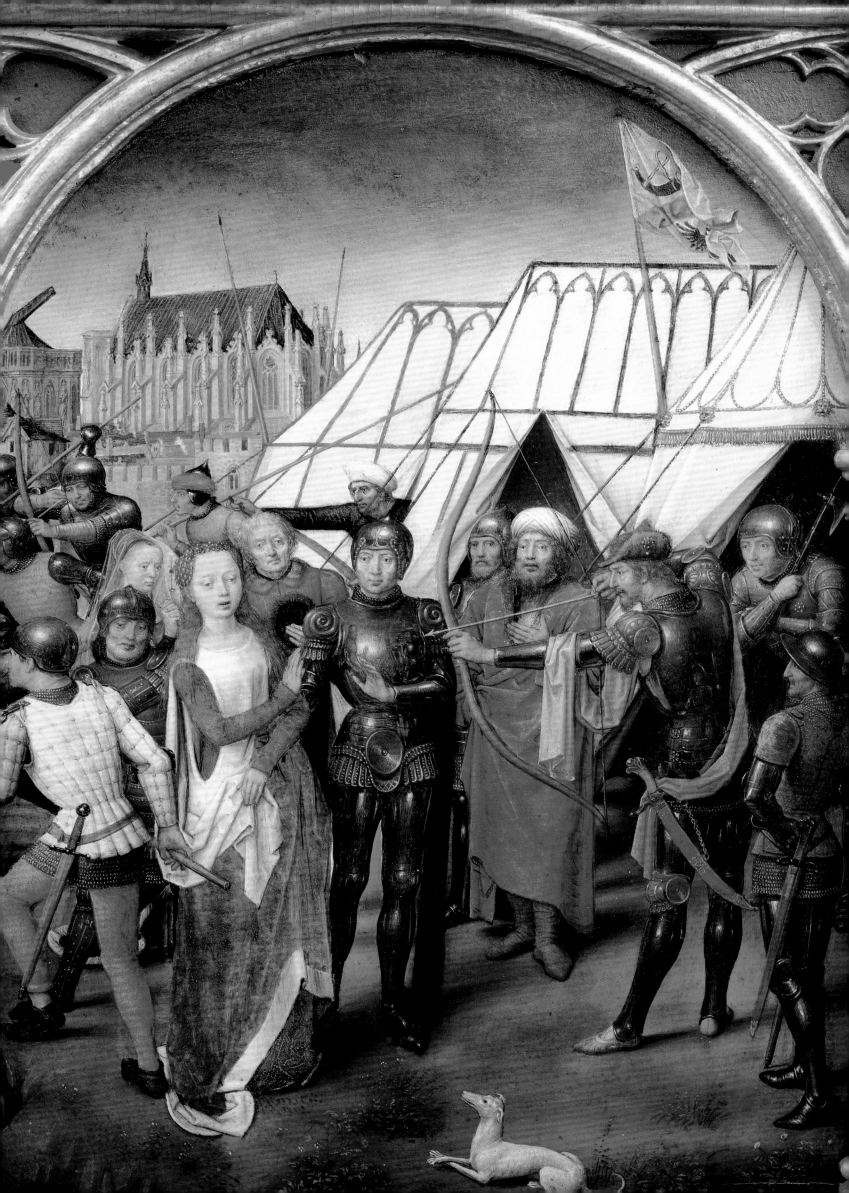

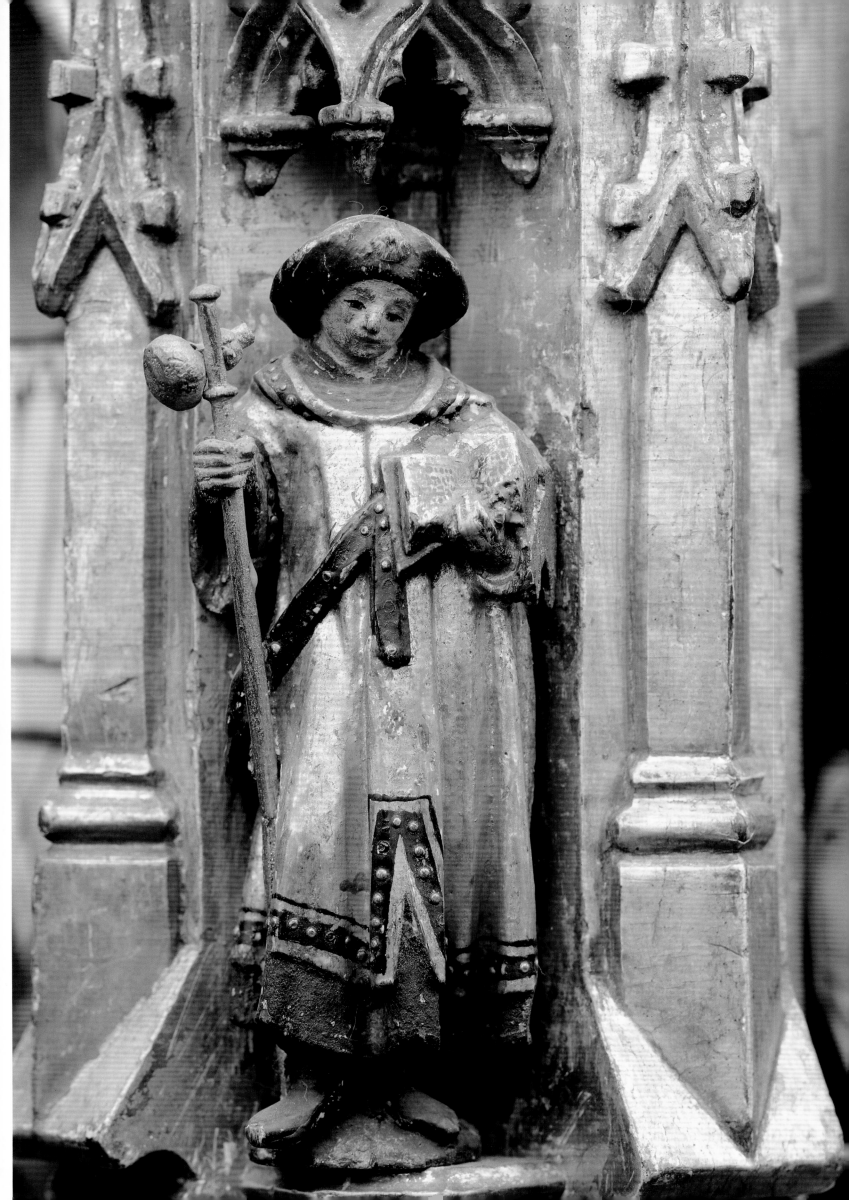

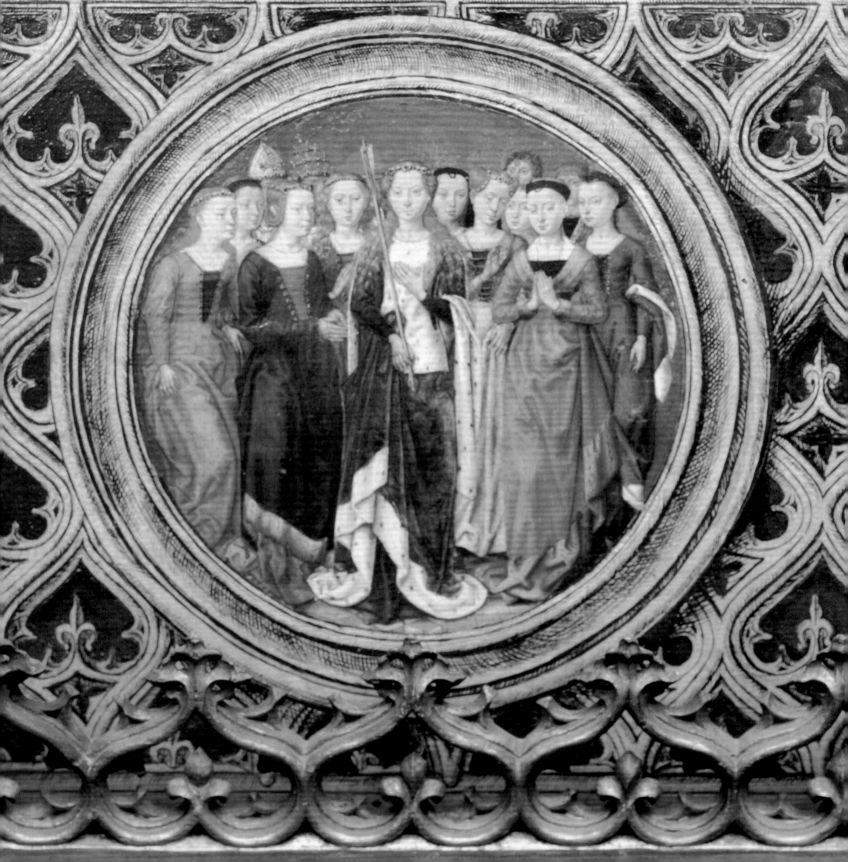

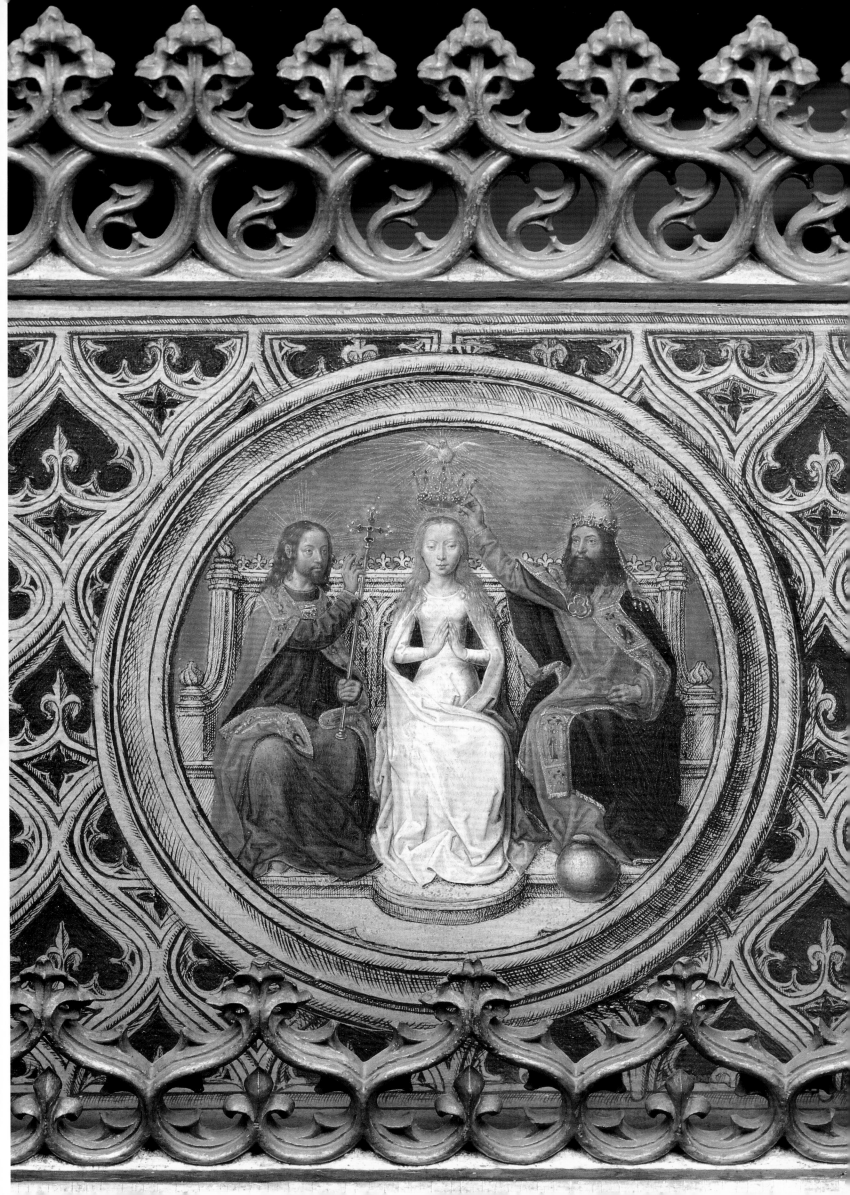

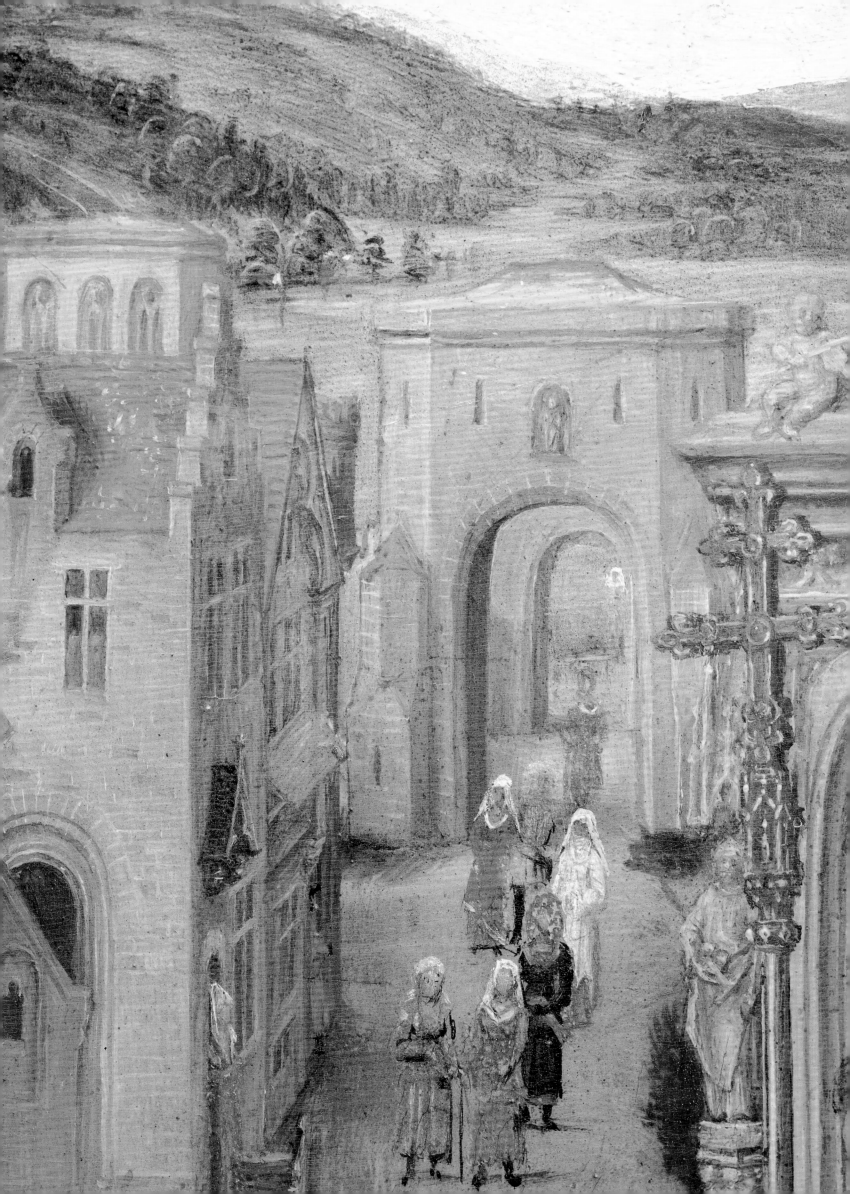

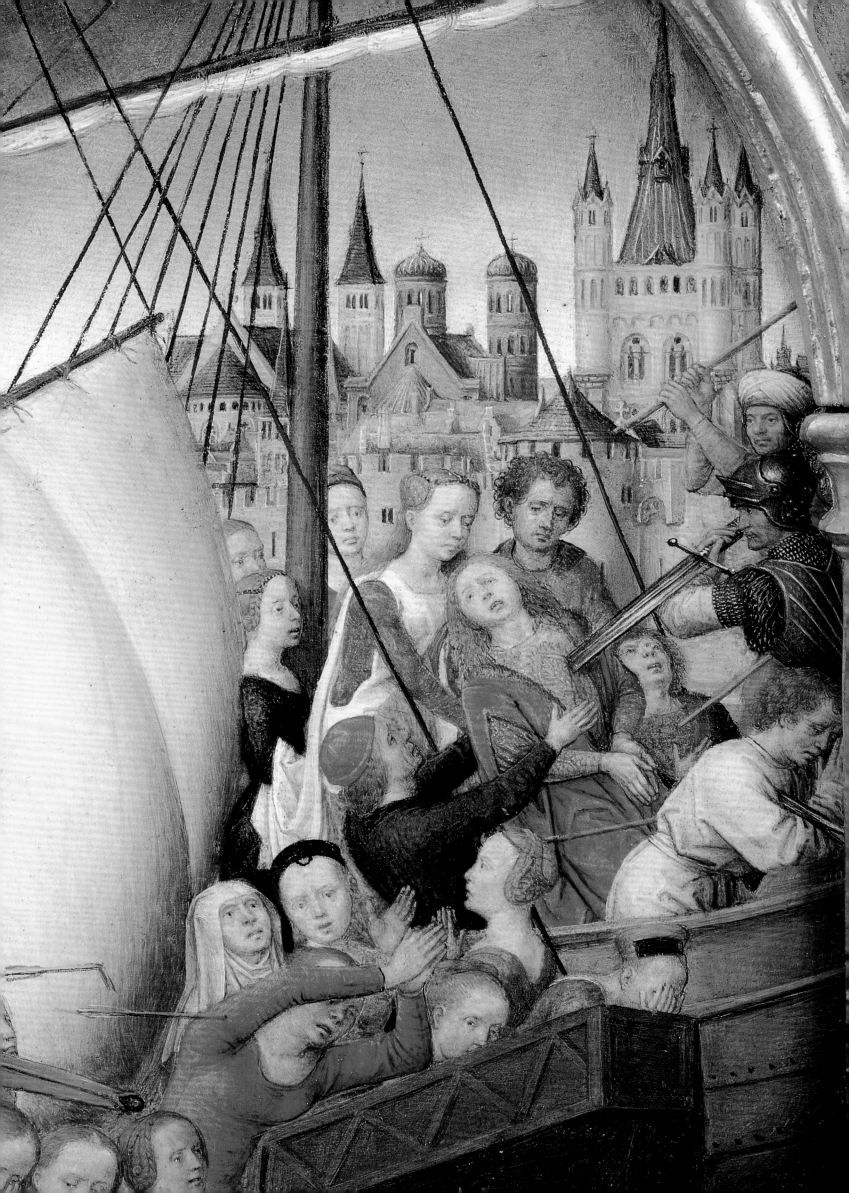

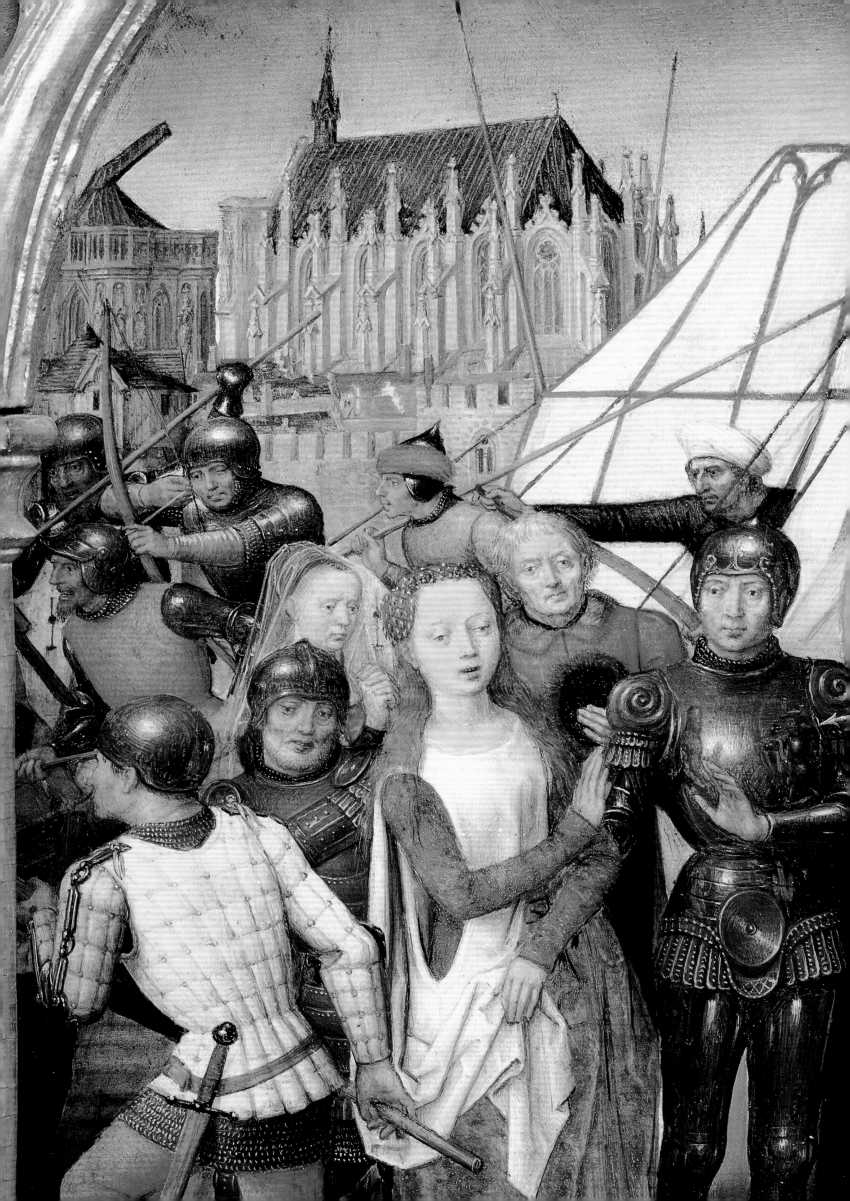

Inhoud
Table des matières - Contents - Inhalt

Colofon

Colophon - Colophon - Colophon

Fotografie / Photographie / Photography / Photographie
Hugo Maertens, Brugge

Vertalers / Traducteurs / Translators / Übersetzer
Translate International, Antwerpen
Ted Alkins, Leuven
Umlaut Duits Buro, Gent

Vormgeving / Lay-out / Lay-out / Lay-out
Jaak Van Damme, Brugge

Fotogravure / Photogravure / Photogravure / Photogravüre
Datascan, Brugge

Gedrukt door / Imprimé par / Printed by / Druck von
Designdruk J. Van Damme, Brugge

Een uitgave van / Une édition de / Published by / Verlag von
Stichting Kunstboek, Brugge

ISBN: 90-74377-21-1
NUGI: 921
D/1994/6407/5